儿童戏剧教育系列

儿童戏剧教育活动指导
——肢体与声音口语的创意表现

林玫君 著

复旦大學出版社

序　言

记得我在美国读书时,每次台湾地区学生的聚会,就会有人问起主修学科,当我介绍自己专攻的是"儿童戏剧教育",就会有人好奇地问我:"你以后是要教儿童表演戏剧吗?还是要写儿童剧本?"当时,自己也不知道以后要做什么,如何运用它,只知道它将是要让儿童以自己的肢体口语来"创造"想法、"表现"自我的历程,而非传统以"表演"为主的戏剧演出节目。只是我学得太早,即使在当时美国一般教育中,都还在实验阶段,更何况是20年前台湾地区的教育体系。

转眼完成了学业,我于1993年初回到台湾,顺利进入台南师院幼教系任教,也开始引入创造性戏剧相关的课程,并在从教第二年完成**《创造性儿童戏剧入门》**一书的翻译。由于其教育理念和**幼儿自发性的扮演游戏**有许多共通之处,都重视学习者的"正面情意""内在动机""内在现实"以及"身体口语的即兴表现",因此这本书出版后,受到台湾、港澳地区幼儿教师们的欢迎,也成为他们在学校实验另类教育方法的第一本入门书。我也持续到幼儿园进行本土研究,和老师一起进行教学的行动实践与反思——**《创造性戏剧理论与实务》***就在2002年完成。

正当此时,台湾地区中小学的课程也开始有了转变,随着九年一贯新课纲的改革,戏剧和舞蹈综合成**表演艺术**,和原有的音乐、视觉艺术并列,成为"艺术与人文"领域的一环。为了满足表演艺术课程的师资培训与研究需求,我应邀

* 简体字版书名为《儿童戏剧教育的理论与实务》,复旦大学出版社,2015。

成立**戏剧研究所**和**戏剧创作与应用学系**，就此开展相关的教学与研究工作，以欧美戏剧课程三大主轴**"基本潜能之开发""创作能力之应用"**及**"赏析与社会生活联结"**，对应台湾地区中小学表演艺术的能力指标，进行实证研究，发展系统性的戏剧课程与评量内容。然而，课程只有大的架构与教学目标，缺乏相应的戏剧活动，这也促使我想要写一本兼具课程目标和戏剧活动，能实际提供教师方便使用的教学手册。

正好我也参与了台湾地区幼托课纲中"美感领域"的研究工作，在经历了八年漫长的准备，台湾地区幼儿园教保活动课程大纲终于在2012年正式公布。课纲中"**美感领域**"的教育目标或学习方面，和中小学"艺术与人文"一样，希望以统整课程的精神，通过"视觉艺术""音乐律动"或"戏剧扮演"等各种媒介，培养幼儿**探索与觉察、表现与创作及回应与赏析**的美感素养。音乐律动和美劳工作视觉艺术早已是幼儿园教材教法的一环，但是戏剧扮演，这个看来像幼儿的游戏的活动，对多数的教师而言，还算是一种新兴的学习。教师们在参与戏剧工作坊时，常为这个教学法着迷；但回到教室后，却为实际的教学及学生的问题伤透脑筋。这又引发我再度思考，除了研究理论的书籍，我更需要写一本具体的戏剧操作手册，以确保教师们对戏剧教学的信心。然而，这个愿望一直延宕，直到卸下了行政职务后，才有时间如愿进行。

终于，能有机会将累积多年的教学经验及在现场研究中的实例加以整理，让这本书与大家见面。我企图以套书的方式规划，希望从三个方面出发，第一册为基础课课程，通过"肢体动作、感官想象及声音口语"等多元的活动，开发学生自身的基本潜能。而在第二册中，将从"戏剧创作"出发，通过故事来发展不同形态的课程。最后，第三册再从"赏析与理解"的角度来发展课程。在本册中，就以开发学生**基本探索与表现的潜能**为课程目标，由简而繁，通过初、中、高不同难易的"暖身""肢体探索""感官想象"及"声音口语"等活动，引导教师认识戏剧课程的系统与教学的规划原理。

虽然，标名为初、中、高级的课程，但教师不需要局限于年龄，以为幼儿园或低年级的学生就只能上低阶课程，而高年级或中学生反而可以从高阶的课程进

行。其实，在选取活动时，真正需要考虑的是学生在肢体表达、空间与分组的活动经验。另外，为了让教师们直接学习教室中的管理技巧，我特别以表格的形式，在每个教案前直接提供个别戏剧活动的难易程度、分组与空间的标志，并在每个步骤后加上可能的引导语及需要留意的事项。最后，还加上活动的延伸与相关联结的部分，希望教师能灵活运用书中的活动，甚至能发展自己的活动。

近年"翻转教室"这类的教育方式，受到各界的重视，它主要希望能够找回学生的学习动机与潜能。我认为"戏剧教育"正好和这样的教育理念相同，都是企图从学生的"内在动机"出发，以"感官觉察"生活中的事物，通过"即兴的口语或肢体"表达其对周遭生活与环境的感受与想法，以培养学生的"自我概念""创意想象""沟通表达""社会互动"及"问题解决"等各种能力，而这些都**是学生们在面对21世纪多元变化的社会中，最需要具备的基础能力**。本书的出版，就是希望能提供现场教师在教室中活化自我的教学并启动学生的学习。

本书的完成最想要感谢的就是我的家人，在他们长期的支持下，让我在行政、教学与研究之余，还能利用时间完成此书。同时，也要谢谢历年参与我课程与研究的学生、教师同行们，因为有了实际戏剧教学的回馈来源，才能让这些活动愈修愈好。最后，还有我先前的研究生兼助理——纯华，一直在一旁协助我进行整理的工作，才能将本书顺利地完成。

林玫君

台南大学戏剧创作与应用学系

目　录

第一章　戏剧教育的观点·1

第一节　从定义范围看儿童戏剧教育·1
第二节　从多元智能看儿童戏剧教育·8
第三节　从课程内涵看儿童戏剧教育·14

第二章　戏剧教学的准备：暖身活动·19

第一节　初级活动·22
第二节　中级活动·31
第三节　高级活动·41

第三章　戏剧潜能开发一：肢体动作·51

第一节　初级活动·55
第二节　中级活动·76
第三节　高级活动·100

第四章　戏剧潜能开发二：感官知觉与想象·122

第一节　初级活动·125
第二节　中级活动·139
第三节　高级活动·154

第五章　戏剧潜能开发三：声音与口语表达·167

　　第一节　初级活动·170
　　第二节　中级活动·181
　　第三节　高级活动·192

第六章　戏剧课堂管理技巧·204

　　第一节　戏剧教学前的考虑·204
　　第二节　师生关系的建立·210

第一章　戏剧教育的观点

"戏剧"常以多元的面貌在我们生活与教育的领域中出现。从最原始的幼儿过家家类的"戏剧游戏",到大家耳熟能详的"儿童剧场",或为庆祝毕业、学习成果的"戏剧表演",多数人对这些戏剧活动都不陌生。然而,幼儿的戏剧游戏常常都是一闪即逝的即兴创作,成人很容易忽略它的存在,甚至不将它视为正式的戏剧活动。反之,由于"儿童剧场"或"成果表演"类的戏剧活动,因为多半重视成果的展现,若再加上华丽的道具、特殊音效及灯光的烘托,一般人的印象就会较为深刻,甚至产生一种刻板印象,以为"戏剧"就等于粉墨登场的舞台表演,导致一般老师都误以为要在学校中进行戏剧活动,是一件相当庞大的工程。事实上,真正的"戏剧活动"并不等于成果展示或比赛性的演出活动;相反,它是一种"非正式"、重视"经验历程"且对儿童具备"教育意义"的即兴互动戏剧课程,在欧美有些称之为"戏剧教育"。本章将尝试对戏剧教育定义及相关的戏剧名词作比较,借此分析"戏剧教育"在儿童教育中的定位。

第一节　从定义范围看儿童戏剧教育

 一、儿童戏剧教育的定义

"戏剧教育"(Drama Education)在欧美已被广泛地应用于表演艺术及一般课程与教学中,由于其教授方式与应用的范围相当多元,各国教育学

者对这类活动也有不同的称呼。在美国，早期有些人称它为"创造性表演"（Creative Play Acting）或"戏剧教育术"（Creative Dramatics），20世纪80年代后，新的名称"创造（作）性戏剧"（Creative Drama）成为较普遍的用词。在英国，有人称为"教育（习）戏剧"（Drama-in-Education, DIE）；当它以剧场的形态出现时，就被称为"教习剧场"（Theatre-in-Education, TIE），而当下常用戏剧惯用手法或习式称呼（Drama Convention），目前而言，"教育戏剧"（Educational Drama）、"过程性戏剧"（Process Drama）是常用的名词。其实，无论"戏剧教育"如何被称呼，它本质与内涵必须有清楚的界定，如此才能发挥它预期的教育功能。一般而言，戏剧教育是：

> 一种即兴、非表演且以过程为主的戏剧形式。其中，由一位"领导者"带领一群团体运用"假装"的游戏本能，共同去想象、体验且反省人类的生活经验（Davis & Behm, 1978）。

除了基本定义，戏剧教育是通过戏剧的互动方式，领导者引导参与者去探索、发展、表达及沟通彼此的想法、概念和感觉。在戏剧活动中，参与者即兴地发展"行动"与"对话"，其中内容符合当下探索的议题，而媒介为戏剧的元素，通过这些戏剧元素，参与者的经验被赋予了表达的形式与意义。戏剧教育的目的在促进人格的成长及参与者的学习，而非训练舞台的演员。它可以用来介绍戏剧艺术的内涵，也可以用来促进其他学科领域的学习。戏剧教育对参与者的潜在贡献为发展语言沟通的能力、问题解决能力和创造力。此外，它能提升正面的自我概念、社会认知能力和同理心，澄清价值与态度，并增进参与者对戏剧艺术的了解。

总而言之，戏剧教育是一种即兴自发的课堂活动。其发展的重点在参与者经验重建的过程和其动作及口语"自发性"的表达。在自然开放的教室气氛下，由一位领导者运用发问的技巧、讲故事或道具来引起动机并通过肢体律动、即兴哑剧、五官感受、情境对话等各种戏剧活动来鼓励参与者运用"假装"的游戏本能，去表达自己的身体与声音。在团体的互动中，每位参与者必须去面对、探索且解决故事人物或自己所面临的问题与情境，由此而体验生活，了解人我之关系，建立自信，进而成为一个自由的创造者、问题

的解决者、经验的统合者与社会的参与者。

除了教育的意义，戏剧教育的基本立论为"人类能通过自发性的扮演方式来表达自己对外在世界的理解与感觉，因此，在过程中，他必须运用逻辑推理与直觉想象的思考来内化个人的知识，以产生美感的喜乐"（Davis & Behm, 1978）。事实上，戏剧扮演本来就是人类的本能，更是儿童发展与学习的重要媒介。在日常生活中，我们可以常常看见儿童热衷地投入娃娃家类的游戏，只要在一个"假装"的祈使句下，他们就会呼朋引伴，相约进入某段虚构的情境；在其中，他们会发挥想象，转换角色道具、场景与时间，兴致勃勃地玩起这种戏剧游戏。因此，在许多儿童教育的理论与研究中，"戏剧扮演"常被公认为最符合儿童的发展，又能够帮助学习的活动。身为老师，若能善用这种符合儿童发展的学习模式，肯定更能提升他们的学习兴趣与表现。

"戏剧"本身是一种综合又统整的表现形式，它包含文本发展、口语沟通、肢体表达、社会互动、角色同理、视觉与听觉表现及美感欣赏等，而"戏剧教育"更是融合戏剧扮演和教育原理的一种教学方法。在戏剧活动中，儿童常有机会"发挥想象""运用感官"去觉察，并尝试以"身体动作与口语"表达自己的感受与想法；在面临许多戏剧的两难困境时，他们需要进行"独立思考"及"问题解决"的挑战，通过这个历程，能够认识自我、建立自信并学着处理自己的情绪与不同的人际关系。从统整课程的精神出发，它是培养儿童成为一个"全人"的最佳方法。从活化教学的角度来看，它是最容易联结各种不同的课程，成为翻转学习的最佳媒介。若从多元智能的观点分析，它更是提供各类智能倾向的儿童，一个学习与自我表现的平台。之后，本书会以多元智能的观点来分析戏剧教育对儿童发展与学习的影响。

二、儿童戏剧教育的范围

大致而言，与儿童戏剧有关的戏剧活动，可分为下列三大类：一为幼儿自发性"戏剧游戏"，二为以"戏剧"形式为主的"即兴创作"，三为以"剧场"形式为主的"表演活动"（林玫君，2005）。

(一)幼儿自发性"戏剧游戏"(Dramatic Play)

只要常与幼儿接触,就会发觉这种戏剧游戏(娃娃家)是幼儿日常生活的一部分,通过这种"假装"的扮演过程,幼儿把自己的经验世界重新建构在虚构的游戏世界里。这类游戏的"内容",包含自己生活的经验(如当妈妈、当老师、买东西、开店等)或一些想象世界中的人物(如超人、怪物、仙女、皮卡丘等),发生的"地点"可以在任何地方,从卧室到客厅、从家中到学校、从室内到室外,无处不宜。在游戏中,他们能随兴所至、自动自发、自由选择、不受外界的约束,只凭玩者彼此间的默契。观众无他,除了自己就是参与的玩伴。此种戏剧扮演是幼儿与生俱来的本能,当中的"组成人员"就是每位参与游戏的人;而"创作来源"则是幼儿现实生活中的经验或幻想世界的故事;"时间"与"地点"不拘;使用的"材料"也随着地点的转换而改变。本质上,重视幼儿自发内控的动机、内在建构的过程、热烈地参与之后所带来的正面情意作用。

(二)以"戏剧"形式为主的"即兴创作"

这类活动多以"戏剧"形式出现,但"本质上"强调即兴创作的过程,"目的"则以参与者的成长与学习为主。其"组成人员"是不同年龄阶层的学生团体,"参与者"同时为表演者、制作者及观众。"发生的地点"多在教室中,"时间"以上课时间为主,使用的"材料"为教室随手可得的实物或简单的道具。由于实施方法的不同,暂以欧美戏剧专家常用的几个名词为代表:

- 创造(作)性戏剧(Creative Drama)
- 教育戏剧(Drama-in-Education)

1. 创造(作)性戏剧(Creative Drama)

这是一种"即兴、非表演且以过程为主的戏剧形式。其中,由一位领导者带领一群团体运用假装的游戏本能,共同去想象、体验且反省人类的生活经验"(Davis & Behm, 1978)。在自然开放的教室气氛下,通过肢体律动、五官认知、即兴哑剧及对话等戏剧形式,让参与者运用自己的身体与声音去传达或解决故事人物或自己所面临的问题与情境,进而建立自信、发挥创意、综合思考且融入团体,成为一个自由的创造者、问题的解决者、经验的统合

者及社会的参与者。

此种戏剧活动乃是幼儿自发性的戏剧扮演游戏（Dramatic Play）的延伸。"组成人员"包含一位引导者及一个团体；"内容"则是即兴的故事或意象；"地点"可以在教室或任何地方进行；而"观众"同时也是参与者。此外，在"本质"上，它也强调参与者"自发性"的即兴创作及重"过程"不重结果的特色。

2. 教育戏剧（Drama-in-Education）

这类戏剧课程的"本质"与前述创造（作）性戏剧相似，强调自发即兴参与的过程而非事先演练的表演结果，由英国学者盖文·柏顿（Bolton）提出，简称为D-I-E。主要是通过一连串的讨论与扮演，参与者在戏剧的"当下"，做即兴的参与并解决问题。通常历史或社会人物及事件是这类活动的题材来源。D-I-E的"组成人员""场地"与"时间"的应用与创造性戏剧相似；但其教学的目标、戏剧发展的观点、主题的选择及带领的方式却不尽相同。

（三）以"剧场"形式为主的"表演活动"

戏剧呈现方式多以"剧场"为主要媒介，借以达到娱乐、教育宣传或艺术欣赏的目的。其"组成人员"多为专业工作人员，由导演统筹计划分工；"观众"则来自其他单位。"题材"主要来自剧作家或集体表演者的生活体验，但随着不同的剧场呈现之方式，有些保留观众参与合作的机会，有些在剧情上甚至会随观众即兴参与创作的情况而改变。"空间"多由舞台、场景、音乐、灯光等特殊效果虚拟而成；演出"时间"通常以60~90分钟为限。"实物及创作素材"以道具加上服装及化妆的配合，以烘托剧场的效果。"本质"较着重戏剧呈现的结果。综合儿童剧场专家的意见，其范围包含下列：

- 儿童剧场（Children's Theatre）
- 为年轻观众制作的剧场（Theatre for Young Audience）
- 参与剧场（Participation Theatre）
- 教习剧场（Theatre-in-Education）

1. 儿童剧场（Children's Theatre）

广义而言，任何与儿童有关且以剧场形式呈现的戏剧活动，都可以被称

为儿童剧场。这是最早且最普遍使用的名词，但因其运用的范围太过广泛，以致所指涉的儿童年龄层不清，演员及制作群的来源也不明。因此，近年来一般专业剧场及美国戏剧教育协会成员较少使用"儿童剧场"一词，而以"为年轻观众制作的剧场"来替代。

2. 为年轻观众制作的剧场（Theatre for Young Audience）

根据戴维斯和班姆（Davis & Behm）在1978年的报告中指出，"为年轻观众制作的剧场"是替代传统"儿童剧场"的新名词。它特别强调是由专业演员表演给年轻观众欣赏的剧场。若从观众群的年纪区别，它又包含了两种类型的剧场：为儿童制作的剧场（Theatre for Children）及为青少年制作的剧场（Theatre for Youth）。前者是指专为幼儿园或小学生设计的剧场表演，年龄层在5岁至12岁；后者则是指"为中学生设计的剧场表演"，年龄层为13岁至15岁。两者的组合就是"为年轻观众制作的剧场"（Theatre for Young Audience）。

3. 参与剧场（Participation Theatre）

参与剧场发源于英国，由彼得·史雷（Slade, 1954）首创，至布莱恩·魏（Way, 1981）发扬光大。它属于新兴剧场的一种特殊形式。其剧本先经过特别地编写组织，让观众能在欣赏戏剧的过程中，参与部分的剧情。一般观众参与的程度，可由最简单的口语响应至较复杂的角色扮演等方式。在每次参与的片段中，演员扮演领导者的角色，引导观众去随剧情的变化做出反应或经历剧情的变化。座位的安排也依观众参与的程度进行规划。一般而言，这类的剧场形式在内容上弹性很大，且多半呈现给5岁至8岁的儿童欣赏；而且年纪越小的观众，越能投入戏剧的互动情境。

4. 教习剧场（Theatre-in-Education）

同样发源于20世纪60年代的英国，它是"教育戏剧"（D-I-E）的"剧场"版本。与其说它是一种儿童剧场，倒不如说它是一种儿童戏剧活动的方式。只是其"媒介物"除了戏剧本身之外（Jackson, 1960），还包含剧场各种特殊的效果，如灯光、音效、布景与道具。"教习剧场"的目的希望帮助儿童厘清人我关系，发展健全人格并增进个人理解力。通过"剧场"的刺激与演教员的引导，参与者必须思考与剧情相关的教育议题。通过参与解决问题的过程，参与者试着去同理和了解不同角色的两难情境。

"教习剧场"是介于"教育戏剧"与"剧场"形式中的一种活动方式,"人员"的组成虽然和剧场雷同,包含专业的演员、工作人员与观众,但其功能却与教育戏剧中的"成员"相仿,演员常以老师或领导者的角色出现,观众也常以剧中人物的身份参与戏剧的呈现。"取材的内容"虽经过精心的筹划与安排,但其运用的目的是为引发更多的参与以影响剧情的发展,非固定的结局。它运用了场景、时间、音乐、道具等"剧场的效果",希望借此扩大戏剧的张力与冲突。比起一般在教室中进行的戏剧教育活动,它的震撼力更凸显;因此,也更能引发参与者全身心投入。

(四)其他儿童戏剧相关名词

除了上述几项主要的剧场形式外,还有一些常见或常常听到的与"儿童戏剧"有关的名称,以下一一介绍。

1. 娱乐性戏剧表演(Recreational Dramatics)

这是学校或幼儿园为呈现教学成果,以"儿童"为主要演员,由成人编剧或导演制作的戏剧表演活动。由于正式的剧场演出多强调剧中人物与剧情张力的发展,着重艺术整体的合作与结果的呈现,因此,无论对儿童演员或成人制作群而言都是相当大的挑战与负荷。尤其对年纪较小的儿童而言,要求他们照成人设计好的台词与台步去粉墨登场地演出,从教育与发展的观点来看,意义不大。但老师若能适切地由平时教室自发性的戏剧活动中找寻儿童自我创作的题材,经过数次的发展活动,在儿童主动的要求下,演给其他班级或全校师生欣赏,且以分享儿童内在的想象世界为主,这较符合儿童发展的原则。

2. 由儿童演出的剧场(Theatre by Children and Youth)

此乃美国戏剧协会的定义,强调由儿童演出给其他儿童或成人观赏的剧场,且借此用来区别其与"为"儿童演出的剧场(Theatre for Children and Youth)之不同。因此,无论是何种剧场,只要其多数演员为儿童,就属此类。例如前述之娱乐性戏剧表演就是"由"儿童演出的剧场。若主要演员为成人或观众对象为儿童,就是"为"儿童演出的剧场。

3. 故事剧场(Story Theatre)

这是一种利用口述方式呈现的剧场形式。通常演员通过直接讲述

故事与戏剧表演的双向方式来呈现故事的内容。有时依剧情的需要，演员也会变成动物、道具或场景的一部分来呈现剧情。早期剧团多利用现成的剧本；近年来，很多剧团开始以即兴的方式来创作剧情。不过，无论剧情的来源为何，以"口述"来呈现剧情的表达方式，是其最大的特色。

4. 读者剧场（Readers Theatre）

与故事剧场相似的一点，读者剧场也重视运用不同的口语诠释来呈现戏剧内容，只是通常演员的手中都握有已写好的剧本。虽然演员在口述时会有部分戏剧化的表现，但很少有所谓戏剧的互动表演。演出的场景可由最简单的一张椅子至复杂的戏幕背景，全由导演所想要达到的效果而定。

林玫君.儿童戏剧教育的理论与实务[M].上海：复旦大学出版社，2015.
林玫君.创造性戏剧理论与实务——教室中的行动研究[M].台北：心理出版社，2005.

第二节　从多元智能看儿童戏剧教育

近年来加德纳（Gardner, 1983）提出的"多元智能"观点受到各界肯定，他认为传统以"智商"为唯一标准来评量儿童智能的想法应该被突破。建议从"多元智能"，如身体动觉、空间、音乐、人际、内省、语言、数理逻辑、自然观察等，来看待个人智能。"戏剧"本身就是一种综合性艺术，可让儿童有机会探索并运用多元智能的机会，到底戏剧与多元智能的关系如何，我们一起来探究。

 一、肢体动觉智能

戏剧的基本活动就是肢体与声音的表达与创作。儿童必须学习如何使用及控制自己的身体，在自己与他人空间中取得平衡，以便能灵活自如地表

达心中的想法与感觉,此乃肢体—动作智慧的展现。从模拟各类动植物及人物的声音动作,到参与感官知觉、哑剧游戏及故事戏剧,儿童实际体验自己身体如何组合动作、如何在空间中移动及如何与他人维持身体动作的关系。通过反复的练习创作,儿童逐渐累积自己身体与动作经验的联结与表现。

二、空间、音乐智能

(一) 感官觉察

戏剧活动中的另一项基本要素就是培养五官觉察与感受的能力。自学前阶段,"五官觉察与感受"本来就是儿童接触与学习外在环境的最佳媒介。在戏剧活动中,老师通过具体的引导,如嗅觉(擦上防晒油)、味觉(品尝食物)、视觉(配饰或衣物)、听觉(环境或特殊的声音)、触觉(睡在毛毯上)的五官觉察等方面,让儿童发挥想象,进行戏剧创作。通过不断地转化与练习,将能提升儿童的观察力与五官感受力,他们逐渐也能直接利用想象及肢体动作来表达实际并不存在的五官体验。

在所有的感官觉察中,"视觉创作"或"音乐即兴创作"是最普遍性的活动。尤其戏剧/剧场是一门综合艺术,通过肢体、口语及音乐、视觉等各方艺术家的合作,才能达到艺术美感的呈现。在教室中的戏剧活动也是一样,经由师生即兴创作,儿童能利用简单的方式,试验不同的艺术元素的组合,并了解与感受自己创造的乐趣。通过想象,配合简单的音乐与艺术媒材,教室中的桌椅变成石洞,天花板变成天空,门窗变成树木藤蔓,自己变成了怪兽,而小小的教室在一眨眼间变成了野兽岛,许多现实世界的人、地、事、物竟能通过戏剧的效果,神奇地变为剧中角色、场景、道具及剧情。如此深刻的综合艺术美感体验,实为儿童开启早期应用与欣赏音乐、视觉与戏剧艺术之门。同时,它也能培养儿童对生活美的赏析力,比起一般单向式传达的电视节目,这种从戏剧活动中得到的真实体验,是丰富而隽永的。

(二) 创造想象

想象与创造是戏剧活动之基本能力,引发儿童想象的首要条件就是必

须跳开此时此地的限制，进入时光隧道，把自己投射到另一个时间、空间与人物的生活中。当儿童的想象能力发挥时，即使面对不存在的事物，他们也能运用心中的意象及动作，假装真的看到、听到、吃到、闻到、摸到及感受到周遭的世界。根据皮亚杰（Piaget）的理论，参与者的象征性戏剧游戏也反映其表征思考的运作能力，而其表征思考能力取决于其是否能够创造心智意象（mental images），也就是把不存在的事物想象或创造出来的能力。

戏剧教育的主要目标就是在发展参与者之想象力与创造力。教室中的素材／教具（如美劳材料、积木益智玩具）是以材料及造型来发展参与者的创造力，而戏剧活动是以个体的身体口语为媒介，并以实际的生活为题材，通过引导儿童尝试用自己的"心眼"（mind's eye）去回忆及观照过去的生活经验，计划并用行动呈现出想象中的时空、人物事件及道具。同时，他们也在实际的情境中，利用个别变通的想法，解决问题。这类属社会性及生活性的创造力，唯有在戏剧活动中，才能逐渐培养发展。

三、内省智能

（一）自我概念

教育最大的目标就是帮助个人发现及发展自己特殊的潜能。著名的戏剧教育学者喜克丝女士（Siks, 1983）曾提及："戏剧教育重在参与者即兴自发的创意，它能不断地引领每个人去发掘自己内部深藏的宝藏，且促使自己不断地成长，以实现自我。"在戏剧中，自发性的表达与分享是相当重要的一部分。当儿童发现自己的声音与身体能创造出多元的变化，自己的想法与感觉能完整地被接受与认同，他们对自己的信赖感就会油然而生。当儿童有机会扮演一些吸引自己的角色，如国王、公主、英雄或精灵等人物时，一股自信的豪气油然而生。所谓的主角已不再是少数具有特殊天分儿童的特权。在戏剧教育的世界中，人人可以为王称后，个个都能以自己的方式扮演心中向往的角色。

（二）情绪处理

在日常生活中，每个人都会不时地感受自己各类的情绪，而一个成熟

的个体必须有处理这些感觉的能力，包括"认识感觉""接受并了解其与社会行为的因果关系""适切合宜地表达感觉"及"对别人感觉的敏感性（同理心）"，一如戏剧游戏，为儿童提供了一个安全自在的情意环境。在其中，领导者鼓励并接受儿童分享与表达各类情绪与感受。通过情绪认知（emotional awareness）、情绪回溯（emotional recall）、情感哑剧（pantomime for emotions）及角色扮演（role-playing）等活动，老师引导儿童去回想、体验及反省自己与他人的情感世界。在实际的戏剧行动中，儿童将自己的情绪投射于新的情境与人物上，借此重新认识自己的情绪，接受并了解情绪与社会行为的关系，以及学习如何适切合宜地表达情绪。

 四、人际智能

（一）社会观点取代能力

能从他人的角度来看事情，称为社会观点取代（perspective taking）。它被视为社会技巧发展的先决条件（Hansel, 1973）。由于戏剧活动提供许多角色扮演和团体互动的机会，儿童必须时常站在不同的角度看事情。例如：在角色扮演前的讨论中，通过"主角是谁？他的问题为何？""如果是你，会怎么行动？为什么这么做？""如何与其他角色维持剧中的关系？如何解决主角面临的问题？"等问题，儿童必须在不同的情境中，把自己想象成他人，依据对不同人物所具备的知识与经验来做判断。从扮演不同角色的当下，儿童重新体验别人的生活，面对别人的问题，并试验失败或成功的方法。当儿童实际与同伴或角色互动后，他们对别人行为的观察、解释与体验能帮助其进一步了解他人的感觉、情绪、态度、意图及想法等重要信息。

（二）社会技巧

除了社会观点取代能力外，戏剧教育也帮助其他社会技巧的提升。在戏剧活动之始，儿童需要加入团体、一起计划、脑力激荡、组织人事并分工合作，渐渐地，个人与同伴的联系和归属感就因此而建立。在同一个戏剧事件中，儿童会因着个别的经验与观点的不同而产生冲突。为了维持活动的进行，儿

童必须站在不同的角度来面对问题,并应用分享、轮流、接纳、沟通等社会技巧,来面对冲突并找寻解决之道。

(三)批判能力:价值建立和判断

今日的多元社会,瞬息万变、错综复杂。拜计算机及科技之赐,我们得以享受网络交通之便。个人与世界的接触面越来越广,而必须面对的情境与人事也越多越杂,而戏剧正可提供儿童接触各种人类的情境,让他们超越时空、年纪、国界与文化的限制,去发现人类共通的联结并提早了解自己即将面临的社会处境。

面临当今的社会,儿童也必须及早学习如何在复杂的选择中做决定,在多元的价值中做判断。许多戏剧情境正能提供机会,让儿童用自己的想法与判断去做决定。在戏剧互动的情境中,儿童能够马上检核自己行动的后果并联结因果的关系。因为是"假设"的情境,在选择上他们有更多的弹性;在心理上,也有更大的安全感。在多次的戏剧体验中,儿童经历了许多的冲突与抉择。通过反复地行动,儿童学习在不同的境遇中做决定。同时,在不断地冲突与转折中,他们也学习体会生活与生命的无常,并练习其中的应变之道。在现实生活中,若碰到类似的遭遇时,就较能接受、了解且安抚自己心中的不安,并能冷静思考解决之道。

 五、语言智能

(一)口语表达

戏剧活动的推进,常要依赖师生与同伴团体间口语的表达与沟通。通过非正式的讨论、即兴的口语练习以及分享活动,儿童不断在实际的情境中使用语言,且配合着语言的情境与人物的感情而表达出来。在扮演各种人物时,儿童必须试验不同声调、语气并融入各种表情手势,让别人更清楚地了解剧中人物或自己所想要表达的意思,渐渐地,他就能灵活地运用这些非语言的工具传达讯息。由于戏剧活动着重参与者即兴性的口语表达,儿童在具体的情境中组织、思考并重组创造语言,这对其口语创作的企图

有很大的鼓励作用。这种全语言的语用环境，正是发展儿童语文能力的最佳方法。

（二）读写发展

许多戏剧活动的题材来自歌谣、童诗及故事等文学作品。经由亲身参与扮演的过程，儿童对于故事的内容有进一步的了解，而对这些隽永的文学作品也有更深刻的体认。此外，他们必须用自己的语言重新组织、思考、诠释且表达对不同故事的观点与内容。老师若在戏剧活动后，鼓励儿童写下或画下自己对故事的感想或创作，其对儿童阅读及写作能力的提升有相当大的成效。

 六、逻辑思考、自然观察智能

（一）认知思考：信息收集、处理和解决的能力

皮亚杰（1962）认为："知识的来源是个体主动建立的过程。"而戏剧正是提供儿童具体建构知识和自我思考的媒介。在戏剧活动中，老师常以入戏的方式提出疑问："主角是哪些人？""他们长得像什么样子？""后来发生了什么事？""如何解决这个人的问题？""若换成你，会不会那么做？"而儿童也要以剧中人物的身份去思索、创造、辨别，运用这些高阶的能力进行思考，甚至必须做出决定以解决自身面临的问题。在不同的故事与情境中，通过实际参与，儿童尝试着处理并学习统整自己对周遭的人、时、地、事、物的观点，发展更高阶的认知思考能力。

（二）自然觉察与表达

在戏剧活动中，有许多的肢体动作，是需要经过平日对于周遭人物及自然的觉察而表达出来。儿童本身就是一个自然的探索者与观察者，通过这些戏剧的媒介，正可以让儿童将平日观察到的动植物、自然生态及环境中各种有趣的现象，以肢体和声音口语具体地运作，实际地感受与自然一起互动的情境。例如：在儿童饲养"毛毛虫"后，让儿童在教室中进行相关的戏剧活动，体验毛毛虫的爬行、吃树叶、结蛹，最后变成蝴蝶飞舞的历程；或者让儿童

在学校种植"小豆苗",观察后,再以肢体表现"小种子长大"。这样的戏剧扮演历程,既能引发儿童关注自然生态的兴趣,也能让他们亲身体会万物成长的喜悦。

第三节　从课程内涵看儿童戏剧教育

随着世界各国对于美感和艺术人文素养的开展,除了原来的音乐和视觉艺术教育外,"戏剧教育"及"表演艺术"相关的科目也逐渐受到重视。近年来,台湾地区课程改革中,就将之纳入在中小学课纲的"艺术与人文领域"和幼儿园课纲的"美感领域"中。然而,这门新课程缺乏完整的课程架构,以致多数老师在执行课程时,不知从何着手。作者尝试进行研究(林玫君,2006),比较英美各国及台湾地区课程架构内涵,汇整为"新(补充性)戏剧课程架构",以下将简略回顾世界各国戏剧教育目标并以表格对其课程主轴作综合比较(详见表1-1)。

美国学者Siks(1983)认为儿童在戏剧中的课程主轴分别是:"儿童为戏剧参与者""儿童为戏剧制作者"和"儿童为戏剧欣赏者"。

戏剧学者McCaslin(1984)和Salisbury(1987)也提出戏剧课程的三个层次:"身体与声音的表达性运用""戏剧创作""通过戏剧欣赏来增进审美的能力"。

美国《戏剧/剧场之课程模式报告书》(AATY& AATSE,1987)的课程主轴有四项:"个人内外在资源的发展""以艺术合作来创作戏剧""审美赏析"和"戏剧与社会生活的联结"。

英国学者Hornbrook(1991)也建议学校中的戏剧课程主轴,可以包含三个目标:"创作""表演"和"回应"。

台湾地区九年一贯的中小学课程大纲中的"艺术与人文"领域,其三大主轴能力为:**"探索与表现""实践与应用"及"审美与理解"**。

台湾地区2013年颁布的幼儿园教保活动课程大纲中的"美感领域",其三大主轴能力为:**"探索与觉察""表现与创作""回应与赏析"**。

表1-1　世界各国与台湾地区戏剧课程主轴架构的比较

戏剧内涵 学者/研究	戏剧基本 能力的开发	戏剧创作 能力的应用	戏剧赏析与 社会生活联结	
Geraldine Siks	儿童为戏剧参与者	儿童为戏剧制作者	儿童为戏剧欣赏者	
Nellie McCaslin & Barbara Salisbury	身体与声音的表达性运用	戏剧创作	通过戏剧欣赏来增进审美的能力	
《戏剧/剧场之课程模式报告书》	个人内外在资源的发展	以艺术合作来创作戏剧	审美赏析	戏剧与社会生活的联结
David Hornbrook	创作	表演	回应	
台湾地区中小学艺术与人文领域	探索与表现	实践与应用	审美与理解	
台湾地区幼儿园美感领域	探索与觉察	表现与创作	回应与赏析	

从图1-1世界各国戏剧教育的比较中发现,三个重要的戏剧主轴内涵可以综合为:"戏剧基本能力的开发""戏剧创作能力的应用""戏剧赏析与社会生活联结"。因此,在建构戏剧课程时,就可以这三个内涵作为基本的课程架构:

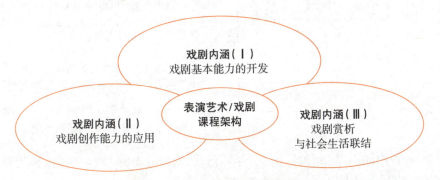

图1-1　新(补充性)戏剧课程架构

注:"补充性戏剧课程架构"是作者为提供现场老师的需要,于2006年参考英美戏剧教育的课程发展,针对台湾地区"表演艺术"所发展的一套课程架构与内涵,可以参考:
林玫君.表演艺术之课程发展与行动实践——从"戏剧课程"出发[J].课程与教学,2006.

 一、戏剧内涵(Ⅰ):戏剧基本能力的开发

戏剧是用来发现内在自我的媒介,通过互动性的戏剧活动,儿童在肢体

动作、感官情绪与想象力、声音及语言（口语）表达的潜在能力上，有机会得到完整的开发。以下戏剧内涵（Ⅰ）就是以这些基本潜能的开发组合而成：

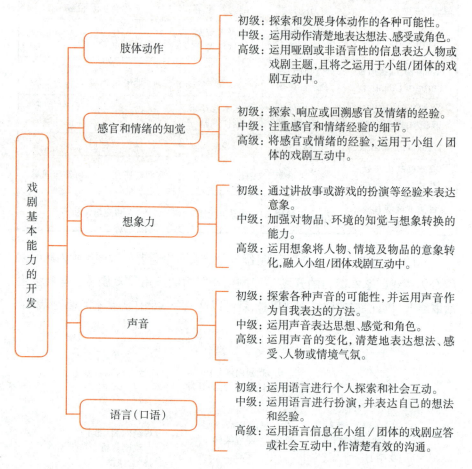

戏剧基本能力的开发

肢体动作
- 初级：探索和发展身体动作的各种可能性。
- 中级：运用动作清楚地表达想法、感受或角色。
- 高级：运用哑剧或非语言性的信息表达人物或戏剧主题，且将之运用于小组/团体的戏剧互动中。

感官和情绪的知觉
- 初级：探索、响应或回溯感官及情绪的经验。
- 中级：注重感官和情绪经验的细节。
- 高级：将感官或情绪的经验，运用于小组/团体的戏剧互动中。

想象力
- 初级：通过讲故事或游戏的扮演等经验来表达意象。
- 中级：加强对物品、环境的知觉与想象转换的能力。
- 高级：运用想象将人物、情境及物品的意象转化，融入小组/团体戏剧互动中。

声音
- 初级：探索各种声音的可能性，并运用声音作为自我表达的方法。
- 中级：运用声音表达思想、感觉和角色。
- 高级：运用声音的变化，清楚地表达想法、感受、人物或情境气氛。

语言（口语）
- 初级：运用语言进行个人探索和社会互动。
- 中级：运用语言进行扮演，并表达自己的想法和经验。
- 高级：运用语言信息在小组/团体的戏剧应答或社会互动中，作清楚有效的沟通。

➤ 各内涵不以"年龄"来区分学习阶段，而以儿童的"戏剧经验"作为分级的标准，分别为初、中、高三个等级。

二、戏剧内涵（Ⅱ）：戏剧创作能力的应用

戏剧内涵（Ⅱ）开始尝试让儿童彼此合作来创作戏剧，一般会选择适当的文学题材，如故事或歌谣，着手进行较长且有计划的戏剧活动，包含情节、人物、对话、主题、视觉和音乐的效果。以下为戏剧内涵（Ⅱ）的内容说明：

戏剧创作能力的应用

情节 — 一出戏之故事与发生事件的安排
- 初级：聆听并响应故事，重现故事中片段的经验（事）、场景（地）或人物（人）。
- 中级：重述故事的开始、中间与结束的流程，并了解人物关系或冲突元素。
- 高级：尝试解决故事中的焦点问题，并通过小组合作，发展或再创故事情节。

人物 — 推动剧情发展，使剧本从平面文字进而成为立体的戏剧形式的行动者
- 初级：探究现实生活或幻想情境中，各种人物、动物的外形或动作特征，并尝试将之表达出来。
- 中级：探究现实生活或幻想情况中，各种人物的心理、情绪与社会关系的特质，并尝试将之表达出来。
- 高级：辨认人物间不同的行为动机和感觉，辨识自己与他人的角色间的关系，并将之运用于戏剧互动中。

对话 — 剧中人物或作者表达中心思想的工具
- 初级：在戏剧扮演或游戏中，随机与其他角色进行对话或响应问题。
- 中级：在戏剧互动中，即兴发展两人或三人的对话。
- 高级：综合运用旁白、独语或对白于小组/团体的戏剧互动中。

主题 — 一出戏之中心思想
- 初级：描述戏剧或故事中的主要内容。
- 中级：辩论戏剧或故事中的主要议题。
- 高级：讨论戏剧或故事中的多元议题，能依据不同的议题或观点重创故事。

视觉效果 — 包含场景、道具、服装、化妆等
- 初级：运用简单的视觉媒材或道具，表现个别角色与场景的特色。
- 中级：运用多元的视觉媒材或道具，表现特别的角色造型与情境气氛。
- 高级：将各种复合媒材与视觉元素运用于布景、道具、服装、灯光、化妆等表现，以凸显戏剧主题的特殊性。

音乐效果
- 初级：运用简单的人声或乐器，表现人物情感和环境特色。
- 中级：运用多样的人声、乐器和情境声响，表现人物情况和情境气氛。
- 高级：运用各种音效媒材，凸显戏剧主题的特殊性。

 ## 三、戏剧内涵（Ⅲ）：戏剧赏析与社会生活联结

在戏剧内涵（Ⅲ）中的主要目标为"戏剧赏析与社会生活联结"，主要是通过戏剧欣赏课程，来增进审美的能力。在学校中，一开始乃是先从自己或同伴的创作中进行赏析，主动地分享自己的感受与看法，最后可以将戏剧应用于自己的生活和社会文化中。综合而言，戏剧内涵（Ⅲ）可以包含"戏剧赏析"和"与社会生活联结"。

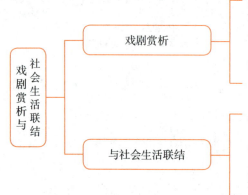

第二章　戏剧教学的准备：暖身活动

在"活动开始"时，需要先让学生知道什么叫做"戏剧扮演"。特别对那些从来没有参与过戏剧的学生而言，老师可以先从熟悉的"角色"做一个简单的动作开始，例如："老师假装变成兔子跳跃"，请学生猜测老师在做什么，借此介绍——当一个人变成另一个人或物，做出假装的动作时，就是"戏剧扮演"。老师也可以进一步请几个学生自愿扮演所喜欢的动物，让大家猜猜他在做什么；最后，再请全班每人想一个动物的动作，在原地假装扮演出来。活动结束后，老师可以告诉学生，当你发挥想象，专注地把想象的人、事、物，以身体动作"假装"做出时，就已经进入"戏剧"的扮演世界了。

在对戏剧活动有了初步的概念后，就是要建立"戏剧默契"，尤其是如何"开始"及"结束"的信号。最简单的方法就是以"拍手"或"铃鼓"等简易的乐器当作"控制器"，以确保教学能够顺利进行。以下将延伸前面的活动，示范如何以"铃鼓"建立默契，老师可以参考下面的引导：

> "当我拍一下铃鼓时，你们就变成刚刚想好的动物；
> 拍两下时，就要像一个木头人一样，停在原地不动。"

进入活动前，也要考虑到"空间"或"分组"的安排。最简单的"空间"安排，可以运用电光胶带，依据需要在地板上贴成圆形、马蹄形或正方形，以帮助学生确定自己的活动范围，并在活动前告知学生，在空间移动时，不要到框框外。若班级学生人数过多，而教室空间不太大时，就必须考虑到"分组"的问题，建议可以将学生分为数组，有的小组先当观众，有的小组则先进行活动，之后再交换。

一般"暖身活动"分为三类：**熟悉空间与彼此、集中注意力、热身活动**（见表2-1）。在个别的类型中，又特别分为初级、中级、高级三种不同难易程度的活动，开始可先从初级活动进行，逐步进入高级活动。另外，在活动顺序的安排上，不一定要完成"所有类型"的初级活动才能进入中、高级活动。老师可以从某一主题的初级活动开始，直接衔接到同一系列的中、高级活动。例如：将【暖-1-3　上市场1】【暖-2-3　上市场2】到【暖-3-3　上市场3】同一系列但不同层次的活动串联进行，让学生在同一个主题下，由浅而深，获得更深入的体验。以下将分类型说明。

一、熟悉空间与彼此

通常在一个新的空间或新的班级，学生对彼此不甚熟悉，对环境也感到陌生，开始的暖身活动就会以能够帮助学生"**熟悉空间与彼此**"的活动为主，建议老师可以进行【暖-1-1　走走停停Say Hello】【暖-2-1　走走停停做动作】【暖-3-1　走走停停换东西】，从空间的移动开始，通过走与停来帮助学生彼此熟悉。

若是班级学生彼此不认识的情形下，可以进行【暖-1-2　姓名卡位】【暖-2-2　姓名传球】【暖-3-2　姓名动作】【暖-1-3　上市场1】【暖-2-3　上市场2】【暖-3-3　上市场3】，这些活动都是基于认识同伴名字的基础上，再逐步加深其形式与内容，如加入动作、记忆性等。

二、集中注意力

如果需要转换不同的活动形式以集中学生的注意力，则可进行"集中注意力"的活动，如【暖-1-4　谁该动】【暖-2-4　放烟火】【暖-3-4　大树、大象、猫头鹰】【暖-1-5　传电】【暖-2-5　默契123】【暖-3-5　心有千千结】。

三、热身活动

午休后或晨间学生来学校时，身体还没热起来、也显得较无精神时，

就可以进行一些比较能够"热身"的活动,如【暖-1-6 水果大风吹】【暖-2-6 小猫要个窝】【暖-3-6 森林大灾难】【暖-1-7 有鲨鱼】【暖-2-7 动物演划拳】【暖-3-7 动物演划拳团体战】【暖-1-8 猫捉老鼠围墙板】【暖-2-8 落跑老鼠Ⅰ】【暖-2-9 落跑老鼠Ⅱ】【暖-3-8 街头巷尾】。这些都是提供学生动动大肢体、在空间中奔跑的机会,只是在进行时需注意空间及分组的安排,以免发生意外。

三种类型具体的暖身活动见表2-1。

表2-1 三种类型的暖身活动

	初 级	中 级	高 级
熟悉空间与彼此	暖-1-1 走走停停 Say Hello	暖-2-1 走走停停做动作	暖-3-1 走走停停换东西
	暖-1-2 姓名卡位	暖-2-2 姓名传球	暖-3-2 姓名动作
	暖-1-3 上市场1	暖-2-3 上市场2	暖-3-3 上市场3
集中注意力	暖-1-4 谁该动	暖-2-4 放烟火	暖-3-4 大树、大象、猫头鹰
	暖-1-5 传电	暖-2-5 默契123	暖-3-5 心有千千结
热身活动	暖-1-6 水果大风吹	暖-2-6 小猫要个窝	暖-3-6 森林大灾难
	暖-1-7 有鲨鱼	暖-2-7 动物演划拳	暖-3-7 动物演划拳团体战
	暖-1-8 猫捉老鼠围墙板	暖-2-8 落跑老鼠Ⅰ 暖-2-9 落跑老鼠Ⅱ	暖-3-8 街头巷尾

第一节 初级活动

熟悉空间与彼此	暖-1-1 走走停停Say Hello	23
	暖-1-2 姓名卡位	24
	暖-1-3 上市场1	25
集中注意力	暖-1-4 谁该动	26
	暖-1-5 传电	27
热身活动	暖-1-6 水果大风吹	28
	暖-1-7 有鲨鱼	29
	暖-1-8 猫捉老鼠围墙板	30

 初 熟悉空间与彼此

暖-1-1　走走停停 Say Hello

目标：1. 熟悉空间并觉察自己与他人的空间关系。
　　　2. 练习听指令做动作。
　　　3. 增进参与者认识彼此的机会。

准备：铃鼓或音乐。

流程：

1. 随着控制器（铃鼓）练习走与停的动作。

 "当老师摇铃鼓的时候，请你在空间中走动，拍两下时，请你停在原地不动。"

2. 再次随着控制器（铃鼓）与他人 Say Hello。

 "当老师摇铃鼓的时候，请你在空间中走动，拍两下时，请你找一个人打招呼，想一想除了手可以打招呼，还有哪些方式可以打招呼？"

3. 说明停下来的时候要找到另外一个人做自我介绍（名字、兴趣等）。可以找几位志愿者先做示范。

 "拍两下的时候，请你停下来，找到一个人告诉他你的名字和喜欢吃的东西。"

4. 介绍活动的范围（在圆圈内或标志线内），要求大家必须在固定范围里走动。

5. 邀请全班进入教室空间中，走走、停停并自我介绍。

移动全体同时

▷ 若能使用电光胶带将地板事先贴出范围则更佳。

▷ 为避免自我介绍音量过大，可事先设计情境，说明这是一个秘密任务，大家说话音量要小，不让别人偷听到。

延伸

1. 可先将自己的名字写在纸上，然后介绍自己。
2. 可设计九宫格的任务，找到人后，记录那人的介绍，直到完成认识9个人的任务。

初 熟悉空间与彼此

暖-1-2　姓名卡位

目标： 1. 增进参与者认识彼此的机会。
　　　　2. 提升专注力。

准备： 铃鼓。

流程：

1. 每个人轮流说出自己的姓名。

2. 邀请一位志愿者站在圆圈中央做示范，请他随意喊出一位同学的名字后，再从圆圈中间走向该同学的位置并取代他。

 "被你喊到名字的人，必须让出你的位置给中间的人，你让出来后就要到中间来站着，准备喊出另外一个同学的名字。"

3. 被喊到姓名的人必须出列站在圆圈中，等到他喊出另外一人的姓名时，就可以离开圆圈中间。

4. 被喊到名字的人就出列站在圆圈中，重复进行上述活动，直到全班的名字都被喊到为止。

移动小组同时

➢ 如已熟悉彼此，可省。

➢ 名字尽量不要重复，使每人都有机会换位置。

➢ 若班上人数过多，可8~10人围成一圈，围成几个圈后，同时进行左述活动。

➢ 可请喊过的人蹲下，当全班同学都蹲下时就可结束。

延伸

参考活动【暖-2-2　姓名传球】。

初 熟悉空间与彼此

暖-1-3 上市场1

目标： 1. 增进参与者熟悉彼此名字的机会。
2. 提升专注力及听指令的能力。

准备： 铃鼓、巧拼地垫。

流程：

1. 全体围成圈，坐下。

2. 请每个人介绍自己的名字或小名。

3. 邀请一位志愿者当主人，到场中间，说出下列"口诀"：

 "我要去市场，我带着佑佑、美如去市场。"

4. 主人要负责喊圆圈上的人的姓名，被喊到名字的人就要站起来跟着主人走。

5. 主人依顺（逆）时针方向继续行走，如前一个步骤，主人边走边喊第二个人、第三个人……的名字，听到名字的人就要站起来跟着主人走。

6. 直至主人喊："回家了"，跟在队伍后面的人，就要立即回到自己的位置。

7. 可以重复进行几次，换不同的学生当主人。

8. 接下来，可仿照大风吹的模式，当主人喊回家了，可以去抢其他人的位置，没有抢到位置的人，就要变身为主人。

定点全体同时

▷ 如果彼此不太认识，建议可先进行"姓名卡位""姓名传球"或"姓名动作"的活动。

▷ 建议可事先要求学生最多只能带10个人上市场。

▷ 在位置的部分，若不够明确，建议可一人一块巧拼地垫作为位置的象征。

延伸

参考活动【暖-2-3 上市场2】。

 初 集中注意力

暖-1-4 谁该动

目标： 1. 提高专注力。
2. 培养团体默契。

准备： 铃鼓、音乐。

流程：

1. 分成数组围成圈。

2. 请各组报数，并记下自己的号码。

3. 说明游戏规则并练习：当老师喊1时，每组的1号须出列，并在小组圈中自由移动，但不能出声亦不能碰触他人，直到老师请回去为止。以此类推，老师可以喊不同的号码练习。

4. 再重新进行一次，此次老师喊号码外，还须给予确实的动作指令，例如：蜗牛爬、青蛙跳、小鸟飞等。

例如："2和6号变成蜗牛爬"，2号和6号这两个人则须出列，进入圆圈中，扮演蜗牛做动作。

移动小组同时

➢ 围圈的范围尽量拉大。

➢ 亦可同时喊2个以上的数字。

 延伸

1. 加入两个以上的角色即兴做动作，如"2号变成主人，带着6号狗去散步"。

2. 配合音乐，想象音乐情境做出动作。

初 集中注意力

暖-1-5 传　电

目标： 1. 提高专注力。
　　　 2. 培养团体默契。

准备： 铃鼓。

流程：

	定点小组同时

1. 分成数组围成圈并手牵手。

2. 各组手牵手，由其中一位学生开始，以握手的方式逆时针方向传递固定次数，直至回传。
 ▷ 可指定第一位。

 例如：A传递数字2，即右手握紧B两下，B握紧C两下传递出去，直至传回A。

3. 再以顺时针方向握手传递次数，直至回传，并确认次数是否正确。

4. 由一位志愿者担任传递的出口，且可自行决定顺时针或逆时针方向传出的不同次数。
 ▷ 只有一个出口，其余人仅能传递。

5. 同时接收到左右两方传递信息的人，须以正常流程传出。
 ▷ 仅有传出与传入，没有消除信号。

 例如：小花同时右手传来两下，左手传来五下，则须左手传出两下，右手传出五下。

6. 结束时，检视原始数字与传递后的数字的一致性。

延伸

1. 可以数数的方式传递出去，如A说1，B说2，持续到A为整组人数的数字。

2. 可传拍子、声音或句子等，并分组比赛哪组人比较快传完。

27

初 热身活动

暖-1-6　水果大风吹

目标：1. 开始暖身并集中注意力。
　　　　2. 培养团体默契和兴趣。

准备：铃鼓。

流程：

1. 分享喜欢吃的水果，并共同定下3种水果。

2. 全体以1、2、3方式报数，1为苹果、2为香蕉、3为橙子，记下自己代表的水果名称且不可更换。

3. 一位学生扮演主人假装送水果并喊出口诀，被指定的水果须彼此更换位置（像大风吹）。

 例如：主人："吃水果。"大家回应："吃什么？"主人说"苹果"，则所有代表苹果的人就要更换位置。

4. 在更换位置的同时，主人要赶紧寻找位置，没有找到位置者则变成主人喊口诀。

5. 进行几次后，指令中加入两种水果。

 例如："吃水果。""吃什么？""香蕉和橙子"，香蕉及橙子皆须换位置。

6. 若同时要三种水果互换，则直接喊"水果色拉"。

移动全体同时

▷ 可依决定的水果来命名。

▷ 提醒不可更换隔壁的位置。

▷ 如没有椅子，建议可在每人位置上放置东西（如巧拼）或做记号。

延伸

反向思考，如指令为"苹果"，则香蕉及橙子须更换位置。

初 热身活动

暖-1-7 有鲨鱼

目标： 1. 开始暖身并集中注意力。
 2. 培养团队默契和兴趣。

准备： 铃鼓。

流程：

移动全体同时

1. 在空间中放置数张报纸，代表海上漂浮的船只。

 ▷ 亦可用其他对象替代，如巧拼地垫。

2. 说明稍后大家将要参加海上冒险竞赛，但海中会有鲨鱼出现，大家要赶紧跳上船逃命。

 "如果你在海中游泳的时候，听到有人说有鲨鱼就要赶快跳到报纸上哦，不然会被鲨鱼吃掉。"

3. 全体先在空间中及船只"周围"练习各种游泳的姿势。

4. 老师下指令"有鲨鱼"时，才可跳到船上，没有跳到船上的人就要被鲨鱼吃掉了。

 ▷ 安置被鲨鱼吃掉的人在一旁，下一轮再请他回来参赛。

5. 每艘船只并无限制上船人数，且可逐次递减船只的数量；或如有船只损毁，亦可将其对折或收起。

6. 同时，也可加入相似语词混淆判断，如"有太阳""有纱窗""有沙子""有沙虾"等。

 ▷ 在喊出"有鲨鱼"前就偷跑上船者亦须淘汰。

延伸

1. 加入鲨鱼一角，请学生扮演并负责下指令。
2. 改变故事情境，如"有狮子"的草原情境等。

初 热身活动

暖-1-8　猫捉老鼠围墙板

目标： 1. 快速暖身并集中参与者的注意力。
　　　　2. 培养团队默契和兴趣。

准备： 铃鼓。

流程：

定点全体同时

1. 邀请两位志愿者当"猫"及"老鼠"，分别站在空间中不同的位置上。"猫"必须去捉"老鼠"，"老鼠"如被"猫"捉到，两者要互换角色，再继续追逐。

2. 请所有的人牵手，面朝圆心围成一圈并担任墙壁的角色，但可自行决定何时要"开关"墙（手举高或放下）。

 ➢ 如人数过多，可以小组的方式围圈。

3. 猫与老鼠可利用墙壁张开的时候，跑入圈内，若墙壁没开，则不得"破墙"进出。

 ➢ 墙壁可视情况决定是否保护"老鼠"。

4. 请志愿者"猫"和"老鼠"用慢动作，和大家练习"开""关"和"进""出"的动作。

 例如：手牵手举高为"开"，手牵手放下为"关"。

5. 练习完后开始正式进行活动。

 ➢ 避免一开始进行活动老鼠就被捉。

6. 讨论分享当墙的心态。

 ➢ 适时更换做老鼠与猫的学生，避免过于疲惫。

 "你是要保护老鼠或要看好戏呢？"

延伸

1. 增加老鼠及猫的数量。
2. 限制只有老鼠可以进入墙中。
3. 邀请一位指挥官指挥墙面开与关的指令。

第二节 中级活动

熟悉空间与彼此	暖-2-1 走走停停做动作	32
	暖-2-2 姓名传球	33
	暖-2-3 上市场2	34
集中注意力	暖-2-4 放烟火	35
	暖-2-5 默契123	36
热身活动	暖-2-6 小猫要个窝	37
	暖-2-7 动物演划拳	38
	暖-2-8 落跑老鼠Ⅰ	39
	暖-2-9 落跑老鼠Ⅱ	40

中 熟悉空间与彼此

暖-2-1　走走停停做动作

目标： 1. 熟悉空间并觉察自己与他人的空间关系。
2. 开发个人的肢体表达潜能。
3. 培养与人合作共同表现肢体造型的能力。

准备： 铃鼓或音乐。

流程：

1. 请全班在空间中走动，并说明停下来的时候要听老师的指令做动作。

 "拍两下的时候，请你停下来，变巫婆。"

2. 邀请全班进入教室空间中，走走与停停并根据不同的指令做动作，如变剪刀、变大树、变兔子等。

3. 走走停停抱一抱：延伸前面的活动，停下来的时候，听老师所喊的人数，依据人数指令围抱在一起，如两个人、三个人等。

4. 小组确定后，给一个指令让小组以肢体合作完成特定的造型，如房子、溜滑梯、飞机、大象等。

移动全体同时

➢ 可先进行【暖-1-1　走走停停 Say Hello】熟悉活动规则。

➢ 若能使用电光胶带将地板事先贴出范围更佳。
➢ 除了对象或动物外，也可以更改为常见故事的角色，如睡美人、机器人、公主、王子、小矮人、大巨人等。

 中 熟悉空间与彼此

暖-2-2　姓名传球

目标： 1. 增进参与者认识彼此的机会。
　　　　2. 提升专注力。
　　　　3. 培养团队默契及反应力。

准备： 铃鼓、小皮球。

流程：

1. 每个人轮流说出自己的名字。

2. 其中一人持球，并在喊出对方的名字后，传球给对方。

 例如：喊出小花后，看着小花并将球抛给小花。

3. 接到球的人，必须马上喊出另一人的名字，之后再传球给对方，但球不可回传或传给相同的人。

定点小组同时

▷ 如已熟悉全班，可省。

▷ 熟悉活动后，可用数数的方式，计算球传的次数。

 延伸

1. 更换传球的方式，如落地球、滚地球等。
2. 改变传递对象——球类，可运用棍子，立在圆心，喊到的人要到圆心握住棍子，不使其倒下。

中 熟悉空间与彼此

暖-2-3 上市场 2

目标： 1. 增进参与者熟悉彼此名字的机会。
2. 提升专注力及听指令的能力。

准备： 铃鼓。

流程：

1. 分成数组，每人在组内报数，且各组内每个人要轮流说出自己的名字。

2. 小组共同决定一个想要去的地方，如市场、游乐园、公园等地。

3. 请其中一组示范给大家看。先由教师指定示范小组的第一人，由第一人开始念口诀，口诀如下：

 第一人："<u>佑佑</u>去市场（地点）。"

4. 第二人之后，逆时针轮到的人念口诀时，要把前面几位的名字念出来后，再念自己的名字。

 第二人："<u>佑佑</u>、<u>星星</u>去市场。"

 第三人："<u>佑佑</u>、<u>星星</u>、<u>亮亮</u>去市场。"

 第四人："<u>佑佑</u>、<u>星星</u>、<u>亮亮</u>、<u>水水</u>去市场。"

5. 全部轮完一圈后，可以再做一次，并进一步挑战速度，如比赛哪组最快完成。

定点小组同时

▶ 如已熟悉彼此，可省。
▶ 认识彼此亦可参考【暖-1-2 姓名卡位】【暖2-2 姓名传球】等活动。

▶ 地点可更改，第一位自报家门即可；第二位报第一位名字后，要加入自己的名字；第三位报前两位名字后，要报自己的名字，以此类推，可参考图 2-1。

亮亮 ③ ④ 水水

星星 ② ⑤ 花花

①

佑佑

图 2-1

延伸

1. 参考【暖-3-3 上市场 3】。

2. 可更改为"自我介绍金字塔"，A 自我介绍，B 介绍 A 后介绍自己，C 介绍 A、B 后介绍自己，以此类推。

 中 集中注意力

暖-2-4 放烟火

目标： 1. 提高专注力。
　　　2. 培养团体默契。

准备： 铃鼓。

流程：

> 定点全体同时

1. 说明等会大家要庆祝新年，请大家一起在指定点练习变成鞭炮或烟火的造型。

 "有看过烟火吗？是什么样子呢？当我数到3的时候，请你站在原地变成烟火的样子。"

2. 请圈内其中一位学生A指向另一位学生B，并说出"放"，接着学生B马上指向另一位学生C说出"烟"，学生C再马上指向另一位学生D说出"火"后，学生D要马上反应，并做出烟火的造型。

 ▷ 由老师指定第一人。

3. 完成后，学生D继续重复上述游戏，来回玩几次。

4. 练习多次后，除要学生D做出烟火的造型外，并要求站在学生D两旁的人，做出火花的动作并发出爆竹的声音（类似活动大树、大象、猫头鹰）。

 ▷ 鼓励发展不同的火花动作及声音。

 延伸

1. 配合英语节庆教学或加入不同情节或口诀，如英语课中重复Happy-New-Year，A指向B说Happy，B指向C说New，C指向D说Year，D与左右两边的人合作完成过年的动作。

2. 扩大最后做动作者的角色，如D做烟火，两旁的人（EF）做火花，再过去两旁的人（GH）做出围观受到惊吓的动作，变成五人的连锁动作，如图2-2所示：

图2-2

中 集中注意力

暖-2-5　默契123

目标： 1. 提高专注力。
　　　　2. 培养团体默契。

准备： 铃鼓。

流程：

1. 分成数组并围成圈。

2. 每组围成一小圈后低头（不看彼此），由其中一人随意喊1，接着要由同组中的另一人喊2，然后，再由另一人喊3，以此类推往下数数。

3. 每次在喊出数字时，同组内只能有一人报数，若有两人或两人以上同时喊出相同的数字，就算挑战失败，必须从1开始重新来过。

4. 此外，喊数字的顺序是依大家的默契随机喊出，不能事先讨论或依固定的顺序（顺时或逆时针方向）。

5. 给一分钟时间，请大家在一分钟内尽量利用默契完成任务。数到最多数字的小组即为优胜。

6. 分享如何能在固定时间内，数到最多的数字。

 "刚刚数到最多数字的是哪一组呢？"

 "你们有什么好方法可以跟大家分享一下，让大家也可以像你们一样，这么厉害。"

定点小组同时

➤ 可闭上眼，加强听觉的敏锐度。
➤ 开始数1者的人可不固定。

➤ 这个活动主要是考验小组团队互相倾听和给予的能力，必须在安静的环境中实施。

中 热身活动
暖-2-6 小猫要个窝

目标： 1. 开始暖身并集中注意力。
2. 培养团体默契和玩兴。

准备： 铃鼓。

流程：

1. 三人一组，其中两人面对面手牵手形成一个"窝"的样子，第三人站在两人中间圈内，扮演家中的"宠物猫"。

2. 邀请一位自愿的学生扮演"流浪猫"，走到其中一个家拜访并告知："小猫要个窝。"此家的小猫留在原位不动并回应他："去找隔壁要。"

3. 当所有人听到这句话时，除了被拜访的小猫不需换位置外，其余的小猫，皆须离开原来的窝并换去占据别人的位置。

 "换位置的时候，尽量不要跟隔壁的猫交换位置哦！"

4. "流浪猫"要借机去抢其他猫咪空下来的窝，而找不到窝的猫咪，则变成新的"流浪猫"，重复步骤2~3的流程。

移动小组同时

> 如人数多，可增加扮演"窝"的人数，如4个人牵手围圈。

> 更换位置时，可加入铃鼓声音，作为提醒换位置的时间点。

> 建议不要让学生彼此两两交换，因为这样会比较不好玩。

中 热身活动

暖-2-7 动物演划拳

目标： 1. 开始暖身并集中注意力。
2. 培养团队默契和玩兴。

准备： 铃鼓、音乐。

流程：

	移动全体同时

1. 引导讨论"老鼠""狮子""大象"的造型，并在定点上练习变成前述动物的动作及声音。

 > 例如：大象有长长的鼻子，并发出"咻"的声音。

 ➤ 鼓励多元创意的展现。

2. 全体先变成"老鼠"，在空间中走动，遇到彼此时就互相猜拳（剪刀、石头、布）。赢的人就升级为"狮子"，动作也要跟着改变并找其他的"狮子"猜拳。输的人还是维持"老鼠"身份，继续找其他的"老鼠"猜拳。

 ➤ 可搭配音乐进行。

3. "狮子"要彼此猜拳，赢的人晋升为"大象"后，再找其他的"大象"猜拳，输的人还是维持"狮子"的身份，继续找其他的"狮子"猜拳。

 ➤ 变化的顺序为"老鼠→狮子→大象→人"。

4. 最后升级为"大象"的人彼此猜拳，赢的人可变成"人类"并回到自己的位置上休息，等待活动结束。

 ➤ 同类动物只能找同类猜拳，如老鼠找老鼠。

5. 重复数次步骤2~4，直到所有人都变成"人类"。

6. 如时间允许，可进行活动直到留下"老鼠""狮子""大象"各一位为止。

延伸

1. 可配合生物课程，介绍进化过程，如"卵→蝌蚪→青蛙"或"毛毛虫→蛹→蝴蝶"等。或配合卡通主题，如"皮卡丘"或"数码宝贝"等主题，吸引学生兴趣。

2. 参考活动【暖-3-7 动物演划拳团体战】。

中 热身活动
暖-2-8 落跑老鼠 I

目标： 1. 快速暖身并集中参与者注意力。
　　　　2. 培养团队默契和玩兴。

准备： 铃鼓。

流程：

1. 两两一组，肩并肩站立，分别是A与B。

2. 邀请两位志愿者担任"猫"与"老鼠"，"猫"要捉"老鼠"，"老鼠"被捉到时，则变成"猫"，倒过去追变成"老鼠"的"猫"。

3. "老鼠"唯一获救的机会就是跑到其他双人组旁，紧紧贴着A并与之肩并肩站立，此时双人组中的B就会离开A变成落跑"老鼠"，躲避"猫咪"的追捕并寻找新的替死鬼（也就是其他双人组中的一人），更换新的位置。

4. 在找寻新的替死"老鼠"时，不能只找身旁或隔壁的双人更换，以避免更换速度太快。

5. 讨论分享"猫"捉到"老鼠"的好时机。

　"当你变成猫的时候，要怎么样才能捉到老鼠？"

　"如果你是老鼠，怎么样才能躲开猫的追逐？"

移动双人同时
> 可先用慢动作练习。

> 小组尽量散置空间中，使老鼠与猫有追逐的空间。
> 在不断的更换下，整体空间看起来像是"细胞分裂"一样。

延伸
1. 可以用两人牵手的方式进行，参考活动【暖-2-9　落跑老鼠 II】。
2. 可增加小组人数，约4~5人一组肩并肩。

中 热身活动

暖-2-9　落跑老鼠 II

目标：1. 快速暖身并集中参与者注意力。
　　　　2. 培养团队默契和玩兴。

准备：铃鼓。

流程：

<div style="text-align:right">移动双人同时</div>

1. 两两一组，面对面手牵手（A 与 B）。

2. 邀请两位学生分别担任"猫"与"老鼠"，"猫"必须捉"老鼠"，若"猫"捉到"老鼠"时，"老鼠"就变成"猫"，开始追捕变成"老鼠"的"猫"。

 ▷ 可先示范几次后，再正式进行。

3. "老鼠"唯一获救的机会就是寻找替换他的人，老鼠可以钻到牵手两人的中间，牵起 A 的手并挤掉站在他背后的 B，B 就成为新的"落跑老鼠"，设法闪躲"猫"的追逐。

 ▷ 强调一定要钻进两人中间牵手。

4. 新的"落跑老鼠"须再钻到另一组之间，并牵起一方的手，再继续挤掉其中一人，被挤掉的人又成为新的"落跑老鼠"。

 ▷ 跑得很剧烈，提醒注意安全，或变成慢动作。

"不要忘记了，如果你被挤掉，就变成老鼠，要赶快找到机会挤掉别人，不然就会被猫捉到。"

延伸　可配合活动主题，更改猫与老鼠的角色，如"美女"与"野兽"。

第三节 高级活动

熟悉空间与彼此	暖-3-1 走走停停换东西	42
	暖-3-2 姓名动作	43
	暖-3-3 上市场3	44
集中注意力	暖-3-4 大树、大象、猫头鹰	45
	暖-3-5 心有千千结	47
热身活动	暖-3-6 森林大灾难	48
	暖-3-7 动物演划拳团体战	49
	暖-3-8 街头巷尾	50

高 熟悉空间与彼此

暖-3-1　走走停停换东西

目标：1. 熟悉空间并觉察自己与他人的空间关系。
　　　 2. 增加彼此认识的机会。
　　　 3. 集中注意力。

准备：铃鼓、每个人的随身物品。

流程：

1. 请每个人带着一个随身的物品到圆圈中坐下。

2. 请几位志愿者分享物品的名称、功能与来源。

3. 请全体到空间中走动，说明拍两下铃鼓后，就要定格停下，A须找到一个B，跟B分享是谁的物品、物品名称、功能与来源。

 例如：这是王小明（A）的彩色笔，可以用来画图，是生日的时候妈妈买给我的。

4. A、B彼此分享物品后，要记住对方物品的描述，之后就可以交换物品。

5. B拿着从A交换来的物品，继续在空间中走动，听到两下铃鼓后停下，找到一个新的伙伴（C），重复前一个步骤，彼此分享手上的新物品。

6. 依前述的步骤，在铃鼓后继续找下一个人分享新物品，持续进行，直到活动结束。

7. 围圈坐下，抽出三四样物品放在圆圈中间，请志愿者描述物品的特色并说出它的主人。

 "还记得手上东西的主人是谁吗？"

 "谁要来挑战，跟大家分享它的主人跟东西是什么？"

移动全体同时

➢ 物品建议可以多样化。

➢ 由于交换物品后，就必须以他人的身份继续下去，因此在团体活动前，建议先示范，待确定规则清楚、可理解后，再开始。

高 熟悉空间与彼此

暖-3-2 姓名动作

目标：1. 通过动作熟悉彼此的名字。
　　　　2. 提升专注力。

准备：铃鼓。

流程：

1. 分成数组，并围成圈。

2. 以其中一组为示范，引导学生以自己名字的音节（双音节或三音节）或意义，创造配合音节的动作。

　　例如："郁婷"二字，一边说"郁—婷—"，一边做出代表"郁婷"的动作。

3. 小组圈内，依逆时针方向，先由老师指定第一人（A）说／做出自己的名字和动作后，全组的人模仿A做一次，接着换A右手边的B，重复同样的步骤，一直到每个人都做过一次为止。

5. 再重新依逆时针方向轮流做一次，但此次轮到的人，要先做前面做过那些人的姓名动作，最后再做自己的。

　　例如：轮到第三位时，要先做第一及第二位姓名的动作后，才做自己的；第五位依序做出前四位姓名的动作后，才做自己的。

定点小组同时

▶ 大名或小名皆可，目的在互相认识。

▶ 尽量鼓励学生创造不同的动作。

▶ 可先请同组的人跟着一起做，后再让个人独立完成。
▶ 可提高速度来竞赛。

高 熟悉空间与彼此

暖-3-3　上市场3

目标： 1. 增加参与者熟悉彼此的机会。
　　　　2. 提升专注力及听指令的能力。

准备： 铃鼓。

流程：

1. 分成数组，每人在组内报数，组内每人必须决定自己是水果摊中的哪一种水果，如苹果、香蕉、番石榴、西瓜、草莓等。

2. 请其中一组示范给大家看。先由老师指定示范小组的第一人，由第一人开始念口诀，口诀如下：

 第一人："我要去市场买苹果。"

3. 逆时针继续念口诀。第二人之后，念口诀时，要把前面几位的水果念出来后，最后加上自己的水果。

 第二人："我要去市场买苹果、香蕉。"

 第三人："我要去市场买苹果、香蕉、番石榴。"

 第四人："我要去市场买苹果、香蕉、番石榴、西瓜。"

 第五人："我要去市场买苹果、香蕉、番石榴、西瓜、草莓。"

4. 全部轮完一圈后，请各组每人帮所代表的水果设计动作，并依前述方式，逆时针再做一次，此次轮到的人在念口诀时，要先把前面几位的动作跟材料名称做/念出来。

定点小组同时

➤ 建议可先有【暖-1-3　上市场1】及【暖-2-3　上市场2】的经验，再进行此活动。

➤ 每组建议5~6人，可参考图2-3。

➤ 参考【暖-3-2　姓名动作】活动。

番石榴　③　　④　西瓜

香蕉　②　　⑤　草莓

①
苹果

图2-3

高 集中注意力

暖-3-4　大树、大象、猫头鹰

目标： 1. 提高专注力。
　　　　2. 培养团体默契。

准备： 铃鼓。

流程：

1. 引导儿童讨论"大树"的造型。

2. 三人一组运用肢体合作创作，并共同决定一个固定的大树造型。

 例如：中间者为树干，两旁的人分别为位置高低不同的树枝。

3. 老师变成魔法师，用手指着一位学生并说出"大树，1—2—3—"。在三秒内，被指到的人要变成大树的树干，两旁的人要做出前述的动作迅速变成树枝，三人合体成为一棵大树。

4. 三人中如有动作太慢或做出错误动作者，则主动站出替换魔法师的角色。

5. 引导讨论另外发展出"大象"的造型，同样以三人为单位，中间的人做出"象鼻"的动作，两旁的人做"象耳朵"的动作，三人合体成为一只大象，同上述步骤，逐步练习。

6. 引导讨论做出三人组"猫头鹰"的造型，同上述步骤，逐步练习。

7. 老师先扮演魔法师，随意喊出"大树""大象"或"猫头鹰"。

8. 同上，若无法及时依指令做动作的人，就会变成新的魔法师。

定点个别轮流

▶ 尽量鼓励不同的创意动作。

▶ 每个人都有机会扮演树干或树枝。

▶ 三秒速度须固定，且让被指定者有反应时间。

▶ 可由魔法师负责找出接班者。

▶ 针对年龄较小的孩子，选择单一动物进行即可。

▶ 也可以邀请志愿者上来担任魔法师。

延伸

1. 可给出主题,让学生自由选择动物类型,如森林、海底世界等中的不同动物,并模仿其姿态。
2. 除各种动物的外在姿态外,可发展出动物的声音。
3. 魔法师亦可即兴给出特殊指令,如猫头鹰看电视,学生即兴做出指定动作。

高 集中注意力

暖-3-5　心有千千结

目标：1. 培养问题的解决能力。
　　　　2. 建立团体合作默契。

准备：铃鼓、音乐。

流程：

1. 分组（8~10人一组）手牵手围成圈，每人面朝圆心。

2. 请其中一组示范给大家看。老师先进入圈内一起牵手，带领小组穿梭于手牵手的间隔，直至小组纠结在一起，老师再放开双手，将两位学生的手重新联结起来，形成死结。

3. 请学生慢慢调整位置将结解开，并恢复成手牵手面对圆心的圆圈状态；同时，在解结的过程中，彼此的手不能放开，直至解开为止。

4. 分享解结技巧与方法。

"刚刚在解开结的时候，有一组特别快，请你们分享一下是如何解结的好吗？"

定点小组同时

➤ 适用于年龄较大的学生。

➤ 老师牵着学生的手穿梭，请学生尽量不要移动。
➤ 记得提醒学生不要故意拉扯，以免扭伤。
➤ 练习多次后，可以小组为单位，进行解结竞赛。

延伸

各组牵手排列成行，两两之间高举牵起的手形成空格，给予每个空格一个数字后，依数字的顺序，整群皆穿越空格直至完成指示。

高 热身活动

暖-3-6　森林大灾难

目标： 1. 开始暖身并集中注意力。
　　　 2. 培养团体默契和玩兴。

准备： 铃鼓。

流程：

> 移动小组同时

1. 全体进行分组，三人一组，其中二人面对面、手牵手形成"大树"，第三人在大树中间变成"松鼠"。

2. 一位学生变成鬼，并喊："猎人来了"，所有的"松鼠"听到后，必须马上更换彼此的位置（像大风吹）。

3. 在更换位置的同时，鬼要赶紧寻找空出的位置并占据它，没有位置的人，则变成新的"鬼"负责喊指令。

4. 进行几次后，练习另外一道指令——"森林大火"，此时所有当"树"的人都要更换位置，寻找新的搭档变成新的一棵树。

　　▷ 此时松鼠原位不动。

5. 进行几次后，练习最后一道指令——"地震"，此时所有的人（大树与松鼠）都要重换位置和搭档，变成新的森林。

　　▷ 树与松鼠的角色可依情况变化。

6. 当大家熟悉所有指令后，中间的"鬼"可任意喊出其中一种指令，大家再依指令行动。

7. 分享游戏进行的感觉。

　　"在玩游戏的时候，你觉得特别刺激的地方是哪里？为什么？"

延伸
可配合活动主题，更改口令或角色。

热身活动
暖-3-7　动物演划拳团体战

目标：1. 开始暖身并集中注意力。
　　　　2. 培养团队默契和玩兴。

准备：铃鼓。

流程：

	移动小组同时

1. 引导讨论并创造"大象""狮子"与"老鼠"的动作。

 例如：大象有长长的鼻子、狮子有恐怖的爪子、老鼠有两颗小小的牙齿。

 ▷ 讨论方式可参考活动【暖-2-7动物演划拳】。

2. 在空间中央画一条线，分A、B两大组，排成两大长列，各组从中线各自向后退5~6大步，站在空间两边的线后面，当成各自的堡垒。

 ▷ 参考图2-4的"空间位置"，也可在教室中用电光胶带贴中间线。

3. 请两组人走到中线一步远，两人面对面进行猜拳游戏，"大象"赢"狮子"，"狮子"赢"老鼠"，"老鼠"赢"大象"，练习几次熟悉规则。

4. 以小组为单位，各组先在组内秘密决定等下要一起出什么动物拳，接着，两组人排成一列，走到中间线，数1、2、3后同时出拳。

 ▷ 通过动物拳熟悉接下来的游戏规则。

5. 赢的小组要抓输的小组的人，输的小组可往回跑到线后面的安全堡垒。

6. 被抓到的人，要并进赢的那一组。

7. 在允许的时间内，重复步骤3~6数次。

 ▷ 小组须合作划动物拳。

图2-4　空间图

高 热身活动

暖-3-8 街头巷尾

目标：1. 开始暖身并集中参与者的注意力。
　　　 2. 培养团队默契和玩兴。
　　　 3. 练习配合指令变化方向。

准备：铃鼓。

流程：

<u>定点全体同时</u>

1. 全体面对同一方向，手牵手排列成数行或数列（墙壁），进行"行—街头"与"列—巷尾"的练习。

 ➢ 面对前方成行，向左或右转为列。

 例如：街头为————，巷尾为│。

2. 邀请三位示范者，扮演"猫"(A)、"老鼠"(B)与"指挥者"(C)，"猫"要在<u>街头巷尾</u>中追逐并捉"老鼠"，若"猫"捉到"老鼠"时，"老鼠"就变成"猫"，活动变成老鼠(B)要捉原本是猫的(A)。

 ➢ 可定时寻找学生替换猫与鼠的角色。
 ➢ 可让指挥者先练习后再进行。

3. 指挥者(C)站在高处，观看街头巷尾中"老鼠"与"猫"的相关位置，并在适时发出指令，以保护老鼠的安全。

 ➢ 可给予指挥者任务，帮助老鼠免于被猫捉。

 例如：指挥官说"街头"时，全体转成横列手牵手；当指挥官说"巷尾"时，全体向右或向左转成一列手牵手。

4. "老鼠"须游走在手牵手形成的巷道中，避免被"猫"捉住，同时，"猫"与"鼠"皆不可穿墙而过。

延伸

在"行""列"的街道上做变化，如形成"波浪"街道或"斜向"街道。亦可加入"停"的指令，使全体立定，手放下站好，如此"猫与鼠"可自由穿梭其中。

第三章　戏剧潜能开发一：肢体动作

本书先从肢体动作开始谈起，对初接触戏剧活动的学生，通常不太习惯运用口语表达，因此，进行戏剧活动时，常会从动作出发。而在小学阶段，表演艺术课程里，"肢体动作"就像是舞蹈的开始，如"创造性舞蹈"，它就内含许多重要的元素，如身体觉察、操作性动作等。虽然在初级阶段，老师不一定要将每个元素教给学生，但应该要了解教学的目的是在帮助学生奠定身体动作表达的基础。老师可以先了解戏剧活动背后的元素内涵，并将这些元素融入教学设计中，如此戏剧活动的教学目标就会更明确。

一般"肢体动作"分为：**身体觉察与控制、空间位移、关系及韵律动作**等。虽然肢体动作活动共有四大类型，但个别仍然有初级、中级、高级三个不同层次的活动。老师可先从初级活动开始，逐步进入高级活动。本书在活动的编排上，也先呈现初级的所有活动，再呈现中级与高级的活动。当然，若考虑到活动进行的延续性上，老师可连续进行某一单元的初、中、高级活动，如将【肢-1-4　种子的故事1】【肢-2-4　种子的故事2】及【肢-3-4　种子的故事3】等跟小种子有关的三个活动串联进行，学生可以在同一个主题下，由浅而深感受不同的乐趣，不一定要完成所有的初级活动，才能进入中级或高级的活动。以下将分类说明。

一、身体觉察与控制

可先运用口述或游戏的方式，探索自己身体各个部位，如头、脖子、肩膀、背、手臂、腿、脚等，让学生能进行不同组合与表现的方式，如活动【肢-1-1　身体打招呼】【肢-1-2　口香糖】【肢-2-1　我变成小木偶了】

【肢-2-2　造型公园】【肢-3-1　毛毛虫长大了】及【肢-3-2　怪兽雕塑家】。

除了探索身体不同的部位外，也可以联结"**操作性动作**"，它经常与"身体部位"一同进行，如运用"扭转""弯曲""摇摆""转身""蜷曲""伸展""推""拉""弹""摇荡"等，探索身体不同的表达方式，如【肢-1-3　全身上下动一动1】【肢-1-4　种子的故事1】【肢-2-3　全身上下动一动2】【肢-2-4　种子的故事2】【肢-3-3　全身上下动一动3】及【肢-3-4　种子的故事3】。

二、空间位移

可先从"**移动性**"的活动出发，让学生在空间中探索不同的移动方式，如行走、跑步、爬行、滚动、滑行、跳动等，活动【肢-1-5　小狗狗长大1】【肢-2-5　小狗狗长大2】。而每个移动方式皆有其不同的展现方式，如"滚动"就有侧滚、前滚、后滚、横滚等，活动【肢-3-5　我们要去抓狗熊】就是运用简单或重复的故事，引导学生做出不同的位移动作。

除了"移动性"动作外，"**精力概念**"动作也很重要，它通常会与"移动性"动作一起进行，如在练习各种动物的移动方式外，还可以加入大象"沉重"、小鸟"轻快"等"精力"动作来帮助学生有效地运用自己身体各部位的机能，这些"沉重""轻快""强烈""平静""颤抖"等都是属于"精力概念"动作的范畴。【肢-1-6　狮王生日快乐】【肢-2-6　海底世界】与【肢-3-6　外层空间之旅】就是加入"移动性"与"精力概念"的活动。

三、空间关系

空间关系的活动目标在练习个人身体的动作与空间相结合，促进学习者自己和他人在空间关系上的练习与觉察。举例来说，有部分学生进入空间进行活动时，就会自动将自己的空间位置处理好，然而也有部分学生在进行活动中，会与其他人撞来撞去，这是由于学生没有察觉到自己在空间的相对位置，所以容易造成推挤。而这个问题，老师除了一直喊："小朋友，不要

撞到人家"外，也可以通过戏剧活动，让学生察觉到"自己"和"自己与他人"的关系。

空间关系包含"个人与公共空间""高低空间""方向""合作""地形""状态"等项。前四项老师可以借由一些简单且具规则的方式进行，如通过空间中"高、中、低"各层次的探索；彼此距离的"远近"；前后左右等"方向"的行动；"两人"互相模仿的动作；弯曲线或Z形线等"路径"的练习。活动【肢-1-7　镜子1】【肢-1-8　影子】【肢-1-11　咚咚咚锵1】【肢-1-12　游乐场好好玩】【肢-2-7　镜子2】【肢-2-8　牵引】【肢-2-11　咚咚咚锵2】【肢-2-12　地点建构】【肢-3-7　镜子3】【肢-3-8　忽近忽远】【肢-3-11　开车】【肢-3-12　平衡舞台】等，其主要的教学目标都是在培养学生对空间位置的敏锐度。

除上述四项外，**"状态"**是通过物体变化，如大小、形状、水的三态（液体、气体、固体）等各种变化，来引导学生感受肢体在空间中的运作情形。活动【肢-1-9　气球冒险1】【肢-1-10　形状魔咒1】【肢-2-9　气球冒险2】【肢-2-10　形状魔咒2】【肢-3-9　气球冒险3】【肢-3-10　形状魔咒3】就是运用不同的组合，与他人练习在空间中的互动。

四、韵律动作

韵律动作就是将身体动作与时间或韵律的概念相结合，包含快慢的"速度"、切断或连续的"韵律"动作等。在"速度"部分，可邀请学生选择特定动作，并分别以"快速"或"慢速"的方式进行，或者运用鼓声拍打出不同快慢的节奏，让学生跟着节拍"快走""慢走"等。在"韵律"部分，可运用切断或僵硬的韵律动作，如模仿机器人机械性的表现、溜冰的模仿等。活动【肢-1-13　溜冰乐】【肢-1-14　机器人动一动】【肢-1-15　隐形球1】【肢-2-13　花式溜冰大赛】【肢-2-14　汽车工厂】【肢-2-15　隐形球2】【肢-3-13　神奇舞鞋】【肢-3-14　零件总动员】【肢-3-15　隐形球3】就是运用特殊的韵律节奏，来模仿特定人物或活动，以完成时间概念的动作。

四种类型的肢体活动见表3-1。

表3-1 四种类型的肢体活动

	初 级	中 级	高 级
身体觉察与控制	肢-1-1 身体打招呼	肢-2-1 我变成小木偶了	肢-3-1 毛毛虫长大了
	肢-1-2 口香糖	肢-2-2 造型公园	肢-3-2 怪兽雕塑家
	肢-1-3 全身上下动一动1	肢-2-3 全身上下动一动2	肢-3-3 全身上下动一动3
	肢-1-4 种子的故事1	肢-2-4 种子的故事2	肢-3-4 种子的故事3
空间位移	肢-1-5 小狗狗长大1	肢-2-5 小狗狗长大2	肢-3-5 我们要去抓狗熊
	肢-1-6 狮王生日快乐	肢-2-6 海底世界	肢-3-6 外层空间之旅
空间关系	肢-1-7 镜子1	肢-2-7 镜子2	肢-3-7 镜子3
	肢-1-8 影子	肢-2-8 牵引	肢-3-8 忽近忽远
	肢-1-9 气球冒险1	肢-2-9 气球冒险2	肢-3-9 气球冒险3
	肢-1-10 形状魔咒1	肢-2-10 形状魔咒2	肢-3-10 形状魔咒3
	肢-1-11 咚咚咚锵1	肢-2-11 咚咚咚锵2	肢-3-11 开车
	肢-1-12 游乐场好好玩	肢-2-12 地点建构	肢-3-12 平衡舞台
韵律动作	肢-1-13 溜冰乐	肢-2-13 花式溜冰大赛	肢-3-13 神奇舞鞋
	肢-1-14 机器人动一动	肢-2-14 汽车工厂	肢-3-14 零件总动员
	肢-1-15 隐形球1	肢-2-15 隐形球2	肢-3-15 隐形球3

第一节 初级活动

身体觉察与控制	肢-1-1 身体打招呼	56
	肢-1-2 口香糖	57
	肢-1-3 全身上下动一动1	59
	肢-1-4 种子的故事1	60
空间位移	肢-1-5 小狗狗长大1	62
	肢-1-6 狮王生日快乐	64
空间关系	肢-1-7 镜子1	65
	肢-1-8 影子	66
	肢-1-9 气球冒险1	68
	肢-1-10 形状魔咒1	70
	肢-1-11 咚咚咚锵1	71
	肢-1-12 游乐场好好玩	72
韵律动作	肢-1-13 溜冰乐	73
	肢-1-14 机器人动一动	74
	肢-1-15 隐形球1	75

初 身体觉察与控制
肢-1-1 **身体打招呼**

目标：1. 以"打招呼"的方式熟悉彼此，增加团体动力。
2. 觉察并练习运用身体不同的部位。

准备：铃鼓。

流程：

移动全体同时

1. 讨论并在位置上练习平常"打招呼"的习惯。

 ➤ 唤起经验，如眼神交流、微笑、击掌、拍手、拍肩膀、蒙眼睛等。

2. 引发出不同身体部位打招呼的方式。

 "我们的身体哪些部位可以用来打招呼？脚？膝盖？屁股可以吗？怎么做？"

3. 示范并跟随指令，在空间中用身体某个部位打招呼。

 ➤ 可邀请学生上台示范。
 ➤ 注意"移动"与"做动作"的指令。

 "当我'摇铃鼓'，请你在这个空间中到处走动，不要碰到别人。然后我会'拍两下铃鼓'，并说'用手臂打招呼'，请你马上找靠近你的一个人，跟他用手臂打招呼。当我又'摇铃鼓'时，请你们分开继续在空间中走，等我说其他指令。"

4. 全体同时进入空间练习不同部位的打招呼方式。

 ➤ 也可分两大组，视情况而定。

 "……请用你的膝盖打招呼……分开；用头顶打招呼……分开；用你最喜欢的部位打招呼……"

5. 讨论分享触碰不同身体部位的感受。

 ➤ 也可以通过"定格"分享彼此的创意。

 "说说看，哪个部位你最喜欢用来打招呼，为什么？"
 "不喜欢的部位是什么？"

延伸　可加入"人数"变化，如"5个人用膝盖打招呼"，增加活动的难度。

肢-1-2 口香糖

初 身体觉察与控制

目标： 1. 发掘身体的部位，并表现肢体的创意。
2. 练习身体的自我控制。

准备： 铃鼓、轻快的音乐。

流程：

1. 引导逐一探索身体各个部位，包含头、肩膀、腰、膝盖等。

2. 示范假装口中嚼着口香糖，并将口香糖黏在身体的某个或某些部位，如口香糖黏住右手和头。

 "这是魔法口香糖，要黏在我的头上，哇！把我的头和右手黏在一起，拔不下来了！"

3. 发放假想的口香糖，并邀请大家放进口中嚼一嚼。

 "数到3，我要将魔法口香糖放到你们的嘴巴里哦！嘴巴打开，1、2、3……放进嘴巴里了，嚼一嚼，吹泡泡……砰，破掉了。"

4. 说明指令，并请大家响应与跟随，如老师说："口香糖。"学生回应："黏哪里？"老师下指令："黏膝盖。"

 "口香糖，黏哪里，黏……你的肩膀，很好，两只手都要黏住肩膀哦！"

5. 全体同时依据老师的口号与指令行动，如黏头、黏脚、黏膝盖、黏屁股、黏肩膀等。

6. 讨论分享用魔法口香糖黏住身体不同部位的感受。

定点全体同时

➤ 需夸大黏住的动作，拔也拔不开，引发学生的兴趣。

➤ 可趁此机会，练习口腔的咀嚼活动，如上面咬一咬，下面咬一咬，口香糖在嘴巴中滚来滚去等。

➤ 老师可以到学生旁边，稍微用力将黏住的部位分开，如分开学生黏住的手和头。但建议老师要注意力道，不要真的分开，以增强学生的自信心与游戏的心情。

"你最喜欢口香糖黏住哪里?为什么?"

"怎么样才可以让口香糖黏得紧紧的,拔也拔不开?"

延伸　可两手黏住身体不同的部位,如右手黏头、左手黏膝盖。也可进一步请学生将口香糖黏住别人,如自己的右手黏住别人的头等。

 初　身体觉察与控制

肢-1-3　全身上下动一动1

目标： 1. 通过肢体动作增进自我控制能力。
　　　　2. 觉察并灵活运用身体各种不同的部位。

准备： 铃鼓。

流程：

定点全体同时

1. 引导逐一探索自己身体各个部位移动的方式，如手指、手臂、肩膀、头、腰、脚等。

 "试试看，动动你的手指，它可以怎么动？还有呢？"

 ▷ 视情况要求学生起立。

2. 口述引导从手指开始，再将不同的身体部位联结成连续性动作。

 "现在把刚才的动作再做一次。可是，这次必须做连续动作。现在动动你的手指头……试试各种方向，加入手腕，别忘了，手指头要继续动！再加上手肘，别忘了手指头、手腕也不能停下来。"

 ▷ 除"逐一"加入身体部位外，也要通过观察，适时提醒大家，动过的部位也要维持刚才的"动作"。

3. 接着上一个动作，最后定格成为一个"奇怪的"雕像，并为雕像命名。

 "动动动，现在你的全身都在动，等下听到拍两下的铃鼓声时，要停下来，你会变成一个最奇怪的雕像。"

 ▷ 确定大家真的停止了动作，变成静止的"雕像"。

4. 分享自己创造的人物及其特点。

 "想想看，你创造出来的，会是什么样的人物？当我走到你前面访问你的时候，请你告诉我。"

 ▷ 不强迫每个人都要分享，可藉由"访问"的方式，更自然地分享。

延伸

参考活动【肢-2-3　全身上下动一动2】。

 初 身体觉察与控制

肢-1-4　种子的故事1

目标： 1. 通过肢体动作体验小种子成长的历程。
　　　　2. 发展身体的定点动作，如推、挤、扭、转、伸展等。

准备： 铃鼓、各种形状的种子、布、音乐。

流程：

定点全体同时

1. 准备不同的种子，引导讨论不同种子的外形后，用肢体模仿不同外形的种子。

 "当我敲一下铃鼓的时候，请你们变成不同的种子。"

> 可用"旁述"的方式，描述学生的表现，以鼓励学生利用身体不同部位，如头、脚，展现不同形状的种子。

2. 引导讨论种子钻出"坚硬"地面的情形。可以请3位示范者上台示范，1位当种子，2位当泥土，示范小种子钻出泥土的情形。若时间允许可请两组做示范。

3. 全体变成种子，从1数到5，一起练习种子出土时用力"推、挤、拉、撞"等各种定点动作。

 "如果你在很硬的泥土里，要怎么钻出地面？"

 "老师一边数，你一边从土里用力推……1……2……拉……3……挤……4……撞……加油，快要出来了……5,停,定格！"

> 可加入表情的描述，以更进入"用力"的情境中。

> 除了数到5，当然也可以数到10。

4. 引导讨论从小植物慢慢变成大植物的情形，可以加入"阳光照射""风吹"等情境，练习做出植物长大的"伸展、弯、转、扭、摆"等各种定点动作。

 "老师手上的铃鼓代表太阳，你们是小种子，等一下阳光照到哪个方向，你们就要跟着往哪个方向伸展……"

 "老师手上的布代表风，等一下风吹往哪里，小种子就会顺着风势摆动身体或扭转方位……"

> 可加入象征性的道具代表太阳与风，以便于进入情境中。

5. 讨论并自行决定长大后要变成的植物，练习其

动作,如牵牛花、松树、芒果等。

"你长大要变成什么样的植物?如果你是芒果树,芒果会长在你身体的哪个地方,会长几颗芒果呢?请你变成长出芒果的芒果树!"

6. 将步骤1至5连接,配合音乐并以"口述"的方式,引导体验从小种子逐渐长大变成树的历程。

> 适时给予指导与提醒,使其有不同的肢体动作展现。

"小种子慢慢地伸出芽来,当你在伸展时,同时注意你的方向,小种子已经慢慢长大了!继续伸展、扭、转,找到有阳光的地方继续成长,这个时候风慢慢地吹来,一开始是微微的风,小种子顺着风轻轻地摆动身体,风势越来越强了,身体更剧烈地摆动着、扭转着……风终于走了,一切恢复平静,你也慢慢继续长大,已经要变成一株成熟的植物了,你会变成什么样的植物呢?5、4、3、2、1、停(定格在成熟植物的动作)!"

7. 分享讨论扮演小种子的感受。

> 亦可在每次步骤结束后立刻讨论,不一定要等到最后一步。

"小种子刚刚从土里出来的感觉怎样?"

"你是用什么样的方法破土而出的?"

"刚刚你变成了哪一种植物?"

"你最喜欢哪一种植物?为什么?"

延伸

加入戏剧冲突——"历险"或"成长的意外",参考活动【肢-2-4 种子的故事2】。

初 空间位移

肢-1-5　小狗狗长大 1

目标： 1. 通过肢体动作体验小狗成长的历程。
2. 发展身体的多元动作，如推、挤、扭、转、伸展等。

准备： 铃鼓、有关小狗的图片或绘本、轻柔的音乐。

流程：

定点全体同时

1. 分享养狗的经验。

 ➢ 可以事先了解学生是否有饲养的经验，若无，此步骤可省。

2. 准备与小狗有关的绘本或图片，讨论小狗从狗妈妈肚子到出生的历程，如肚子里→出生→吸奶→睁开眼睛→坐→站。

3. 引导讨论并练习小狗滑出妈妈肚子的情形。可以请一位志愿者上台示范。

 ➢ 可鼓励学生利用身体不同部位，帮助自己滑出狗妈妈的体内。

 "如果你在狗妈妈的肚子里，要怎么出来？"

4. 全体变成还没出生的小狗，从 1 数到 5，练习小狗出生时滑出肚子的动作。

 "老师一边数，你一边在肚子里准备出来……1……2……拉长身体……3……挤……4……爬……加油，快要出来了……5，停，定格！"

5. 讨论并练习小狗出生后到会站的个别历程，如吸奶→睁开眼睛→坐→站。

6. 将上述讨论与练习串联，并一起跟随老师的叙述，做出哑剧动作，口述内容参考如下：

 ➢ "口述"技巧就是由老师通过叙述动作的方式，让学生依照内容做出动作。
 ➢ 可适时利用灯光或音乐帮助学生进入戏剧情境中。

 小狗实在好可爱，现在你们全变成狗妈妈肚子里的小狗了。妈妈的肚子里湿湿暗暗的，眼睛还不能张开，身体缩得小小的，好舒服。

 哎呀！要出去了，用力地挤，头先出来了，然后是前面的脚，接着是后面的脚，最后是小尾巴。

终于出来了！妈妈舔舔我的身体，可是我太累了，缩着身子一直睡。

哎呦，肚子好饿，我闭着眼睛慢慢地爬，找妈妈吸奶奶。找到了，张开嘴吸奶奶，用力地吸，好好喝哦！

喝饱了，呵，又要睡大觉了，躺着睡，趴着睡，还会抖脚耶！

到了第12天，眼睛终于可以张开了，哎呀！好亮唷！

要坐起来了，哎呦！脚太软了，咚，倒下来了！

到了第15天，脚强壮多了，先侧着身体，慢慢地用前脚支撑起身体，然后把屁股放正，耶！我会站了。

7. 分享讨论扮演小狗狗的感觉。

延伸

参考活动【肢-2-5 小狗狗长大2】。

 初 空间位移

肢-1-6　狮王生日快乐

目标： 1. 练习森林动物不同的移动方式。
　　　2. 探索空间爬、跳、走等位移动作。

准备： 铃鼓。

流程：

1. 全体讨论并练习森林中各种动物移动的不同方式，如蛇—爬、兔—跳、乌龟—慢走等。

 "想一想，森林里面会有哪些动物呢？"

 "蛇是怎么移动的？兔子呢？老虎呢？"

 "请你们通通变成兔子，开始移动。"

2. 全班分四组，沿教室四面墙围成正方形。

3. 请各小组决定将要变成的某种动物，并练习一同移动的方式，如羚羊轻快跑跳、乌龟慢步爬行等。

4. 加入简单情境，老师扮演森林之王——狮子，邀请各组动物由方形位置上，轮流移动至狮王面前祝贺生日。

5. 请各组练习祝贺狮王生日的动作。

6. 综合呈现庆祝狮王的生日，各组轮流移动到狮王面前祝贺。

移动小组轮流

➢ 可事先在地上贴地线。

➢ 可参考图3-1。

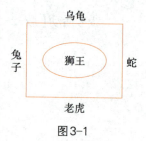

图3-1

延伸

1. 加入"速度""精力""状态""方向""路径"等移动方式。
2. 参考活动【肢-2-6　海底世界】。

初 空间关系

肢-1-7 镜子 1

目标：1. 培养对他人及自己身体的觉察力。
　　　　2. 练习自己与他人在空间中相对位置的变化，如上下、高低、方向等。

准备：大镜子、铃鼓、缓慢节奏的音乐。

流程：

定点全体同时

1. 老师站在前面，面对全体学生。

2. 说明将要进行镜子活动，讨论并示范主人和镜子在"相对位置"上"同时移动"的关系。

 例如：主人提起右手穿上衣服，镜子要提起左手穿上衣服。主人抬起左脚，镜子要抬起右脚。主人点头，镜子也要马上点头。

3. 老师扮演主人，站在全班面前配合缓慢的音乐节奏，运用身体不同的部位，做出各种动作；全体学生扮演镜子，同时跟随主人模仿。

4. 邀请志愿者出来带领全体"镜子"做动作。

5. 讨论扮演主人要"注意"的事项。

 "主人要怎么做，镜子才会比较好跟随？"

➤ 可运用实际的大镜子观察动作的变化。

➤ 建议搭配缓慢的音乐，勿使用快节奏的音乐，以免镜子跟不上主人动作。

➤ 尽量动作放慢，让学生可以跟上并确实做到老师的动作。

➤ 可在学生边做动作的时候，边给予建议（即"旁述指导"），如可提醒学生注意主人的高、中、低位置。

➤ 可连续邀请几位志愿者担任主人。

1. 可以变化不同的主题，如早晨起床的活动或延续前面的动作内容，如"全身上下动一动"的步骤。

2. 可以配合绘本故事，如猴子与小贩（台英出版社），主人变小贩，镜子变猴子，模仿小贩的动作。

3. 两人一组进行活动，可参考活动【肢-2-7 镜子 2】。

初 空间关系

肢-1-8 影 子

目标： 1. 探索肢体在远近、前后、高低等空间中移动的相对关系。
2. 提升肢体在空间移动的敏锐度与儿童的观察力。

准备： 铃鼓、缓慢节奏的音乐。

流程：

定点双人同时

1. 邀请一位志愿者与老师一同进行影子活动的示范。先由老师扮演主人，志愿者扮演影子，主人在定点做不同的连续动作，影子就跟在后面模仿。

 ▶ 请主人尽量放慢速度、加大动作。

2. 针对刚刚的示范，做下列讨论：

 "主人可以怎么做，才能帮助影子跟上他的动作？"

 "主人还可以做哪些动作？"

3. 邀请两位志愿者再次示范，并讨论其中的动作和问题，如动作不要一直重复，可以多些变化。

4. 将全班分成两大组（A、B），A组先进行活动，B组在旁观察。

 ▶ 需注意安全，若有需要也可以分成三大组。

5. A组先进行活动，分成两两一组，站成两排，前后左右取恰当的活动间距，一排当主人背对影子，一排当影子在主人后面。

 ▶ 参考下面的图3-2。

6. 音乐开始时，主人配合节奏（流畅慢速）做动作，影子跟着主人同时做动作，直到音乐结束才停止。交换角色进行同样的活动。

 ▶ 建议搭配缓慢的音乐，勿使用快节奏的音乐，以免影子跟不上主人的动作。

7. 待A组全部完成后，换B组上场进行，A组则变成观众。

8. 分享参与活动的发现和感受。

"你在当影子时,有什么感觉? 如果换你当主人,你会怎么带你的影子?"

延伸

1. 可在空间随意移动外,请影子慢慢远离主人或慢慢靠近主人。
2. 除两两一组进行影子活动,也可请学生一个接着一个,形成接龙式的影子活动,也就是每人都要观察并模仿前一人的动作,如此一来,此影子活动就会产生时间差,可录像然后跟学生一起观赏。

影子　主人

图 3-2

初 空间关系

肢-1-9　气球冒险1

目标： 1. 通过模仿气球的动作，练习个人肢体的控制力。
　　　 2. 练习肢体大小、快慢状态的动作。

准备： 铃鼓、各式各样的气球、打气筒。

流程：

1. 介绍各式各样的气球，并引导观察渐渐充气及消气的状态。

2. 全体变成未吹气前的气球，从1数到10，一起练习气球慢慢由小而大、由大而小的变化。

 "现在你就是扁扁的气球，还没有吹气哦！当我从1开始数的时候，气球就会慢慢地充气，记着是慢慢地，最后数到10，气球才打气完成。"

 "1、2、3，试试看，你的脚会怎么样充气，6、7，你的肚子越来越大，身体也越来越大，9、10，气球充气完成，请你不要动哦！"

 "你的气球好大，好像爱心！"

3. 将气球松开并抛入空中，引导观察一面消气一面在空间中旋转的气球变化。

 "现在我手中有一个气球，我们一起数到3，看看气球会怎么飞。"

 "有看到刚刚气球怎么飞了吗？我们再做一次，这次请大家伸出食指，气球飞到哪里，手指头就要跟到哪儿！"

4. 全体变成充气后的气球，从1数到10，一起模仿气球在空间中流动，最后消气的过程。

 "我看到有气球飞到墙壁，撞到后掉在地板；还有气球飞到桌子上了！"

5. 引导观察气球在瞬间被戳破的情形。

移动全体同时

- "数数"就是从1数到10，做出流畅性的动作。
- 建议可反复做几次，每次都可以鼓励学生变成不同形状的气球。
- 练习时，建议可描述他人的表现。

- 可邀请学生先用手画出气球流动的轨迹，再用肢体。

- 注意安全，流动时容易跟他人相撞，若人数过多，建议可采用分组的方式进行此步骤。

- 注意安全，爆破时容易以

6. 全体变成充气后的气球,倒数3、2、1,一起在瞬间爆破。

7. 讨论各种气球的变化,并分享个人的偏好与感觉。

加速的方式飞出。

延伸

1. 连贯上述进行练习,如扁平气球→充气→飞行→遇到树枝被戳破。
2. 参考活动【肢-2-9 气球冒险2】。

初 空间关系

肢-1-10　形状魔咒1

目标： 1. 运用肢体各部位表现几何线条及形状。
　　　　2. 发展自己与他人身体空间的关系。

准备： 铃鼓、各式几何图形适配器（○□△）。

流程：

1. 引导并讨论展示"几何图形适配器"或周围观察到的形状。

2. 引导用身体各部位逐一练习个别或综合的形状，并引入咒语。

 "身体哪些地方可以做出形状？手可以吗？脚呢？……"

 "当我念出咒语（哦挖哩背里碰），请你用手做出一个三角形。"（个别）

 "当我念出咒语（哦挖哩背里碰），请你用身体任何部位做出一个三角形、一个圆形及一个正方形。"（综合）

3. 两人一组，引导合作用身体部位做出多种形状。

 "请你们两个人用身体不同部位一起做出三个正方形。"

4. 分享讨论变成各种形状的想法。

 "刚刚变成哪些形状？哪个形状你最喜欢？为什么？"

 "如果请你帮刚刚变出的造型取名字，你会取什么名字？"

定点全体同时

- 亦可在形状的数量上做变化，如○×2、□×3、△×1。
- 适时提醒高中低位置的高度变化。
- 可邀请几组上台分享，其他组别则负责模仿。

延伸

可搭配情境综合进行不同形状的练习，参考活动【肢-2-10　形状魔咒2】。

初　空间关系

肢-1-11　咚咚咚锵1

目标： 1. 配合音乐节奏做出打鼓动作。
　　　　2. 练习上、下等方位的移动关系。

准备： 铃鼓、具强烈节奏的音乐。

流程：

定点全体同时

➤ 可尝试鼓励运用嘴巴创造鼓声。
➤ 可将鼓的位置画出来。

1. 引导敲打各式的隐形鼓，如大鼓、小鼓等。

2. 说明空间中三个鼓的区位，中间是大鼓，上面及下面各为小鼓，并示范假装敲击空间中的三个隐形鼓。

3. 分别练习敲打空间中不同方位的隐形鼓。

 "假装你们手中都拿有两支鼓棒，先来打打中间的大鼓，咚咚咚咚，鼓要用力打才会大声哦！再一次，加油！"

 "上面的小鼓也要，咚咚咚咚，打下面的小鼓。回到中间的大鼓结束。"

4. 播放强烈节奏的音乐，依据指令，敲打不同方位的鼓。如音乐开始时，先打中间的大鼓；反复几次后，敲下方的鼓；再反复几次后，敲上面的鼓；然后随意发号施令，打不同的鼓。最后跳起来用力打大鼓作为结束。

5. 分享打鼓的感觉。

延伸

可配合音乐强弱打出大小力的动作，或参考活动【肢-2-11　咚咚咚锵2】。

初 空间关系

肢-1-12 游乐场好好玩

目标： 1. 通过肢体动作探索空间中的不同位置。
2. 配合情境做出相关的哑剧动作。

准备： 铃鼓、有色胶带或地垫（用来规划空间范围）。

流程：

<u>定点全体同时</u>

1. 利用有色胶带在地上贴出可以坐全班人数的方形（此称为地线）。

 ➤ 有色胶带如电光胶带。

2. 全班围成方形，坐在地线后方，让大家都可以看到彼此。

3. 说明地线的功能与规则。

 ➤ 地线是戏剧活动中班级经营的利器，建议可善加利用。

 如：进行戏剧活动时，除非被邀请起来表演，不然不能离开位置。地线框起来的范围是表演场地，我们都会在场地中间表演。

4. 说明中间是游乐场，讨论游乐场中的游戏玩具类型，并邀请几位志愿者进到场中间，合作运用身体组合成游戏玩具，如三个人组合成"溜滑梯"。

 ➤ 可邀请学生分享他们扮演的是溜滑梯的哪个部分。

 "如果要变成溜滑梯，你们三个人要怎么组合？谁是楼梯、谁是滑梯的地方，那第三个人要做什么？"

5. 轮流讨论游乐场中的游戏玩具，如秋千、单杠、跷跷板、摇摇马等，邀请志愿者合作呈现，最后将游戏玩具摆满整个地线框中。

6. 邀请一位志愿者到游乐场中假装操作游戏玩具。

 ➤ 操作游戏玩具时，需提醒学生假装操作的精神。

7. 分享扮演游戏玩具或与他人合作的感觉。

延伸

除了游乐场，也可设定其他具有多元对象的场所，如客厅、房间等，可参考活动【肢-2-12 地点建构】。

初 韵律动作

肢-1-13 溜冰乐

目标： 1. 配合音乐节奏练习流畅性的位移动作。
2. 通过合作引发肢体创意。

准备： 铃鼓、具圆滑性的音乐、有关溜冰的影片。

流程：

1. 讨论溜冰的各种动作与舞姿，如滑行、旋转、跳跃等，并邀请志愿者出来示范。

2. 全体假装穿上溜冰鞋，分组练习不同的溜冰动作。

 "大家都是溜冰高手，请你从这边滑行到教室的另外一边。"

 "真是太厉害了，现在要请大家滑行到一半的时候，做两个旋转，然后滑行回来。"

3. 分组决定固定的溜冰动作并练习，如第一组做滑行动作、第二组做旋转动作等。

4. 加入简单情境，老师扮演体育台播报员，邀请各组轮流至场中表现小组的溜冰技巧。

5. 讨论分享不同流畅性动作的差异。

移动小组轮流

➢ 可事先观赏有关溜冰的影片，如卡通片"幻想曲"。
➢ 若学生较无此经验，建议可先套上袜子感受流畅性的感觉。
➢ 建议练习时，采用分组的方式进行，以免发生危险。

➢ 建议播报时可加入音乐，增强情境氛围。

 延伸

1. 小组合作编排简短的花式溜冰。
2. 参考活动【肢-2-13 花式溜冰大赛】。

 初 韵律动作

肢-1-14　机器人动一动

目标：1. 增进自我肢体控制能力。
　　　　2. 配合音乐节奏练习僵硬的机械动作。

准备：铃鼓、具强烈节奏的音乐、机器人玩具。

流程：

1. 介绍机器人玩具并引导观察机器人走路的动作。

2. 讨论机器人动作的特色，如动作有力、动作停顿不流畅等。

 "你觉得机器人走路跟我们人类走路有什么不一样？"

 "机器人走路很僵硬，那手呢？会怎么动？头呢？"

3. 全体变成机器人，逐一练习各部位的机械动作，如头、手、肩膀、腰、脚等。

 "你现在是机器人，请你动动头，动动手，跟我挥挥手。"

 "机器人的肩膀上落了一只苍蝇，快，动动肩膀，让苍蝇飞走，用力……再用力，苍蝇快飞走了。"

4. 接着上述练习，给予一个主题动作，如机器人吃饭、做家事等，邀请志愿者上台示范。

5. 如时间允许，可邀请志愿者自行决定一个主题，做出机器人动作后，请其他人猜测他在做什么事。

移动全体同时

› 提供实际会走路的机器人玩具供观察。

› 可搭配节奏强烈的音乐进行。

延伸

可小组合作完成机器动作，参考活动【肢-2-14　汽车工厂】。

 初 韵律动作

肢-1-15　隐形球 1

目标：1. 运用想象，随着节奏进行球类活动。
　　　　2. 发展自己身体跟随指令方向的敏感性。

准备：铃鼓、具强烈节奏的音乐。

流程：

1. 讨论并在定点练习拍球的动作。

 "想象你手中有一颗球，请你专心用眼睛看着球在你面前跳动，试试看，你要怎样拍球，球才不会掉？"

2. 全体跟随指令，一起练习固定的拍球方向，如前、后、左、右等。

 "试试看，在前面拍球，后面呢？可以吗？小心，不要让球跑掉了。右边也拍球，左边也拍球，将球慢慢地拍到你的前面，接住！"

3. 依上述练习，个别配合音乐节奏综合发展不同方向的拍球方式。

4. 讨论分享影响成功拍球的关键因素，如力道、速度等。

移动全体同时

➢ 可先提供真正的球练习后，再尝试拍隐形球。

➢ 可利用打击乐器或音乐，给予学生固定节奏。
➢ 若人数多，可分组进行。

 延伸

1. 练习"大、小、快、慢"不同的拍球方式。
2. 可两人一组进行球类运动，参考活动【肢-2-15　隐形球 2】。

第二节 中级活动

身体觉察与控制	肢-2-1	我变成小木偶了	77
	肢-2-2	造型公园	78
	肢-2-3	全身上下动一动2	80
	肢-2-4	种子的故事2	82
空间位移	肢-2-5	小狗狗长大2	84
	肢-2-6	海底世界	86
空间关系	肢-2-7	镜子2	88
	肢-2-8	牵引	90
	肢-2-9	气球冒险2	91
	肢-2-10	形状魔咒2	93
	肢-2-11	咚咚咚锵2	94
	肢-2-12	地点建构	95
韵律动作	肢-2-13	花式溜冰大赛	96
	肢-2-14	汽车工厂	97
	肢-2-15	隐形球2	99

中 身体觉察与控制

肢-2-1 我变成小木偶了

目标： 1. 提高自我控制能力。
2. 探索身体紧张与放松的动作。

准备： 铃鼓、流畅性音乐、悬丝偶、纸箱。

流程：

1. 介绍悬丝偶（小驼），引导讨论悬丝偶的特点。

 "今天要介绍新朋友给你们认识！"（从纸箱中拿出）

 "偶上有线连接，为什么？如果把线放掉，小驼会怎样？"

2. 练习悬丝偶身体关节部位的分节动作。

 "假装大家都是木偶，有一条线在你的'头顶'上拉，线越拉越高……越拉越高，放松！"

3. 创造一个戏剧情境，配合口述，将分节动作以一个主题连贯起来，如魔法师（老师扮演）趁主人不在时，让木偶复活，并操纵它们直到主人回来。

 "……主人出去了，木偶的头慢慢地从桌子上抬起，向右、向左、向前、向后、转一圈；两边手肘慢慢拉高、手腕接着拉高、拉到最高，放松！……哎呦！主人回来了！赶快恢复成木偶的样子。"

4. 讨论分享扮演小木偶的想法。

 "拉紧放松的感觉如何？拉紧时像什么？放松呢？"

定点全体同时

- 悬丝偶易打结，操作前可整理好放于箱中。
- 边讨论示范悬丝偶的特点，加强印象。

- 通过口述以体验每个身体关节的摆动动作（头顶、肩膀、手肘、手腕、手指、腰、膝盖、脚踝、脚趾等）。

- 如果人数众多，建议可分为两大组分别进行，由其中一组先活动，另一组当观众。
- 建议可加入其他自编动作。

延伸

1. 搭配音乐，让悬丝偶自由配合音乐（可更改为节奏性强的音乐）跳舞。
2. 两两一组，一人担任操偶人，一人担任悬丝偶，配合音乐进行活动。

中 身体觉察与控制

肢-2-2 造型公园

目标： 1. 发掘身体的部位，并表现肢体的创意。
2. 练习身体的自我控制。
3. 鼓励与他人合作表现生活中常见的景物。

准备： 铃鼓。

流程：

1. 讨论公园里常见的景色、对象或公共设施，如花、草、树木等景色；或溜滑梯、跷跷板等游乐设施；或是垃圾桶、椅子、路灯等公共设施。

2. 全班围坐成方形，说明方形空间是一个公园，先邀请一位志愿者进入公园，运用肢体做出公园中一个对象或景物的造型，如垃圾桶。

 "假装中间是公园，现在公园空空的，我们可以先把什么东西放进公园呢？"

 "垃圾桶在公园的哪个地方？入口吗？你是什么样的垃圾桶？需要打开盖子吗？"

3. 再邀请更多的志愿者轮流进入公园，运用肢体做出个别的对象或景物。

 "垃圾桶旁边可能有什么？长长的椅子需要几个人来扮演呢？椅子上面有谁在休息？"

 "到了晚上，椅子旁边会有什么？路灯是怎么亮的？请你亮一下。"

4. 待公园景象有了雏形，老师可以扮演到公园散步的人，边描述在公园中看到的景物，边与公园中的对象互动，例如，老师扮演老公公走到公园中：

 "这里有好多树(学生1)，还有很多矮树丛(学生2)，我来坐在椅子(学生3)上吃便当，吃完了，要丢到垃圾桶

定点个别轮流

▷ 可运用电光胶带，在教室中间贴出一个方形区域，作为公园。

▷ 建议老师可随时进入公园，与扮演者互动。

▷ 可寻找具有戏剧动作或情节的角色。

▷ 亦可两三人合作完成对象或景物，如两个人组合成一张长椅。

(学生4),奇怪!垃圾桶应该怎么操作?原来要踩一下盖子才会打开!"

5. 当大家熟悉活动后,可以请志愿者扮演老师刚刚扮演的角色,进入公园与同伴互动。

延伸　除了公园,也可以建构房间或厨房等较具象或生活化的空间。

 中 身体觉察与控制

肢-2-3 全身上下动一动 2

目标： 1. 通过肢体动作创造特定人物和故事情节。
2. 运用口述哑剧的方式将故事呈现出来。

准备： 铃鼓。

流程：

1. 呈现个人创造的雕像，并快速地分享自己的雕像名称。

2. 从中选出 4 个雕像人物（ABCD），邀请大家一起讨论并确认个别人物的名称和动作：

 T："A 是什么角色？"

 S："老公公。"

 T："A 正在做什么？"

 S："爬楼梯。"

 T："A 现在要去哪里？做什么？"

 S："去楼上找人，因为他的儿子住在那里！"

3. 承上，BCD 角色的讨论可重复上述问题。

4. 依据前述讨论的 ABCD 雕像的特性，经过团体讨论，串联成一个具有开始、中间、结束的故事，引导讨论的内容参考如下：

 "A 和 B 有什么关系？""C 和 D 呢？"

 "他们在一起会发生什么事？"

 "故事开始的时候，是从谁先开始？"

 "然后呢？"

 "最后怎么结束的？"

定点全体同时

- 延续活动【肢-1-3 全身上下动一动 1】。
- 可边讨论边将学生意见写在黑板上。
- 建议可强调"人、事、时、地、物"之间的关系。

5. 综合前面发展的情节，一边叙说，一边请A~D的同学，直接以哑剧的方式呈现。

6. 若时间允许，可挑选其他3到4位人物，重复步骤2~5，发展新的故事。

▷ 若学生已有"口述"经验，可直接将全班分成4人一组，并报数ABCD，由老师统一叙述故事，各组同时做动作。

延伸

参考活动【肢-3-3 全身上下动一动3】。

中 身体觉察与控制

肢-2-4 种子的故事2

目标： 1. 通过哑剧操作表现人物或故事的细节。
2. 体验完整的戏剧创作历程，并将它呈现。

准备： 铃鼓、情境音乐。

流程：

定点个别轮流

1. 引导讨论小种子的成长所需，如阳光、水及空气；接着练习其个别的动作。

 "假装你是小种子，阳光照在你身上超级暖和，你会做出什么样的表情与动作？"

 "我的铃鼓是阳光，阳光要来喽！这小种子在微笑，感觉非常享受阳光耶！"

 ➢ 可双人一组，一人扮演阳光，一人扮演小种子，进行即兴互动。

2. 讨论小种子长大历程中可能会发生的事件，如开花结果、蜜蜂采蜜、小鸟吃果子、刮风下雨等。

 ➢ 可边讨论边记录于黑板上，让学生更清楚种子成长的历程。

3. 全体变成种子，从1数到5，一起练习个别事件的动作，如小种子差点被小鸟吃掉：

 "你是一颗小种子，老师拍一下时，你就假装被小鸟叼起来，哇……飞好高哦！5、4、3、2、1，小鸟一松口，小种子又掉回地面了。"

4. 综合前述讨论，挑选几项事件，并连贯成"一颗种子"的故事，故事简要流程参考如下：

 一颗小种子→渐渐钻出土壤→太阳出来照射→种子发芽→微风带来新鲜的空气→种子慢慢伸展枝叶→小雨出现→逐渐长成植物→开出花朵或结果→蜜蜂或小鸟出现→刮风下雨→太阳出来→植物再度挺直身体快乐地长大。

 ➢ 可多人扮演同一角色，如三个人扮演三颗种子、两个人扮演一群微风等。
 ➢ 若担心秩序混乱，可以在口述时，留意出场的人数。
 ➢ 对年龄较小的孩子，可提供布料、道具或头套等，进行风、雨等角色的扮演。

5. 全班围成一个大圈或坐成方形，中间是呈现区，老师边说"一颗种子"的故事，边请不同的志愿者变成角色进入呈现区中演出，口述内容参考如下：

花园中有三颗小种子(三位学生),一个园丁(一位学生)进入花园照顾这三颗种子,浇浇水、摸摸土,在太阳(一位学生)的照射下,三颗种子渐渐地发芽了(摇铃鼓,请场中的学生回座)。过了一天,发芽的三颗种子(三位学生)仍在花园中,微风(一位学生)带来了新鲜的空气,围绕在三颗种子旁,种子在微风中慢慢伸展出枝叶(摇铃鼓,请场中的学生回座)!

第三天,长出枝叶的三颗种子(三位学生)不如前两天的幸运,今天天气阴阴的,就在这时候,下起毛毛细雨(几位学生),雨很快就打湿种子枝叶,甚至有一颗水珠(一位学生)还挂在其中一颗种子的叶子上摇摆。三颗种子就在雨中越长越高、越长越大,逐渐长成三株植物,就在雨停后(扮演雨的学生回座),三颗种子开出了花朵(运用身体部位演出开花)、结出了果实(运用身体部位演出果实)!

可惜好景不长,蜜蜂(一位学生)和小鸟(一位学生)分别来采花蜜、摘果实带回家(扮演蜜蜂、小鸟的学生,假装摘花及果实回座位)。

好可惜哦!花和果实没有了,即便如此,太阳公公(一位学生)仍尽职地出来照耀种子,就这样三株植物又再度挺直身体快乐地长大(摇铃鼓,请场中的学生回座)!

延伸

1. 可加入用身体制造"刮风下雨"的声音,呈现时让围在外圈的学生一起帮忙制造特殊音效。
2. 可将全班分成数组,进行小组的"一颗种子"故事,详细流程请参考活动【肢-3-4 种子的故事3】。

中 空间位移

肢-2-5　小狗狗长大2

目标： 1. 通过哑剧操作表现人物或故事的细节。
　　　 2. 体验戏剧创作历程并将之呈现。

准备： 铃鼓、有关小狗的图片或绘本、轻柔的音乐、帽子。

流程：

移动全体同时

1. 引导讨论小狗长大后的生活，如洗澡、吃饭、喝水、散步、咬东西（调皮）、追球等，接着练习其个别的动作。

 ➤ 可边讨论边记录下来，以更清楚小狗长大后的生活。

 "假装你是小狗，现在肚子饿了要吃饭，我铃鼓里面有你最喜欢吃的食物哦！快来吃吧！"

2. 说明老师会戴上帽子变成"小狗的主人"，要来照顾大家。

 ➤ "教师入戏"须强调，当老师戴上帽子就变成小狗的主人，脱下帽子就是老师。

3. 综合前述讨论与练习，挑选几项事件，并连贯成"小狗狗长大"的故事，故事简要流程参考如下：

 小狗狗吃饭→喝水→趁主人不在咬家里的东西→主人回来发现小狗狗很脏→小狗狗洗澡→休息睡觉。

4. 全班围成一个大圈或坐成方形，老师边说"小狗狗长大"的故事，边扮演小狗的主人与之互动，口述内容参考如下：

 ➤ 建议可以搭配轻柔的音乐进行故事扮演。
 ➤ 此为"口述哑剧"之技巧。

 （老师戴上帽子，拿着铃鼓当食物盆喂狗狗）今天我帮小狗狗准备的是肉肉大餐，哎呦！你们的嘴巴怎么吃得这么脏，快用舌头舔一舔，再喝喝水（老师走到学生面前用铃鼓当碗，给学生假装喝水）。

 我要出去买东西，你们在家要乖乖看家哦！（老师转身脱帽。）

 ➤ 老师脱帽后，要继续口述小狗狗在家中调皮捣蛋的情形。

 小狗狗发现主人不在，就在房间到处玩一玩、闻一闻、咬一咬、跳一跳、滚一滚。不好了，主人回来了（老师转

身戴上帽子),我回来了,怎么房间这么乱,你们怎么这么脏,真是的,来洗澡吧!

来来来,洗澡了(老师拿铃鼓假装水盆淋在学生身上),洗完了,记得要把身上的水甩干才是乖狗狗!

洗完澡的小狗狗,因为今天的调皮活动,觉得好累好累,就要睡觉了。

5. 分享刚刚故事扮演的感觉,进一步讨论故事内容,重新扮演。

 中 空间位移

肢-2-6 海底世界

目标： 1. 练习海底动物不同的移动方式。
2. 探索空间中直行、回旋等较复杂的位移动作。

准备： 铃鼓、教室中的桌椅、彩带、布料、纸箱等。

流程：

1. 引导讨论各类海底生物游动的情形，如水母、海马、神仙鱼等，接着练习各种水生动物的动作。

 "假如你是水母，你会怎么移动？海马呢？要怎么动？"

2. 运用教室中的桌椅或事先准备的彩带、布料、纸箱等材料，让学生自由运用，布置成海底空间，作为之后在空间中移动的障碍物。

 如：椅子铺上布代表海草、桌子表示石头、纸箱打开变成海底洞等。

3. 将全班分成四组，各组选择一类水中生物做动作，如水母开、合、飘。

4. 说明规则："音乐停"表示鲨鱼出现，大家要找地方停留并躲藏，以免被吃掉。"音乐播放"表示鲨鱼离开，大家又可以在海中活动。

5. 边叙述边请小组轮流进入空间中，以直行、回旋等方式移动，内容参考如下：

 "（音乐播放）这是一个快乐的海洋，不同的海底生物出来亮相，现在是水母家族出游的时间，10、9、8……慢慢地来到平常觅食的地方……随着水波荡漾，水母的身体也轻轻摇晃着……"

 "此时天空暗沉（音乐停），鲨鱼出现了！大家赶快找地方躲藏。"

移动小组轮流

➤ 可借由影片加强对海中世界的了解，如卡通片《海底总动员》。

➤ 参考活动【暖-1-7 有鲨鱼】。

"(音乐播放)呼！鲨鱼走了，水母家族再次回到海中，绕过珊瑚礁……穿过水草……大浪来了……"

6. 引导分享水中冒险的经验。

延伸

1. 分组创设解决鲨鱼问题的情节。
2. 加入特殊议题，如乱丢垃圾等环保议题。

 中 空间关系

肢-2-7 镜子2

目标： 1. 培养对他人及自己身体动作的觉察力。
2. 练习自己与他人在空间中相对位置的变化，如远近、移动的关系。

准备： 铃鼓、缓慢节奏的音乐。

流程：

1. 将全班分成两大组（A、B），A组先进行活动，B组在旁观察。

2. A先两两一组，站成两排面对面，前后左右取恰当的活动间距，一排当主人面对镜子，一排当镜子在主人前面。

3. 练习"**定点**"的镜子模仿动作。音乐开始时，主人配合节奏（流畅慢速）做出各种动作，镜子则模仿主人的动作。

4. 练习"**定点距离**"的镜子模仿动作。由近到远或由远到近，让主人距镜子三步间或一步间进行活动。

 "当老师拍一下铃鼓，镜子跟主人都要向后退一步，然后在位置上继续做动作。再拍一下铃鼓，两个人又要向后退一步。"

5. 练习"**移动**"中的镜子模仿动作。由近到远或由远到近，一面同时向后或向前移动，一面进行镜子模仿动作。

6. 讨论镜子活动中要注意的事项或者较困难的地方。

 "镜子要怎么做，才能跟随主人的脚步？"

定点双人同时

▷ 可使全班排成两排面对面，并在地上贴上近、中、远距离的记号，如图3-3所示。

▷ 模仿练习时，可适时加入口语指示，如先从脸部、上半身，直至下半身的动作。

1. 参考活动【肢-3-7 镜子3】。
2. 加入不同的主题，如"球类"主题，每退（进）一步，主人可变换不同球类运动让镜子模仿，如篮球、棒球、网球、乒乓球等。
3. 找第三个人，跟在主人后面，变成"影子"，在同一个方向模仿主人的动作。

图3-3

中 空间关系

肢-2-8 牵 引

目标： 1. 探索肢体远近、前后、高低等空间中移动的相对关系。
2. 提升肢体在空间移动中的敏锐度与觉察力。

准备： 铃鼓、柔和音乐。

流程：

移动双人同时

1. 邀请一位志愿者出来示范，老师当带领者，志愿者当跟随者，带领者须伸出手掌移动，跟随者必须眼睛盯着手掌跟着移动（脸与手掌保持一个拳头的距离）。

 ➤ 刚开始练习，尽量以慢动作进行。
 ➤ 搭配柔和音乐，协助速度放慢。

"当我的手掌往右边移动，你要看着我的手掌跟着往右边移动！"

2. 全班分成两人一组，一人当带领者（A），另一人当跟随者（B），练习步骤1。

 ➤ 适时提醒带领者放慢速度，并尝试高低、前后不同的方位。
 ➤ A与B可角色交换。
 ➤ 尽量在大空间进行，避免活动进行时碰撞。
 ➤ 提醒随时注意空间中其他人的位置。

3. 更改为三人一组，带领者（A）用两手牵引两位跟随者（B、C），进行同样活动。

"试试看！带领者是不是可以用两手，牵引不同的跟随者，在不同的空间移动。"

4. 分享讨论跟随的感觉。

"跟随的过程中，遇到什么困难？你可以如何克服？"

延伸

七人一组进行，分别为1、2、3、4、5、6、7号，1号为中心带领者，2、3号跟随1号的左右手，4、5号跟随2号的左右手，6、7号跟随3号的左右手，以此类推，可增加至15人一组，如图3-4所示：

图3-4

 中 空间关系

肢-2-9　气球冒险2

目标： 1. 练习两人一组的合作性动作。
　　　 2. 练习轻快、缓慢、高低等各种动作。
　　　 3. 练习直行、回旋及方向等各种空间的肢体移动。

准备： 铃鼓、音乐。

流程：

1. 两人或三人一组，从1数到10，合作发展气球充气、消气、爆破的情形。

2. 讨论气球在空中飞行时，可能会发生的意外事件，如遇到下雨、卡在树枝上、冲入云中等。

3. 综合前述讨论，挑选几项意外事件，连贯成"气球冒险记"，可参考下列叙述：

"现在气球要出发去冒险啰！你觉得身体越来越轻，慢慢离开地面，你看到地面上房子越来越小，学校的操场也越来越小……"

"一阵阵的风，让气球一下高、一下低，小心前面有一棵大树，慢慢地绕过去。"

"这时，从前面又吹来了一阵龙卷风，让气球一面飞一面打转……，好不容易龙卷风离开了。"

"就在这时，忽然间下起了小雨，雨越下越大，气球被雨水打得一直往下沉，身体觉得好重，快飞不上去了！忽然天空出现一道闪电，砰！一声大雷，吓得气球飞得歪七扭八，气球快要撑不住了！"

"终于，雨停了，气球可以喘一口气，慢慢地、轻轻地向上飘动，向上飘动……天上的白云好可爱，跟白云一起在空中转一转、玩一玩。"

"玩得正高兴，哎呀！不小心被树枝卡住了，用力……用力……没办法动了！突然！一只蜂鸟飞过来，它的

移动小组同时

- 细节可参考活动【肢-1-9 气球冒险1】。

- 如空间较小，可分组轮流练习。
- 此为口述技巧，通过动作的叙述，可引导练习气球快慢、高低、直行、回旋等变化。
- 可运用轻快稳定的音乐背景加强气球旅行的意象。
- 加上鼓声强调各种风势，如摇铃鼓表"小风"、拍铃鼓表"大风""打雷"等。

鸟嘴越来越接近气球,越来越接近……3、2、1,砰的一声,气球破了!它的碎片散落在地面。"

4. 分享气球旅行的冒险经验。

　　参考活动【肢-3-9　气球冒险3】。

中 空间关系

肢-2-10 形状魔咒2

目标: 1. 运用肢体各部位,呈现几何线条及形状。
2. 以简单情节故事发展自己与他人空间的关系。

准备: 铃鼓、巫婆帽、魔杖。

流程:

移动全体同时

1. 把形状饼干作为引入点,叙述巫婆角色,背景如下:

 "她是一个爱吃饼干的巫婆,就住在森林的另一头,只要被她发现你在森林中,她就会用魔杖把你们一个个变成形状饼干!"

 "森林中已经有很多不同形状的饼干,都是之前被巫婆魔咒变的。"

 "你们是一群必须经过森林回家的小朋友,每次回家都要心惊肉跳的,生怕被巫婆发现,所以当巫婆醒来时,就要假装成已经被巫婆变成形状的那些饼干;趁巫婆睡着时才能继续往前行!"

 ▶ 建议进行过活动【肢-1-10 形状魔咒1】,再进行本活动较佳。

2. 说明老师戴上帽子就会变成巫婆,教室空间就是巫婆的森林,当巫婆转身时大家就要定格变成不同的形状。

 ▶ 需说明清楚入口及出口之处。
 ▶ 仿123木头人游戏。

3. 巫婆每次转身时可说出不同形状的指令,如三角形、圆形、正方形等,大家就要配合指令,运用肢体各部位呈现形状。

 ▶ 老师变成巫婆进行"巡视",可提升学生肢体的控制能力。

4. 进行几次后,可邀请志愿者扮演巫婆,并提高指令难度,如三个人变成三角形、圆形等。

5. 分享当巫婆转过来的感觉,讨论如何反应才不会被巫婆发现的技巧。

 ▶ 可在旁设置一个区域,安置被巫婆发现的学生。

延伸

可进行整体故事的呈现,参考活动【肢-3-10 形状魔咒3】。

中 空间关系

肢-2-11 咚咚咚锵2

目标： 1. 配合音乐节奏做出打鼓动作。
　　　 2. 综合练习上、下、左、右等方位的移动关系。

准备： 铃鼓、具强烈节奏的音乐。

流程：

定点全体同时

1. 引导敲打各式的隐形鼓，如大鼓、小鼓等，并讨论可以敲打的位置，如鼓中间及鼓边缘。

 ▷ 可先进行活动【肢-1-11 咚咚咚锵1】。

2. 说明空间中五个鼓的区位，中间是大鼓，上、下、左、右四面皆为小鼓，示范假装敲击空间中的隐形鼓。

 ▷ 可将鼓的位置画出来。

3. 分别练习敲打空间中不同方位的隐形鼓。

4. 播放节奏感很强的音乐，依据指令，敲打不同方位的鼓。如音乐开始时，先打中间的大鼓；反复几次后，再敲下方的鼓；再反复几次后，再敲上面的鼓；再反复几次后，敲左边的鼓；再反复几次后，敲右边的鼓；最后随意发号施令，打不同的鼓。

 "音乐开始请先敲中间大鼓……下面……上面……左边……右边，敲大鼓中间……用力……小一点力……越来越小的力。准备……敲边鼓……最后……跳起来打中间的大鼓。"

5. 讨论分享可以变化打鼓的技巧，如手伸直打鼓等。

 ▷ 若有机会，可以播放打鼓影片作为欣赏来源。

延伸

可分组练习后，作为综合呈现彼此欣赏，之后，请各组提出喜欢的地方及可改进的地方。

 中 空间关系

肢-2-12 地点建构

目标： 1. 通过肢体动作探索空间中的不同位置。
2. 配合情境做出相关的哑剧动作。

准备： 铃鼓、彩色胶带或地垫（用来规划空间范围）。

流程：

1. 事先规划两个区域范围（A区与B区），先以其中一区（A）做活动示范。

2. A区给予一特定地点，如游乐场，引导练习运用肢体动作变成游乐场中的设备，然后逐一到规划好的空间内定格，最后完成游乐场的内容。

 例如：游乐场中的滑滑梯，可请两个人用肢体组合出滑梯及楼梯。

3. 将全班分为两大组，给予同一地点，如厕所；两组分别到A区与B区，在各区中讨论并合作发展出不同的厕所设备。

4. 两组给予不同的地点，如客厅与厨房，两组分别到A区（客厅）与B区（厨房）中，讨论并合作发展出不同的内容。

5. 延续步骤4，请B区小组先休息，并扮演客人，进入A区的客厅操作。完成后，换A区小组当客人，去B区厨房用餐。

 "客人从客厅门口进入，坐坐沙发、看看电视吧！太热了，打开电风扇让自己凉快一下。"

6. 讨论分享对象出现及摆放地点的合宜性。

 "哪个对象你认为在厨房中出现是不妥的，为什么？"

定点小组轮流

▷ 用彩色胶带或电光胶带粘贴地板。

▷ 进行方式可参考活动【肢-1-12 游乐场好好玩】。

▷ 小组全体须运用身体合作建构厕所。

▷ 适时提醒客人温柔对待物件。
▷ 一次可开放几个名额，不宜太多。

中 韵律动作

肢-2-13　花式溜冰大赛

目标： 1. 配合音乐节奏练习流畅性的位移动作。
　　　　2. 通过合作引发肢体创意。

准备： 铃鼓、较流畅的音乐、麦克风。

流程：

1. 引导练习溜冰的动作，并引入情境——溜冰，练习扮演溜冰选手在溜冰。

 > 如：我们将要举办一场溜冰大赛，你们都是参加比赛的选手，而我是裁判……

2. 将全班分为四组，并分组命名，如冠军队、野兽队。

3. 请四组学生共同聆听一段音乐，分组依照音乐编排、整合两到三种流畅性的动作。

4. 说明比赛规则，并请没有比赛的小组在位置上欣赏其他组的演出，不然就要取消比赛资格。

5. 轮流请小组出场，配合音乐进行比赛，老师在一旁当播报员，播报选手的各项溜冰动作。

移动小组轮流

➢ 溜冰动作的练习请参考活动【肢-1-13　溜冰乐】。

➢ 可提醒加入队形的变化。

➢ 适时提醒学生保持动作的流畅性。

延伸

除流畅性的位移动作外，还可以练习不同的位移动作，如走、跑、踏、跳等。

中 韵律动作

肢-2-14 汽车工厂

目标： 1. 运用身体部位创造出生活中的对象。
　　　　2. 发展个人与他人肢体动作的合作关系。

准备： 铃鼓。

流程：

定点个别轮流

1. 运用图片讨论汽车的各部位及零件构造、功能或组成位置。

 "汽车有哪些主要的部位？"

 （驾驶座、方向盘、雨刷、车灯等。）

 "驾驶座上有什么东西呢？"

 "雨刷在哪个地方？怎么动？"

2. 一边讨论一边邀请大家试着运用肢体做出汽车的不同部位。

 ➤ 建议接续的人要依据前一位的动作做出下一个零件。

3. 邀请志愿者上台，示范如何组合成一台汽车。

 ➤ 可运用顺时针或逆时针报数的方式排序。

4. 第一位做出汽车的一个部位后，第二位要接着第一位做出第二个部位，以此类推，直至汽车完成为止。

5. 将全班分为数组，每组约为6~8人，每组每个人皆须有序号，如1、2、3、4至8号。

6. 仍以汽车为主题，请每组围成圈后，每组的1号到圈中做出定格动作，每组的2号接着1号的动作做出定格，直至全组完成一台汽车。

7. 邀请各组分享自己的汽车（可加上声音和动作）。

 ➤ 讨论出来的对象要能够由6~8个零件来组成。

8. 讨论还有哪些对象可以拆解与组合，如脚踏车、

 ➤ 也可将不同的对象名称写

97

电风扇、果汁机等。　　　　　　　　　　　在纸上，分组抽签决定。

9. 请每组决定要组成的对象名称。

10. 各组依序进行后，请其他组猜测组成的对象名称。

11. 分享猜对的原因，有什么特色或指引方向。

1. 可将"对象"改为"事件"，以种植为例，1号做出种花的动作、2号施肥、3号浇水等。
2. 可将"对象"改为"职业"，以医疗为例，1号做出洗手动作、2号扮演护士帮医生戴上手套、3号扮演病人张大嘴巴看病等。

 中 韵律动作

肢-2-15　隐形球2

目标： 1. 运用想象，随着节奏进行球类活动。
　　　2. 觉察空间中自己与他人的相关位置，如远近、前后、高低等。

准备： 铃鼓、轻快节奏的音乐。

流程：

	移动　双人　同时
1. 分享自己喜欢的球类运动，邀请志愿者上台表现不同的打球动作。 例如：打躲避球时，有的人会做出闪球的动作，有的做出攻击或传球的动作。	➤ 可以请学生猜测是什么球类活动。
2. 两人一组，先选择一项两人可以完成的球类活动，如羽毛球、棒球、排球等。	
3. 两人分两排站在教室两端，以慢动作的方式练习选择的球类运动。 "注意看他丢的方向，你应该往哪个方向接球？" "哎呀！没接到，快捡起来继续！"	➤ 提醒不同方位的传球方式。 ➤ 如有漏接的情形，建议提醒须捡回后继续。
4. 可配合音乐，练习打球动作，老师在一旁适时提醒注意空间中自己与他人的相关位置，如远近、前后、高低等。	

延伸　可配合情境，如大联盟赛事中的人物，分组发展球类故事情节，参考活动【肢-3-15　隐形球3】。

第三节 高级活动

身体觉察与控制	肢-3-1 毛毛虫长大了	101
	肢-3-2 怪兽雕塑家	103
	肢-3-3 全身上下动一动3	105
	肢-3-4 种子的故事3	106
空间位移	肢-3-5 我们要去抓狗熊	108
	肢-3-6 外层空间之旅	110
空间关系	肢-3-7 镜子3	111
	肢-3-8 忽近忽远	112
	肢-3-9 气球冒险3	114
	肢-3-10 形状魔咒3	115
	肢-3-11 开车	117
	肢-3-12 平衡舞台	118
韵律动作	肢-3-13 神奇舞鞋	119
	肢-3-14 零件总动员	120
	肢-3-15 隐形球3	121

高 身体觉察与控制
肢-3-1 毛毛虫长大了

目标： 1. 增进自我控制能力。
 2. 探索身体不同的部位。

准备： 铃鼓、轻柔的音乐。

流程：

1. 回顾观察毛毛虫长大的经验，讨论毛毛虫从虫变成蛹，最后破蛹而出，变成蝴蝶的历程。

2. 全体定格练习变成毛毛虫。

 "老师数到3，请你试着变成一只毛毛虫，1、2、3……"

3. 讨论并一起练习各种毛毛虫移动的方式。

 "假如你是一只毛毛虫，你会怎么移动？"

 "现在老师从1数到10，请你变成毛毛虫移动哦！1，2，3……9，10。停！"

4. 讨论并一起练习毛毛虫变成蛹后破蛹而出的历程。

 "毛毛虫在蛹里面有什么感觉？"

 "如果你在蛹中，要怎么出来？可以用身体的哪些部位来帮助自己？"（踢、拉、咬等。）

 "现在老师从1数到10，请你想办法从蛹中出来，1，2，慢慢来，不要急，3，4，试试看，刚刚提到的踢、拉、咬，5，6……9，10。出来了！"

5. 讨论并一起练习变成蝴蝶后飞行的情形。

 "老师数到3，请你变成蝴蝶，1，2，3……"

 "蝴蝶啊蝴蝶，该怎么移动呢？"

 "请你开始移动，1，2，小心点，你们刚刚从蛹里出来；3，

定点全体同时

➤ 在进行本活动前，最好有相关的经验，如饲养或观察毛毛虫的经验，若无，建议运用绘本或图片帮助认识毛毛虫长大的历程。

➤ 通过从1数到10，将毛毛虫破蛹而出的历程，做连续的呈现。

➤ 练习飞舞时，若人数太多，建议可以分成两组或数组在空间中移动，并注意安全。

➤ 可加入轻柔的音乐，帮助学生进入情境，如葛利格的"清晨"。

4,挥动一下你的翅膀试试;5,6,慢慢地飞起来了;7,8小心移动;9,10,蝴蝶请停下来休息。"

6. 将上述讨论与练习串联,并一起跟随老师的叙述,做出哑剧动作,口述内容参考如下:

> 你们都是毛毛虫,有着很重的尾巴,好重好重,爬得有点辛苦,越爬越慢……

> 慢慢地,毛毛虫爬到一个安全的地方,边吐丝边将自己包起来。在里面好挤好挤哦!不知道会发生什么事情?

> 好像有一点亮光,先把蛹咬开一点点,哇!好亮好亮,把头伸出来,把手伸出来,再伸出来一点点,抖一抖。我有一对好漂亮的翅膀,哇!黏在后面。我好想飞,飞不动,我抖一抖右边的翅膀,抖一抖左边的翅膀,两边都抖一抖,我飞起来了,现在我可以飞去我想去的地方。去好美好美的地方。

➢ 口述时,若空间不足,建议也可以分组进行。

7. 分享变成毛毛虫的感觉,讨论毛毛虫在蛹中还有什么不同的方法可以破蛹。

延伸

可以加入灯光、音效,以帮助更好地融入毛毛虫的扮演中。

高 身体觉察与控制

肢-3-2　怪兽雕塑家

目标： 1. 发掘身体的部位，并表现肢体的创意。
　　　2. 练习身体的自我控制。
　　　3. 鼓励与他人合作完成创意作品。

准备： 铃鼓、轻快的音乐。

流程：

1. 讨论怪兽的不同造型和动作。

 "刚才的怪兽长什么样子？有角吗？身体是怎样的姿势？脸部的表情呢？"

 "可以请你上来模仿你想象中的怪兽吗？"

2. 说明将邀请一位志愿者上台扮演黏土，由老师担任雕塑师，示范雕塑师如何用"黏土"进行创作。

 如：雕塑出弯腰驼背并伸出爪子的怪兽。

3. 进一步讨论雕塑怪兽脸部表情的方法；引导运用"照镜子"的原理（雕塑师须将表情做给怪兽黏土看），请黏土模仿。

 "怪兽的脸会有什么样的表情？"

 "要怎么让你的黏土知道你想要创造出的表情？"

4. 两两一组，确定黏土与雕塑师的角色后，在音乐中享受雕塑的乐趣，音乐停止就停止创作。

5. 完成后可交换角色，如黏土变成雕塑师、雕塑师变成黏土。

6. 亦可在雕塑师完成后，邀请雕塑师分享自己所雕塑的怪兽及其名字。

7. 讨论雕塑与被雕塑的感觉。

定点双人同时

➢ 参考活动【肢-1-3　全身上下动一动 1】。

➢ 在讨论之余，可以邀请几位志愿者上台分享。

➢ 请适时强调黏土要听雕塑师的话，不能自行变换动作。

➢ 照镜子就是雕塑师须示范想要的表情给黏土看，这样就会避免因手的触摸而引起的冲突或伤害。

➢ 进行雕塑时，建议在一旁提醒，如"手指头的动作是什么？""眼睛是凶凶的吗？"

延伸

1. 在第一次两两一组进行雕塑怪兽活动后，可集合所有雕塑师（怪兽留在原地定格），将手放在身后，逛逛这所谓的怪兽公园。
2. 完成雕塑后，请怪兽在摇铃鼓的期间动起来或发出声音（时间长短可自行调整），拍两下铃鼓时须定格停下。

 高 身体觉察与控制

肢-3-3　全身上下动一动3

目标： 1. 通过肢体动作创造特定人物和故事情节。
　　　　2. 小组合作一起创造并呈现故事。

准备： 铃鼓。

流程：

定点小组轮流

1. 示范如何运用四个角色，发展出一个具开始、中间、结束的故事情节。

 ➢ 参考活动【肢-2-3　全身上下动一动2】。

2. 邀请四位人物（A~D），示范以哑剧动作呈现故事，作为接下来分组活动的任务。

3. 任务说明：4~5人一组，各组成员需在小组内，先分享已经自创的角色名称及动作。

4. 小组讨论并发展各角色间的关系和故事情节，最后串联成一个包含开始、中间、结束的新故事。

 ➢ 可发予每组几张白纸，记录讨论的内容。

 "想一想，这些人物间有什么样的关系？他们如果凑在一起会发生什么事情？故事记得要有开始、中间、结束哦！"

5. 分组练习讲新故事并即兴表演出来，提醒注意每个人物的相关位置、动作，或可加入简短的对话。

 ➢ 可邀请小组中的一位，担任说书人的角色。

6. 分组轮流呈现，并发表观看后的想法。

 ➢ 须事先规划舞台区位始能呈现。

 "你看到什么？人物间彼此的关系是什么？为什么四个人物会相遇？他们四个是如何相遇的？"

 延伸

1. 最后的呈现也可分为开始、中间、结束，变成三张照片。
2. 亦可挑选出一个最受欢迎的故事，发展更复杂的故事情节。
3. 还可呈现摄影记录，播放欣赏后，进一步讨论"舞台画面"的相关概念。

高 身体觉察与控制
肢-3-4　种子的故事3

目标：1. 练习小组的合作性动作。
　　　　2. 发挥小组创意，发展种子冒险故事。

准备：铃鼓、纸笔。

流程：

1. 6至7人一组，每小组围成一小圈，依逆时针方向编号并依出场顺序分配每人的角色，如1至3号扮演种子、4号扮演阳光、5号扮演风、6号扮演雨等。待小组全部分配完角色后，每组同时配合老师的叙述，边说边请小组成员轮流到小组圈中呈现故事。

2. 分组练习后，回顾上述小种子历险的经历，讨论并重新创作小种子的冒险故事，可询问下列问题：

 "开始的时候，小种子长大时，还可能会遇到什么事情？怎么办？"

 "后来，它遇到什么不一样的事？成长的速度会不会改变？形状呢？"

 "如果你是植物，遇到什么事情会影响你成长的步骤或外形？"

 "你觉得哪里是最恐怖的情境，小种子会怎样？"

 "最后，这颗种子会发生什么事？它顺利成长成大植物了吗？你要怎么结束这个故事？"

3. 请小组依据刚刚的讨论内容，分组发展出故事内容后，将之切成"起、承、转、合"四个段落。

4. 分组运用肢体练习故事的"起、承、转、合"等四

定点小组轮流

➤ 细节请参考活动【肢-2-4 种子的故事2】。

➤ 可将讨论的过程写下或记录在白板上。
➤ 引导问题时，建议可依"起、承、转、合"四个段落询问。

个情节的静止画面(如照片般将故事停格在某一片段,故事中的人物角色皆停在动作上)。

5. 小组轮流分享刚刚练习的四幅画面,请其他小组一起猜测所发生的情节。

6. 分享在切割故事上所遇到的困难,并一起讨论解决之道。

▷ 将画面静止,此种技巧称为"静像画面"。

▷ 如看图说故事。

延伸　可尝试将四幅画面连贯成完整的戏剧演出,并搭配合宜的音乐。

高 空间位移
肢-3-5 我们要去抓狗熊

目标： 1. 练习空间的位移动作，如走、跑、爬、滚、跳等。
2. 运用哑剧动作，呈现完整故事。

准备： 铃鼓、布料、桌子。

流程：

1. 说明等下将要去探险，会经过各种区域去"抓狗熊"。故事大纲如下：

 "村中的食物被狗熊吃了，村民决定去抓狗熊。"

 "从家中打开房门、走下楼梯、跳出窗户、穿过院子，经过野草、山坡、河水、树林、山洞等地。"

 "大伙遇到狗熊吓得倒退回去，快速从山洞、树林、河水、山坡、野草等地返家，最后终于安全回到家，爬上楼梯、关上门、躲回被窝里。"

2. 说明"抓狗熊"前须锻炼体力及练习各种动作。邀请大家在原地练习"跑过野地""滚下山坡""跳过河水""绕行树林""爬过山洞"等个别动作。

3. 规划空间，在教室两端设定界线（line A & line B）。

4. 将全班分成两大组（10至12人一组），其中一组先担任村民，另一组则在旁当观众。

5. 村民组依据故事情节的引导，来回在A与B线之间，依故事顺序进行不同的哑剧动作，动作可参考如下：

 第一次从A线到B线，进行"离开家"的哑剧动作；
 接着，从B线到A线，进行"跑过野地"；
 之后，从A线到B线，进行"滚下山坡"；

移动小组轮流

➤ 可用大玩偶取代狗熊角色，吸引注意。

➤ 须注意班级人数与空间大小关系，若有必要，可分成数组。
➤ 以"边说边做"进行。
➤ 若学生能力允许，可加入相关的角色或道具，如树林请观众扮演、山洞可运用教室中的桌子作为道具、河水可运用布料挥动来营造等。

再来,从B线到A线,进行"跳过河水";
最后,从A线到B线,进行"绕行树林";
返回时从B线到A线,进行"爬入山洞"。

6. 最后,当听到"狗熊"的声音后,须快速地退回家中躲避狗熊,直到回家关上门,躲回被窝为止。

 如:听到狗熊声音后,须"爬出山洞"→"绕行树林"→"跳过河水"→"滚下山坡"→"跑过野地"→"穿过院子、进大门、爬上楼梯、开/关门、躲进被窝"。

▷ 可用鼓声或音乐表示"狗熊叫声"。

7. 邀请观众组也进行步骤5与6。

8. 讨论分享抓狗熊的经历与感觉。

 "抓狗熊辛苦吗?到了山洞有什么感觉?"

 "过河的时候超级危险,还有什么方法可以帮助大家顺利过河吗?"

高 空间位移

肢-3-6 外层空间之旅

目标：1. 以不同的移动方式穿越空间中的障碍。
　　　　2. 探索空间中较复杂的位移动作。

准备：铃鼓、彩色胶带。

流程：

1. 7至8人一组，带领小组运用肢体，合作建构出外星球的不同空间，如火山群区、岩浆区、海洋气流等。

2. 规划路线（从起点到终点），将小组建构的各类"空间"放置在路线上，并讨论要用哪些不同移动方式穿越。

3. 叙述故事情境：

 "地球因全球暖化，已不能居住。"

 "地球人要另寻其他星球居住。"

 "经过不同星球空间，人类终于找到一个可供居住的地方。"

4. 综合呈现：各小组轮流扮演地球人，练习经过不同星球的历程。

 例如：第一组先扮演地球人，其余小组在路线上建构自己的星球空间，请地球人从起点逐一进入路线，历经几个空间后，来到净土（终点）。

5. 讨论分享外星旅行的经历。

移动小组轮流

- 参考活动【肢-2-12 地点建构】的引导。
- 可请小组为自己的空间命名。
- 可运用彩色电光胶带粘贴路线。

延伸

加入动态的动作，如外星怪物等，使地球人进入探险。

高 空间关系

肢-3-7 镜子3

目标： 1. 培养对他人及自己身体的觉察力。
　　　　 2. 配合主题练习自己与他人在空间中相对位置的变化。

准备： 铃鼓。

流程：

1. 讨论起床后的相关动作，并邀请几位志愿者示范，如：刷牙、洗脸、漱口、上厕所、换衣服、叠棉被等。

2. 邀请一位志愿者上台，由老师先当主人，志愿者当镜子，主人在定点做一系列早上起床会做的连续动作，镜子就在前面模仿做动作。

3. 针对刚刚看到的示范，讨论主人做了些什么动作，镜子是否能够模仿，进行讨论。

 "主人可以怎么做，才能让镜子跟上他的动作？"

 "主人还可以做哪些动作？"

4. 邀请两位志愿者再次示范，并讨论其中的动作和问题，如不要一直重复刷牙，可以多些变化。

5. 将全班分成两组（A、B），A组先进行活动，B组在旁观察。

6. A组站成两排，前后左右取恰当的活动间距，一排当主人面对镜子，一排当镜子在主人前面。

7. 音乐开始时，请主人配合节奏（流畅慢速）做动作，镜子跟着主人同时做动作，直到音乐结束才停止。

8. A、B组交换角色进行上述活动（A组变成观众）。

9. 分享参与活动的发现和感受。

定点双人同时

➢ 可先进行活动【肢-2-7 镜子2】，熟悉规则。

➢ 请主人放慢速度、加大动作。

➢ 须注意安全，留意空间是否足够进行活动。
➢ 若有需要，可设计问题给观察组，使其能更认真观察他人的表现。

空间关系

肢-3-8　忽近忽远

目标：1. 探索两人在空间中移动的相对关系。
　　　2. 提升个体在空间移动的敏锐度与观察力。

准备：铃鼓。

流程：

1. 全体在空间中自由走动，依照指令，练习"走"与"停"。

2. 邀请一位志愿者做示范，老师与志愿者（目标）保持约一步的距离，志愿者（目标）走动，老师也随之走动，但移动时，距离保持一步不变。

3. 邀请全班练习"近距离移动"。请每人暗中选定一人当跟踪的"目标"，并与其保持一步的距离。依指令在空间中跟随目标移动。

 "当老师说开始时，请你一面走动一面要用眼睛观察你的目标，他往哪里走，你要赶紧跟上，尽量和他维持最近的距离，小心不要被那个人发现！当我拍两下铃鼓时，不论有没有跟上，大家都要停止。"

4. 讨论分享跟随的感觉与技巧。

5. 再次邀请一位志愿者做第二次的示范。老师与志愿者（目标）保持固定五步"远"的距离，志愿者（目标）走动，老师也随之走动，但移动时，距离保持五步不变。

6. 邀请全班练习"远距离移动"。请每人暗中选定一人当跟踪的"目标"，并与其保持五步的距离。依指令在空间中跟随目标移动。

移动双人同时

- 尽量在大空间进行，如果人数过多或空间过小，建议分组进行。

- 无须告知大家目标是谁。
- 鼓励一面行走，一面运用视线余光觉察目标的位置。
- 避免奔跑，注意安全。

7. 比较"保持远距离移动"与"近距离紧跟别人"的感受。

"你如何跟你的目标保持距离？会有困难吗？如何克服？"

高 空间关系
肢-3-9　气球冒险3

目标： 1. 练习小组的合作性动作。
　　　　2. 发挥小组创意，发展气球冒险故事。

准备： 铃鼓、音乐。

流程：

1. 5至6人一组，从1数到10，小组合作练习气球充气、消气、爆破的情形。

2. 回顾气球冒险的经历，讨论并重新创作气球的冒险故事。可询问下列问题：

 "开始的时候，气球出发遇到什么东西？它怎么办？"

 "如果是你的气球，你觉得会碰到什么东西呢？要怎么解决？"

 "后来，它还遇到什么事？飞的方式怎么改变？"

 "如果是你的气球，碰到什么事情会影响你飞的方法？"

 "你觉得哪里是最恐怖的地方？气球会怎样？"

 "最后，气球发生什么事？你要怎么结束这个故事？"

3. 分组依据上述讨论，发展不同的故事后，将它分割成"起、承、转、合"四个段落。

4. 分组运用肢体练习故事的"起、承、转、合"四个情节的静止画面（如照片般将故事停格在某一片段，故事中的人物角色皆停在动作上）。

5. 小组轮流分享刚刚练习的四张照片，请其他小组一起猜测所发生的情节。

6. 分享在切割故事上所遇到的困难，并一起讨论解决之道。

移动小组轮流

▷ 细节参考【肢-1-9　气球冒险1】。

▷ 气球冒险经历可参考活动【肢-2-9　气球冒险2】。
▷ 可用笔纸把讨论的过程写下或画下。

▷ 静止画面即为"静像画面"。
▷ "起、承、转、合"仿如故事的开始、接续、高潮、结束四个段落。

高 空间关系

肢-3-10　形状魔咒3

目标： 1. 以小组合作的方式，运用肢体创作几何形状。
　　　2. 运用哑剧动作，呈现完整的故事情节。

准备： 铃鼓、巫婆帽、魔法杖、音乐。

流程：

1. 引入魔幻森林的故事。故事大纲如下：

 "大家进入魔幻森林，森林中已经有很多不同形状的饼干，都是之前被巫婆魔咒变的。"

 "你们必须经过森林回家，当巫婆醒来，你必须假装成已经被巫婆变成形状的那些饼干；趁巫婆睡着时才能继续前行！"

2. 引入新的故事情节：树精灵给予了大家魔力，只要做跟饼干一模一样的动作，就可以救这些形状饼干，带他们一起回家。

3. 规划空间，将教室设定成森林区及巫婆家两区块，并说明森林的入口与出口处，大家须从入口进入森林，被解救后须从出口出去才解除魔咒。

4. 全班分成两大组，一组为已经被巫婆施咒的形状饼干，须进入森林区扮演形状饼干；一组为受到树精灵帮助具有魔力的小朋友，须从入口进入森林解救饼干，之后，带着被救的饼干一起从出口出去。

5. 说明老师戴上帽子就会变成巫婆，当巫婆从家里走出来，大家就要定格变成不同的形状。

6. 老师一面叙述一面扮演巫婆，带领大家呈现故事。

 "从前有一个魔幻森林，森林中有不同的形状饼干，这

移动全体同时

➢ 延续活动【肢-2-10　形状魔咒2】。

➢ 增加难度，但仍要小心，不能被巫婆发现了。
➢ 做一模一样的动作，跟"镜子"有异曲同工之处。

➢ 运用可戴/脱帽子的动作，作为进/出角色的信号。
➢ 可搭配较具魔幻感觉的音乐。

些中了魔咒的小朋友很害怕,不知道该怎么办?……巫婆睡觉后(老师脱下帽子),树精灵偷偷地给森林外的小朋友魔力,让他们潜入森林中,一一解救饼干。小心!巫婆出来了(老师戴上帽子),奇怪,怎么觉得饼干变多了,是错觉吧!巫婆进入森林——巡视有无异状后,就又回去家里睡觉了(脱下帽子),小朋友又开始一个个被救出来,一个个逃到出口。"

高 空间关系

肢-3-11 开 车

目标： 1. 探索两人在空间中移动的相对关系。
2. 提升个体在空间中移动的敏锐度与观察力。

准备： 铃鼓。

流程：

1. 邀请一位志愿者示范扮演车子，老师扮演操控车子的司机。

2. 说明车子须闭上眼睛，由司机触摸车子后背与否，来控制车子移动，如触摸后背表示往前移动，停止触摸表示刹车，摸右边肩膀须右转，摸左边肩膀则须左转等。

3. 老师示范后，再邀请另两位志愿者上台练习，确定规则皆已熟悉。

4. 全班分成两两一组，分别决定扮演车子与司机，在空间中进行练习。

 "先感觉一下，你后面是不是有人在摸你。"

 "司机请触摸后背，放开——触摸——放开，很棒哦！大家都可以清楚地知道自己该移动的时间了。"

 "现在请司机试着让车子转弯，在转弯的时候，要摸肩膀哦！"

5. 讨论分享车祸造成的原因与解决之道。

移动双人同时

➢ 也可用明确的摸头操作表示"刹车"。

➢ 若全班人数过多，建议可分成两组进行活动，一组先在空间活动，一组在旁观察。
➢ 适时提醒司机开车速度放慢并注意安全。
➢ 转弯时，车子先停下行进动作。

延伸

三人一组排成一排，中间者搭起两旁人的肩膀，往各方向移动。

高 空间关系

肢-3-12 平衡舞台

目标： 1. 练习调整舞台空间的均衡性。
　　　　 2. 以肢体动作来表现空间中的均衡位置。

准备： 铃鼓、有色胶带或地垫（规划区域用）。

流程：

定点个别轮流

1. 运用胶带或地垫，在空间中规划出一块能够容纳8至10人活动的舞台区。

2. 说明此空间即是舞台，先请一位志愿者上台，在舞台区中选一个定点做出定格动作，接着请第二位志愿者上台，依据第一位的位置和动作，做出使画面均衡的动作。

3. 重复步骤2，持续邀请5至6位志愿者逐一进入舞台空间，使整体舞台画面都能保持平衡状态，如对称、均衡等。

 ▷ 可适时停下进行讨论后再继续。

4. 邀请台下志愿者，上台调整舞台上任何人的位置或姿势，改善整体画面的均衡性。

 "观察一下，这画面哪里让你觉得怪怪的，好像大家偏向某一边。如果是这样，你要怎么调整呢？"

5. 讨论分享平衡舞台的原则，如前后、左右、高低相对位置的对称性。

延伸

若空间允许，可将全班分成数组并围成圈，每组学生依逆时针方向编号，如1、2、3等，随着老师喊出的号码，逐一进入小组圈中进行平衡舞台的活动。

韵律动作
肢-3-13 神奇舞鞋

目标：1. 配合节奏练习位移动作。
　　　　2. 发展创意性的肢体动作。

准备：铃鼓、运动鞋。

流程：

1. 展示一双鞋，如运动鞋，讨论穿上运动鞋后的动作。

2. 引导讨论，并一起在原地练习穿上运动鞋后可能做的动作或走路的样子。

 "你现在穿上运动鞋，会怎么动？"

3. 将全班分成三组，坐成∏字形，各组决定一种鞋子的类型，如芭蕾舞鞋、机器人鞋、警察鞋等，分组讨论与练习穿上鞋子的动作。

4. 播放音乐，分组轮流在∏字形的中间，呈现出穿上鞋子后可能的动作或舞步。

5. 分享讨论扮演穿上鞋子的想法。

移动小组轮流

▷ 可尽量寻找穿上后有特别感觉的鞋子，如芭蕾舞鞋。

▷ 当各组轮流分享时，也可用铃鼓敲打出的各式节奏取代音乐。如：跳舞鞋出来时，可轻点鼓面；机器人鞋出来的时候，可重拍铃鼓；警察鞋出来的时候，可以快拍铃鼓。

延伸

亦可通过不同类型的音乐，来决定是什么样的鞋子，进行分组练习与呈现。

高 韵律动作

肢-3-14　零件总动员

目标： 1. 运用身体部位创造出想象的机器。
　　　　 2. 配合固定的韵律发展个人与他人肢体动作的合作关系。

准备： 铃鼓、具节奏性高的音乐、机器与零件的图片。

流程：

定点个别轮流

1. 介绍"机器与零件"相关图片，并讨论零件运作的特性，如不断重复、有规律的动作等。

 ▷ 亦可用相关绘本引发动作。

2. 邀请一位志愿者到空间定点做出规律性的动作。

 "想象自己是机器的一部分，重复地做着某一个动作。"

3. 再请第二位志愿者延续前一位的动作，发展另一规律性动作。

 ▷ 适时提醒保持动作的重复性。

 "下一个进入的人，当你看到这个机器的模样，请你想象它可能是做什么用的，自己找一个地方再接续下去，但可以不要相连，且可以是动态的，不一定要在原地点，只要保持规律的节奏即可。"

4. 接续上一个引导，逐一加入3~5位志愿者，做出不同的动作，直到完成完整机器为止。

5. 请大家发表对此机器的看法，如功能、名称等。

6. 5至6人一组围圈坐下，依逆时针方向报数与编号。

7. 每组同时依据顺序，如1号、2号等，依照步骤2~4，逐一到小组圈中做出规律性动作。

 ▷ 可配合具节奏性音乐。

8. 分享讨论小组创造的机器。

延伸

可边做动作边自己做音效。

韵律动作
肢-3-15　隐形球 3

目标： 1. 觉察空间中自己与他人的相关位置。
　　　　 2. 合作呈现哑剧活动。

准备： 铃鼓、哨子。

流程：

1. 分享玩各种球类活动的动作与经验。

2. 全体想象自己正在玩一种球类运动，从 1 数到 5，一起练习。

3. 在反复练习后，挑选几位学生定格动作，邀请其他人猜测他们的运动类型。

 "他在玩什么球类活动？如何从这样的定格动作中，猜测这个球类运动？重量、大小……还有呢？"

4. 全班分成两大组，决定一种可团体进行的球类运动，如躲避球。

5. 回顾玩躲避球的经验，讨论躲避球的规则与进行方式。

6. 在空间中分配位置，小组以慢动作的方式轮流呈现球赛实况，老师扮演播报员，在一旁描述运动员的姿势和动作，以增加现场感。

7. 分享讨论打"隐形"躲避球的感觉。

移动小组轮流

▷ 可挑选几位不同运动类型的学生进行分享。

▷ 若学生比赛经验较少，建议可多花时间回顾球赛的经验和可能发生的事情。

第四章　戏剧潜能开发二：感官知觉与想象

　　人一般用五官感觉周遭的世界，尤其对演员、作家或其他的艺术创作者而言，能够通过五官来感受、体验及回忆（recall）个人经验的能力，是相当重要的。本章的重点就是在唤醒学生五官及情绪知觉的敏锐度，并增加其想象与表现的能力。因此，如何引发学生对五官的注意，联结他的实际经验及旧经验，最后能够运用想象创造出有趣的情境，这些都是在感官情绪及想象的活动中，老师要引导的重点。

　　在诸多的戏剧活动中，"感官想象的知觉"通常会历经三个阶段："感官知觉"（sensory awareness）、"感官回忆"（sensory recall）与"情绪回溯"（emotional recall）等。先通过"知觉"来探索、响应或回溯感官及情绪的经验；再运用"回忆"的方式，让学生将感官和情绪经验的细节重现出来；最后"回溯"过去感官或情绪的经验，并运用于戏剧互动中或投射在扮演的人物中。

　　大致而言，"感官想象"分为五大类，分别是"视觉""听觉""味嗅觉""触觉""感觉／情绪"等。在个别的类型中，又特别分为初级、中级、高级三种不同难易程度的活动，开始可先从初级活动进行，逐步进入高级活动。另外，在活动顺序的安排上，不一定要完成"所有类型"的初级活动，才能进入中、高级活动。老师可以从某一主题的初级活动开始，直接衔接到同一系列的中、高级活动。例如：将【感-1-5　闻一闻1】【感-2-5　闻一闻2】【感-3-5　闻一闻3】等跟嗅觉有关的三个活动串联进行，学生可以在同一个主题下，由浅而深感受不同的乐趣，不一定要完成所有的初级活动，才能进入中级或高级的活动。以下将分类型

说明：

 一、视觉和听觉感官知觉

前两项"视觉"与"听觉"，是运用实物或简单的游戏，引发学生对于周遭的感官环境作探索并响应，如闭起眼睛辨别不同声音的来源，之后老师再运用口述引导想象（guided-image），鼓励学生做出相关的哑剧动作。活动【感-1-1　眼神专注练习】【感-1-2　变三样】【感-1-3　看门狗】【感-1-4　军队行进】【感-2-1　眼神杀手】【感-2-3　盲人与狗】【感-3-1　猜领袖】【感-3-3　飞机导航】等，就是通过简单具规则的游戏，引导学生注意"看"或"听"，先帮助学生将焦点聚集在特殊的视觉或听觉的事物上，再运用自己的肢体或声音把这些事物反映出来。

老师甚至可以将视觉或听觉的事物加入变化，尝试融入故事情节，就可以发展出具创意的情境或人物，如【感-2-2　布,不只是布】【感-2-4　马戏团狂想曲】【感-3-2　变身派对】【感-3-4　音乐的联想与变奏】等，就是运用"视觉"及"听觉"的感官经验于小组／团体的戏剧活动。

 二、味嗅、触觉和综合感官/情绪等感官知觉

后三项"味嗅觉""触觉""综合感官/情绪"等是一般比较容易被忽略的感官知觉活动。在活动的设计上，也是运用实物或简单的游戏，引发学生对周遭感官环境作探索与响应，如轮流触摸袋中的物品并描述摸到的东西，之后再以"感官回忆"的方式做出相关的哑剧动作或描述细节。表4-1中【感-1-5　闻一闻1】【感-1-6　爆米花】【感-1-7　瞎子摸象】【感-1-8　感官哑剧】【感-2-5　闻一闻2】【感-2-6　冰淇淋1】【感-2-7　传球】等，就是运用实物引导学生在味觉、嗅觉或触觉探索下做出有关细节的活动。

除回忆方式做出关于细节的活动外，也可以在活动中加入戏剧的情境或角色，引导进行更丰富的创作，如【感-2-8　感官哑剧故事】【感-3-5　闻一闻3】【感-3-6　冰淇淋2】【感-3-7　我把球变成狗了】等活动。

表4-1　感官与想象活动综合列表

	初　级	中　级	高　级
视觉	感-1-1　眼神专注练习	感-2-1　眼神杀手	感-3-1　猜领袖
	感-1-2　变三样	感-2-2　布,不只是布	感-3-2　变身派对
听觉	感-1-3　看门狗	感-2-3　盲人与狗	感-3-3　飞机导航
	感-1-4　军队行进	感-2-4　马戏团狂想曲	感-3-4　音乐的联想与变奏
味嗅觉	感-1-5　闻一闻1	感-2-5　闻一闻2	感-3-5　闻一闻3
	感-1-6　爆米花	感-2-6　冰淇淋1	感-3-6　冰淇淋2
触觉	感-1-7　瞎子摸象	感-2-7　传球	感-3-7　我把球变成狗了
综合感官/情绪	感-1-8　感官哑剧	感-2-8　感官哑剧故事	

第一节 初级活动

视觉	感-1-1 眼神专注练习	126
	感-1-2 变三样	127
听觉	感-1-3 看门狗	129
	感-1-4 军队行进	131
味嗅觉	感-1-5 闻一闻1	133
	感-1-6 爆米花	134
触觉	感-1-7 瞎子摸象	136
综合感官/情绪	感-1-8 感官哑剧	137

 初 视觉

感-1-1 眼神专注练习

目标： 1. 以传递眼神的方式提高专注力。
2. 通过视觉方式觉察周围变化。

准备： 铃鼓。

流程：

1. 全体围成圈。

2. 练习在圆圈定点中与他人以目光打招呼。

 "现在大家都可以看到彼此，当我拍铃鼓的时候，请你用你的眼睛与周围的同学用眼神接触并打招呼。"

3. 在空间中移动并练习边走边与他人以目光打招呼。

 "当我拍铃鼓的时候，请你开始走路并与周围的同学用目光打招呼。"

 "请不要跟紧某个或某些人，尽量找不同的人用目光打招呼。"

4. 分享接收他人眼神信息时的感受。

 "在接收他人眼神信息时，你遇到什么问题或困难？"

 "你觉得刚刚跟谁的眼神交流，是最温馨的？"

定点/移动全体同时

➢ 可站可坐。

➢ 通过彼此"微笑"可以确认双方眼神的交流。

➢ 鼓励眼神交流，不害羞！对于年龄越高的孩子，男女双方的交流会更困难。

 延伸

1. 加入不同的情绪，如进行眼神交会时，可以"难过""高兴"的心情告诉他人。

2. 改变班级组织：分两大组，围成内外圈，内圈以顺时针方向行走，外圈以逆时针方向行走，同时以眼神交流。

 初 视觉

感-1-2 变三样

目标： 1. 增进视觉感官的敏锐度。
　　　2. 创造不同的视觉变化。

准备： 铃鼓。

流程：

	定点双人同时

1. 邀请两位志愿者示范，分别当A与B，请A先观察B身上的穿着或外形特征。

 "B头发造型、衣服的颜色、款式、身上的装饰品是什么？"

2. 观察30秒后，请A转身背对B，并以下面的问题描述B的穿着或外形特征。可参考下列问题请A回答：

 "B穿什么颜色的衣服？"

 "B手上或脚上有戴什么装饰品吗？"

 "穿袜子了吗？"

 "头发往哪一边拨？"

 ➤ 亦可不请学生转身，直接观察描述即可。

3. A观察描述后，在一分钟的时间内，请A转身背对B，并要求B在身上变化三项造型或穿搭位置，如把头上的夹子拿下来、左脚的袜子脱掉等。

 ➤ 运用站立与坐下，如站立表示"未完成"，坐下表示"完成"变化。

4. B变化后，请A转身面向B，说出B身上改变的三个地方。

 ➤ 提醒做出较不明显的改变，尽量使对方猜不出来。
 ➤ 请A说出B改变前后的差异。

5. 两两一组，进行步骤2至4，若时间允许，可互换角色，重复进行游戏。

 ➤ 猜对可给予奖励，如B帮A按摩等。

6. 分享如何观察并觉察细节的变化，也可分享如何进行创意地改变。

"有哪些地方你猜不到？为什么？"

"在观察的过程中,你觉得需要注意什么？"

延伸

1. 以人为单位,作为观察的部位。如五人成一排,变化排队的位置,其余学生观察变化前后排队位置的差异,如本来是ABCDE,改位置后变成CDAEB。
2. 请五位学生互换身上的配件或造型,其他人须观察这五位改变前后的变化。
3. 观察学生的动作或排列位置的变化,如邀请五位学生上台做出动作并排列队形,先请大家观察这些动作及队形,接着,请台上五位学生变更五个地方的动作或队形,再请大家观察改变动作、队形前后的差异。

初 听觉

感-1-3 看门狗

目标：1. 分辨声音来源，加强听觉感官的敏锐度。
　　　　2. 以游戏方式建立团体默契。

准备：铃鼓、眼罩、卫生纸。

流程：

定点个别轮流

1. 全体围成圈，邀请一位志愿者坐在圆圈中，扮演一只眼睛看不见的看门狗，看守家中宝物（请看门狗戴上眼罩，并在狗前面放置一个铃鼓）。

 ➤ 为培养卫生习惯，可多准备一些眼罩或在眼罩中加入卫生纸。

2. 说明看门狗的任务就是要保护宝物（铃鼓）不被小偷偷走，而圈上的任何一人都可以扮演小偷。

 "到了晚上，小偷会趁大家睡着时，出来偷宝物，圈上的人被老师摸到头，才能变成小偷，然后小心地走到中间偷宝物。"

3. 说明看门狗具有神奇的魔力，虽然眼盲但心不盲，听到小偷的声音，就可以用爪子杀掉小偷。

 ➤ 适时提醒他人要保持安静。
 ➤ 提醒看门狗要明确指出小偷。

 "当你听到声音时，请你用你的爪子指出发出声音的方向，被指到的小偷就被杀掉，任务失败后坐回自己的位置上，之后，老师会请下一位小偷出来偷宝物。"

 "看门狗不能随便用魔力杀人，要真的听到声音才能杀小偷。"

 "小偷被杀掉就要回到自己的位置。"

4. 邀请一位小偷跟看门狗进行练习。

5. 待看门狗了解自己的能力与责任后，即可连续进行活动，邀请不同的小偷偷宝物。

6. 分享扮演看门狗的感觉,讨论小偷要如何做才能顺利偷到宝物而不被看门狗发现。

 增加偷铃鼓的人数,或增加看门狗的数量。

初 听觉

感-1-4　**军队行进**

目标： 1. 提高听觉感官的敏锐度。
　　　　 2. 通过不同的手鼓节奏，创造简单的情节。

准备： 手鼓、鼓棒、其他种类的打击乐器。

流程：

1. 拿出手鼓，敲出一连串固定的拍子：♩-♩-，♫♩-。讨论听起来的感觉。

 "请大家闭上眼睛，听听看，这个拍子听起来像什么样的人物在走路？"

 "你们觉得他怎么走路的？"

2. 延续前一讨论，选择一人物，如士兵，邀请大家一起配合拍子练习行走的方式，重复练习数次。

 "你们现在是士兵，正准备前往战场（敲固定拍♩-♩-，♫♩-）。"

3. 拿出手鼓，敲出"强弱分明"的拍子：♫（强／弱）♫（强／弱）。讨论拍子的感觉并练习之。

 "这个声音像什么？是什么人在走路？"

 "你们现在是独脚士兵，走得好累，越来越累，越来越累，快走不动了！"

4. 拿出手鼓，敲出"紧急连续"的拍子：♫♫♫。讨论拍子的感觉并练习之。

 "这声音听起来要发生什么事情？发生在谁的身上？"

 "打仗了！"

 "打仗时要做什么事？请你边听拍子边做出动作。"

 "忽然之间，这些士兵遇到了敌军要开始打仗了。每个

移动全体同时

▷ 第一组节奏。
▷ 也可运用其他的乐器，如撞钟、响板、三角铁、铃鼓等不同的声音引发想象。

▷ 强而有力地敲，如雄赳赳的士兵正要上战场。

▷ 第二组节奏。

▷ 越拍越慢，最后拍子逐渐消失。

▷ 第三组节奏。

▷ 拍子速度越来越快，声音

人准备打仗的装备！"

5. 拿出手鼓，敲出"缓慢稳定"的拍子：♩---♩---。讨论拍子的感觉并练习。

 "打完仗后，有什么后果？要做什么处理？"

6. 综合四组拍子，将讨论的人物及动作做串联，请全体学生依据连续的四组拍子做出哑剧情节。

7. 分享扮演士兵的感觉，讨论其他情节发生的可能性。

越来越大，最后忽然停止。

➤ 第四组节奏。

➤ 持续以稳定而缓慢的速度敲鼓，直至结束停止敲打。

1. 同样的节奏应用于不同的班级，会创造出"森林动物""小偷"等不同的戏剧情境。

2. 可用不同的打击乐器进行节奏的想象，参考活动【感-2-4 马戏团狂想曲】。

初 味嗅觉

感-1-5 **闻一闻 1**

目标： 1. 回忆嗅觉感官的经验。
　　　　2. 运用哑剧操作表现嗅觉的反应。

准备： 铃鼓、自制嗅觉瓶数个。

流程：

1. 先收集四种不同味道的瓶子，并制作成嗅觉瓶。

2. 全班分成四组，每组提供一种味道，如来自风油精刺鼻的味道、香水的香味、糖果的甜味、柠檬的酸味、洗衣精的味道等，每组闻闻自己小组分到的瓶子的味道。

3. 小组讨论对味道的感觉，并猜测瓶中味道的来源。

 如：刺鼻味道可能来自风油精；酸味可能来自柠檬；甜甜的味道来自糖果等。

4. 分组轮流运用哑剧动作，以面部表情及动作表现出对味道的反应。

 "闻到这味道（风油精刺鼻的味道），你会有什么反应，有什么样的表情，请你做做看？"

5. 分组猜测味道是什么后，不同小组之间交换嗅觉瓶，再次进行，直到课程结束。

6. 小组分享自己认为的味道及味道给自己的感觉或回忆。

 "你觉得你拿到的，是什么东西的味道？"

 "你有闻过这味道吗？在哪里？那时候你在做什么？"

 "这味道带给你什么样的感觉呢？"

定点全体同时

▶ 可收集常闻到的或易收集的，如中药味道表示苦，黑醋表示酸、潮湿的霉味等。

延伸

参考活动【感-2-5　闻一闻 2】。

初 味嗅觉

感-1-6 爆米花

目标： 1. 回忆味觉感官的经验。
2. 运用哑剧操作表现味觉的反应。

准备： 铃鼓。

流程：

1. 回顾之前实际进行爆米花活动的感受与想法。

2. 讨论并回想爆米花的历程，并将讨论运用图标或文字记录成流程图于白板上。

 "爆米花还没爆之前长什么样子？什么形状？摸起来有什么感觉？软的还是硬的呢？"

 "玉米粒在锅子上发生了什么事？"

 "玉米粒怎么变成爆米花的？"

 "爆起来变成什么形状？"

3. 讨论练习"爆米花"时，想象身为爆米花的自己会有的表情、动作，如刚开始扁扁的玉米粒、在锅子上摇来摇去的圆润玉米粒、爆开来如花的爆米花等。

4. 将上述讨论串联，跟随老师的叙述，在原来位置做出哑剧动作，内容参考如下：

 现在每个人都是一个还没变成爆米花的玉米粒，有扁扁的、长长的。

 大家都在锅子里安静地躺着，火被打开了，玉米粒在锅子里滚来滚去，越来越热了，玉米粒越来越胖，胖到不能再胖了，快要爆炸了，数到3玉米粒就要爆炸变成爆米花了，1，2，3——

5. 分享刚刚变成爆米花的感觉。

定点全体同时

- 建议可在活动前先实际进行爆米花的活动，让学生有吃过、摸过、看过、闻过（五官感受）等体验爆米花的历程。

- 建议可一项一项讨论与练习动作，如扁玉米粒→圆圆玉米粒→花样爆米花。

- 可依据讨论内容修改故事。
- 若有时间，可再口述一次，并两两一组合作变成漂亮的爆米花。

延伸

1. 可用"气球伞"作为锅子,在气球伞中进行活动。
2. 也可将全班分成数组,各组讨论后决定不同的爆米花造型,呈现给同伴欣赏。

 触觉

感-1-7　瞎子摸象

目标： 1. 回想对触觉感官的记忆和觉知。
　　　　 2. 运用哑剧动作建构对象。

准备： 铃鼓、神秘箱、数个物品（如鼠标、梳子、安全剪刀）。

流程：

1. 全班围成圈，展示神秘箱（内放一物体），邀请志愿者触摸神秘箱中的物件，并说出触摸的感觉。

 "摸起来有什么感觉，是硬硬的、软软的、还是粗粗的，请你说说看。"

2. 邀请志愿者持续触摸对象后，猜测对象的名称。

3. 全班分成四组，每组给予一个神秘箱（内放一物件），请小组成员轮流用手触摸并猜测箱中的神秘物件。

4. 全组成员摸完后，讨论并分享各组的神秘对象。

5. 限时五分钟内，小组合作用身体将此对象建构出来。

 "现在大家已经讨论出来对象是什么，请你不要告诉其他小组的人，请小组合作用身体做出对象的形状，再让其他人猜猜是什么东西。"

6. 小组轮流分享。

7. 猜测并描述各小组建构出来的对象名称。

8. 分享触摸的感觉与心情。

定点小组轮流

- 先示范进行猜测。
- 建议先不猜测对象名称，仅说出感觉即可。

- 须强调不可偷看。
- 即使整组都有共识，认为对象是什么，仍不能打开神秘箱看对象。

初 综合感官/情绪

感-1-8 感官哑剧

目标： 1. 回忆不同感官的经验。
2. 运用哑剧操作表现感官的反应。

准备： 铃鼓、神秘袋（装有香水瓶、糖果、绒毛玩具、遥控器等）。

流程：

定点全体同时

1. 利用神秘袋引起动机，将相关刺激物放入，如绘本（视）、闹钟（听）、糖果（味）、香水瓶（嗅）、绒毛玩具（触）、遥控器（情绪）等。

2. 邀请几位志愿者触摸且猜测袋中物件后，将猜到的物件从袋中拿出，并请全班一一体验。

 ➤ 摸到香水可以让全班闻一闻香味；摸到糖果，可邀请大家吃糖果尝尝甜味等。

3. 讨论练习"看绘本"的感官情境，并以哑剧操作表现。

 ➤ 口述情境时，需注意口述内容的动作性，如强调眼睛一亮、搜寻等用语，让学生可以做出动作，不是呆坐原地。

 "大家手上拿着绘本，书里的颜色非常丰富，让我们眼睛一亮。奇怪，图里面好像有一只毛毛虫，赶快搜寻出来。"

4. 讨论练习"听到闹钟声音"的感官情境，并以哑剧操作表现出听到后的反应或动作。

 "天刚亮，还没六点，闹钟响了起来，我不想起床，赶快用棉被把自己盖在里面，可是闹钟一直响，受不了了，站起来走到闹钟前面关掉，终于可以回到床上睡大觉了。"

5. 讨论练习"吃糖果"的感官情境，并以哑剧动作做出吃糖果幸福的表情。

6. 讨论练习"闻到香水"的感官情境，并以哑剧动作做出闻到香水后不喜欢的动作。

7. 讨论练习"触摸绒毛玩具"的感官情境，并以哑

137

剧操作表现出顺毛、刷毛等动作。

8. 讨论练习拿遥控器"看电视",看到不同内容的感官情境,如恐怖片、喜剧、悲剧、动作片、棒球赛等,并以哑剧动作做出看到的情绪反应。

1. 可将上述的所有事件联结成一个完整故事,并运用口述的方式引导练习,参考活动【感-2-8　感官哑剧故事】。
2. 可从中选取"一个"感官情境,加上一些情节变化,引导体验不同情绪的反应,参考活动【感-2-6　冰淇淋1】或【感-3-6　冰淇淋2】。

第二节 中级活动

视觉	感-2-1 眼神杀手	140
	感-2-2 布,不只是布	142
听觉	感-2-3 盲人与狗	143
	感-2-4 马戏团狂想曲	144
味嗅觉	感-2-5 闻一闻2	146
	感-2-6 冰淇淋1	148
触觉	感-2-7 传球	150
综合感官/情绪	感-2-8 感官哑剧故事	152

中 视觉

感-2-1　眼神杀手

目标： 1. 以传递眼神的方式增进观察力和专注力。
2. 通过视觉方式觉察周围变化，发展团体默契。

准备： 铃鼓。

流程：

定点全体同时

1. 全班围成圈，练习以目光接触或对彼此眨眼的动作，细节请参考活动【感-1-1　眼神专注练习】。

 ➤ 彼此间尽量保持一定距离。

2. 说明圈内有一名杀手，会"以眼神杀人"（用力眨眼睛），被杀者（收到眼神信息者）则会当场暴毙。

 ➤ 也可不用"暴毙"这词，可使用较和缓的用词，如"昏倒"。

3. 全体一起练习被杀时，"戏剧性死亡"的动作与声音。

 "如果你被杀掉，会发出什么声音才死？动作呢，会躺在地上还是跪着？"

 "当我拍一下铃鼓的时候，请你死掉。"

 ➤ 注意安全，死掉的瞬间不会与他人相撞。
 ➤ 也可用"数数"技巧，从1数到10，练习被杀的动作和声音，越夸张越有戏剧感和趣味性越佳。

4. 请一位志愿者当侦探暂离圆圈的范围，接着指定圈中的一位学生当杀手。

 "侦探请你先到走廊上，不可以偷看哦！"

 "被老师摸到头的人，就是杀手，大家都有看到，不可以说出来哦！"

5. 邀请侦探重回圆圈中找出凶手，且说明侦探有三次猜测的机会，找不出，则更换侦探及杀手。

 ➤ 鼓励侦探保持冷静，留意被杀者的相对方向。
 ➤ 侦探可随意走动，无论圈外或圈内皆可以。

6. 分享侦探如何察觉杀手的秘诀及大家如何接收杀手的眼神信息。

"为什么会猜到杀手是谁？怎样分析的？"

"你怎么知道你被杀手盯上？"

延伸

可请杀手通过在握手过程中，"挠"手掌心杀人。

 中 视觉

感-2-2　布，不只是布

目标： 1. 提高视觉感官的敏锐度。
　　　　2. 运用视觉素材提高想象转化的能力。

准备： 铃鼓、可引发想象的对象（如布、椅子、绳子、脸盆等较为中性的材料）。

流程：

定点小组同时

1. 全班围成圈，将一块布（或方巾）放在圈中。

 ➢ 强调对象的使用以帮助想象。

2. 讨论"布"除了当布，还可以把它当成什么来使用。

 如：把布折成方形，夹在腋下就可以变成包袱；或放在怀抱中拍一拍就变成一个婴儿。

3. 邀请志愿者出来，拿起圈中的布，将布转换成其他用途，做出与用途有关的哑剧动作。

 ➢ 可请志愿者示范做出动作，由其他人根据动作来猜测这对象是什么。
 ➢ 通过猜测，可增加活动的趣味性。

 如：第一位志愿者出来，把"布"拿在手上抖动，想象它是舞动的波浪。

 如：第二位志愿者出来，把"布"卷成长条状，想象它是演唱会中立起来的麦克风，用脚将布条的一边踩着，另一边则对它唱歌。

4. 7~8人一组并围成圈，每组中央放置一个对象，如一根棍子、一把椅子、一条绳子、一个脸盆、一颗弹力球等。

 ➢ 每组一个对象即可。
 ➢ 想象不一定要接近真实，建议进行此类活动时，能小心响应学生的创意。

5. 小组成员轮流在圈中，运用对象做出动作。当做动作的人做完后，须等小组成员猜出对象是什么，才能换下一位到圈中做动作。

6. 分享各组的创作，讨论"想象"的重要性。

延伸

参考活动【感-3-2　变身派对】。

中 听觉
感-2-3 盲人与狗

目标： 1. 分辨不同乐器的声音来源，加强听觉感官的敏锐度。
2. 以游戏方式建立合作默契和信任感。

准备： 铃鼓、各式乐器、不同触感的物件或各色积木、眼罩。

流程：

1. 事先准备三种不同颜色的积木，每组的代表色皆不同，如红、黄、蓝色。

2. 将三种颜色的积木四散在空间中。

3. 邀请一位志愿者戴上眼罩扮演"盲人"，老师拿乐器扮演"导盲人"，通过乐器的持续敲打，指引盲人从起点走到空间中，拿回积木。

4. 讨论如何运用敲打的方式，蹲下拿取积木。

 "刚刚敲打的时候，盲人一直跟着声音在走，可是到了积木附近，发生了什么事情？"

 "要怎样让盲人知道积木在地上，可以蹲下来捡？"

 "敲不同的节奏、在盲人的耳朵旁边慢慢敲下来，这些方法都很好，等下大家可以试试看。"

5. 将全班分成三组，每组排两排。

6. 每组每排先确定盲人与导盲人角色。

7. 小组竞赛，"盲人"戴上眼罩，导盲人持续敲打乐器指引盲人，走到定点并捡回一块属于自己小组的积木后（代表色），走回起点，并把乐器及眼罩交给同组另外两人，重复前述游戏，直到拾回全部的小组积木为止。

8. 分享讨论担任导盲人和盲人的感受，聚焦在听觉的引导上。

移动小组同时

▷ 也可用不同触感或类型的积木。

▷ 在敲打时，须强调不使用言语。

▷ 可让小组自行决定要蹲下的暗号。

▷ 参见图4-1所示，尽量在空旷的教室中进行。
▷ 每组建议挑选声音差别大的乐器。
▷ 导盲人尽量在盲人附近敲击乐器，渐渐引导至物件处。

图4-1

 听觉

感-2-4　马戏团狂想曲

目标： 1. 提高听觉感官的敏锐度。
　　　　2. 结合不同的乐器与节奏，创造具有"起、承、转、合"的故事。

准备： 大鼓、高低木鱼、响板、三角铁等不同的打击乐器。

流程：

移动全体同时

1. 分享观赏马戏团表演的经验，讨论马戏团中可能有的人物。

 "有看过马戏团表演吗？在表演里面，会出现哪些人物？"

 ▶ 如果没有，可事先读相关的绘本，如《午夜马戏团》。

2. 拿出大鼓，敲出"缓慢稳定"的拍子。讨论此节奏可以联想出的马戏团人物。

 "这个节奏听起来像是马戏团中的什么样的人物或角色出现？"

 ▶ 从众多讨论中挑选出一角色，继续练习。

3. 全体配合"缓慢稳定"的拍子，练习人物出场动作。

 "你们现在是大象，正在出场，速度不快，慢慢地、慢慢地，最后停了下来。"

 ▶ 用缓慢稳定的固定节奏敲打，配合行进速度，重复敲打数次后，慢慢停止。

4. 拿出高低木鱼，敲出"高低分明"的拍子。讨论此节奏可以联想出的马戏团人物。

 "请你们闭上眼睛，这个节奏听起来像是马戏团中的什么样的人物出现？"

5. 全体配合"高低分明"的拍子，练习人物出场动作。

 "小丑会做什么事？"

 "小丑现在要表演了，踩在大大的球上，小心……不要掉下来了。"

 ▶ 用高低分明的固定节奏敲打，配合行进速度，重复敲打数次后，慢慢停止。

6. 拿出响板,拍出"紧急连续"的拍子。讨论此节奏可以联想出的马戏团人物。

 "听听看,这节奏出来的是什么人物?"

 "走钢索吗? 还是狮子跳火圈?"

 ▷ 如♪♪♪♪。

7. 全体配合"紧急连续"的拍子,练习人物出场动作。

 ▷ 用紧急连续的固定节奏敲打,配合行进速度,重复敲打数次后,慢慢停止。

8. 拿出三角铁,敲出"清脆固定"的拍子。讨论此节奏可以联想出的马戏团人物。

 "听听这节奏,是什么人物出现? 他正在做什么?"

 "是空中飞人? 还是猴子骑单车?"

9. 全体配合"清脆固定"的拍子,练习人物出场动作。

10. 全班分数组,每组挑选上述讨论的一种节奏及角色。由老师扮演马戏团团长主持节目,通过不同的乐器及节奏,轮流邀请各组绕场游行或表演。

 ▷ 呈现前,可针对空间、角色与出场顺序作简短的讨论。

11. 分享扮演马戏团演出成员的感觉。

延伸

也可配合不同音乐的旋律,创造不同的情节,参考活动【感-3-4 音乐的联想与变奏】。

中 味嗅觉

感-2-5 闻一闻 2

目标： 1. 回忆嗅觉感官的经验。
　　　　2. 运用哑剧操作表现完整的情节。

准备： 铃鼓、自制嗅觉瓶数个。

流程：

1. 通过闻到不同味道的经验，示范发展出一个与味道有关的剧情片段，从"开始"闻到味道的反应，到"中间"寻找味道来源的动作，"最后"发现味道来源。

 如：上完体育课，"开始"进到教室中闻到一股臭酸味，"中间"到处寻找气味的来源，"最后"发现味道来自自己身上流汗的味道。

 如："开始"时大伙正努力大扫除时，闻到一股臭味，"中间"搜寻椅子下方、窗帘后等想要找出味道，"最后"在窗帘下找到穿过但许久未洗的袜子。

2. 邀请每人各自想象一种气味，并发展属于自己的气味事件。

3. 说明"数1"是开始闻到味道的反应，"数2"是中间寻找的动作，"数3"是发现味道所在。

4. 全体一起依据数数的指令，用三个定格动作，在原地呈现出来。

 "老师喊1的时候就做'开始'跑步的定格动作，喊2就做'中间'闻身上味道动作……"

5. 邀请几位志愿者分享对味道的深刻印象。

定点全体同时

- 延续活动【感-1-5 闻一闻1】，针对味道练习做出反应。
- 可运用五W（why / what / where / when / who）的技巧，讨论相关的人物、地点及事件。

- 亦可以分组的方式，通过讨论，发展小组故事。

- 活动后，也可邀请学生绘画出具情节的味道连环图。

延伸

1. 以三人为小组单位（分别为A、B、C），合作发展小组的气味事件，并

分别呈现"开始"(A)、"中间"(B)及"反应"(C)的定格动作。
2. 同样以小组为单位,创造出一个具备"开始、中间、结束"的气味故事,详细流程请参考活动【感-3-5 闻一闻3】。

 中 味嗅觉

感-2-6 冰淇淋1

目标： 1. 回忆味觉感官的经验。
　　　　2. 运用哑剧操作表现味觉的反应。

准备： 铃鼓、冰淇淋。

流程：

	定点全体同时
1. 运用红绿灯"追逐"的游戏形式进行暖身，如被抓到时就如同冰冻般不能动，解救后融化才能移动。	▷ 此为一种暖身的形式。
2. 请大家吃冰，实际体验吃冰的感受。	▷ 吃冰的体验有助于接下来的讨论分享。
3. 讨论"吃冰淇淋"时，当下的表情、动作或感觉，如牙齿酸、冰过头、甜甜的等，并练习运用肢体做出动作。	
"吃冰的时候，有什么样的感觉？"	
"吃太慢会怎样？吃太快又会怎样呢？"	
4. 一起将上述讨论做串联，跟随叙述，在原位做出哑剧动作，口述内容参考如下：	▷ "口述"内容可依据讨论做调整。

现在每个人手上都有一支你最喜欢的口味的冰淇淋，有草莓的、巧克力……

刚上完体育课，热死了！赶快吃一口……，哎哟！好冰哦，牙齿受不了……张大嘴巴，把含进嘴里的冰淇淋移到舌头上，不要碰到牙齿了，用嘴巴吸气……吐气……嘴巴里的冰淇淋慢慢融化了！嘴巴合起来，嗯，超好吃、好甜哦！

赶快，冰淇淋要融化了，拿起来舔一下，另一边也要融化了！再舔……一边旋转冰淇淋，一边舔……糟糕，吃太快，整个舌头越来越冰，好像要麻掉了……

5. 邀请几位志愿者分享呈现。

6. 讨论吃冰还会发生什么样的事情。

延伸

可运用加入故事情节,创造冰淇淋事件,参考活动【感-3-6　冰淇淋2】。

 中 触觉

感-2-7 传 球

目标： 1. 回忆触觉感官的记忆和觉知。
　　　　2. 发挥想象以哑剧动作创造简单的情节。

准备： 铃鼓、排球、网球、乒乓球等不同球类，具节奏性的音乐。

流程：

1. 全班分为四组并围成圈。

2. 每组给一颗"大型球"，如排球，由第一位向右进行传递，直至小组最后一位为止。

3. 每组给一颗"中型球"，如网球、触觉球，由第一位向右进行传递，直至小组最后一位为止。

4. 每组给一颗"小型球"，如乒乓球，由第一位向右传递，直到最后一位为止。

5. 讨论比较三颗球的"大小""形状""重量"及"触感"的不同。

 "刚刚我们传了哪些球？"

 "这些球有什么不一样？摸起来一样吗？"

 "传的时候哪个球比较难传？哪个比较容易？为什么？"

6. 把真实的球拿开，引导想象手中有一颗隐形球，并重复步骤2至4，在小组中轮流传递"隐形排球""隐形网球"及"隐形乒乓球"。

 "小心传，现在这颗是最大的球，不要越变越小了。"

 "这颗球有点重，拿的时候要小心，不要弄丢哦！"

7. 运用口述，请大家进行隐形球的活动，内容参考如下：

定点全体同时

› 若教室空间小，可用排列的方式，由前而后传。

› 触觉球是一种表面具有一颗颗突起的塑料球，也可使用不同质感的球，如网球(毛)、橄榄球(椭圆)等。

› 一面传递隐形球，可一面旁述，提醒维持隐形球与真实的球在"大小""重量"上一致。

› "口述"时搭配轻柔的音乐，协助进入情境。

请你眼睛闭起来,在脑中先想象一下球的形状、大小,现在摊开你的手掌,球已经在你手中,请你轻轻地摸摸它、捏捏它,感受一下它的触感,慢慢地将它拿高,和它一起转圈圈,用你身体的各个地方、部分和球一起玩,慢慢地、小心地,球现在在你身上,正和你一起转动,把球拿的高高的、低低的,放在腰上、头顶上,放开球,要保持平衡不要让它掉下来!小心、小心——球要掉了,赶快接起来,现在手中的球变得越来越轻,它慢慢地往上飞,越飞越高、好高哦!它要慢慢掉下来喽!快到了……数到3你就要接住它哦! 1、2、3,很棒,大家都接住了!

8. 讨论比较传实物球和隐形球的不同。

1. 小组运用不同的传递方式,传递隐形球,如跨下传隐形球等。之后,再请其他组猜测传的是什么球。
2. 将实际对象赋予其他意义,如将排球想象成小狗,参考活动【感-3-7 我把球变成狗了】。

中　综合感官/情绪

感-2-8　感官哑剧故事

目标：1. 回忆不同感官的经验。
2. 运用哑剧操作表现完整的故事。

准备：铃鼓、香水瓶、糖果、绒毛玩具、遥控器等。

流程：

1. 回顾对各项刺激物的回忆，如绘本（视）、闹钟（听）、糖果（味）、香水瓶（嗅）、绒毛玩具（触）、遥控器（情绪）等。

2. 讨论并联结所有回忆内容，变成感官哑剧故事。

3. 叙述感官哑剧故事，练习以哑剧操作表现联结的故事，故事参考如下：

 小美正在客厅玩玩具，小美的妈妈走过来抱抱小美说："我要出门了，你要乖乖待在家哦！"说完，妈妈就拿着包包开门出去了。小美很开心自己可以独自一人在家，兴奋地跳上跳下，甚至转圆圈跳起舞来。

 停下兴奋的情绪，小美走到妈妈房间，看到镜子中的自己，笑了一下；打开化妆台最上面的柜子，左翻右翻，就是找不到香水，关起柜子，再开下一个，看到很多瓶香水，眼睛顿时睁大，找到了一罐粉红色爱心形的香水，触摸爱心形状的<u>香水瓶</u>，凉凉、滑滑的，轻轻地转开瓶盖，放在鼻子前用力闻一闻，有一股花香，感觉好舒服。接着，学起妈妈的动作，拿香水朝自己的脖子、腋下、手腕喷香水，整个房间香喷喷的像座花园。

 小美开心地跳回客厅，抱起放在沙发上心爱的小娃娃，摸着<u>娃娃</u>柔软的毛，用手指帮它梳毛，最后还亲它一下。小美坐到沙发上，将小娃娃放在旁边，拿起桌上的遥控器按下电源开关，看着正在上演的恐怖片，里面的人正被鬼追着跑，小美看的心里很害怕，赶快抱起娃娃，把头埋在娃娃中，告诉自己"不怕不怕"，闭着眼睛摸<u>遥控器</u>……摸……摸到了，赶紧将电视关掉。

定点全体同时

➢ 参考活动【感-1-8　感官哑剧】。

➢ 可将讨论内容或故事流程书写在白板上。

➢ 改编自罗心玫、胡净雯的《口述》（原著《小美一个人看家》，台英，1994）。

这时,小美听到门铃声,很快地跑到门前,踮起脚尖,用一只眼睛看看门上的小洞,高兴地说:"耶!妈妈回来了!"赶紧打开门,妈妈(教师入戏)从包包拿出小美最爱吃的<u>惊喜糖</u>,小美开心地张大嘴巴把糖果含在嘴里,感觉糖果一开始是酸酸的,小美不停地吞口水,之后甜甜的味道散发出来,感觉好好吃哦,真是幸福啊!

小美今天一个人看家,做了好多事情,她坐在沙发上,不知不觉就倒下来睡着了。

4. 分享呈现故事时的感觉,并提出变更故事内容的看法。

第三节 高级活动

视觉	感-3-1 猜领袖	155
	感-3-2 变身派对	157
听觉	感-3-3 飞机导航	159
	感-3-4 音乐的联想与变奏	160
味嗅觉	感-3-5 闻一闻3	162
	感-3-6 冰淇淋2	164
触觉	感-3-7 我把球变成狗了	166

感-3-1 猜领袖

目标： 1. 以动作模仿的方式增进观察力和专注力。
　　　　 2. 通过视觉方式觉察周围变化以发展团体默契。

准备： 铃鼓。

流程：

1. 全体围成圈，老师站在圈上。

2. 示范在原地跟随老师做动作。

 "当我做动作的时候，请大家跟着我做。注意看哦！动作要跟我一样。很好！做动作的时候，眼睛不一定要一直盯着我，用你的眼角余光看一下！"

3. 邀请一位志愿者扮演侦探，先暂时离开活动范围或转身背对大家，再邀请一位志愿者扮演领袖，由领袖负责带领大家做动作。

4. 全体同时模仿领袖的动作后，再请侦探回到圆圈中寻找领袖，共有三次机会。

 "领袖你可以开始做动作了！确定你的动作大家都跟得上，如果大家跟不上尽量放慢你动作的速度，很好！慢慢地，其他人在做动作时，不需要一直盯着领袖。现在请侦探转身进入……"

 "领袖，这动作已持续很久了，该改变一下了哦！"

5. 分享寻找领袖或跟随领袖的过程。

 "如何精确找出领袖？"

 "当你在跟随领袖动作的时候，遇到什么困难？"

 "领袖带着做动作时，有什么独特的方式可以不被发现？"

定点全体同时

▶ 活动带领方式可参考【肢-1-7　镜子1】。

▶ 放慢动作速度可增加此活动的挑战性。
▶ 确定大家都跟上领袖的动作后，才请侦探进入。
▶ 提醒变换动作，从变换动作中帮助侦探猜出领袖。

▶ 分享后，可重复进行多次。

> 延伸

1. 领袖改以拍掌制造声音的方式进行，如做出"拍手""拍脚"的动作等。
2. 分组进行上述活动，各组皆有领袖与侦探各一位。

 高 视觉

感-3-2 变身派对

目标： 1. 增进视觉感官的敏锐度。
2. 运用视觉素材来创造角色与情境。

准备： 铃鼓及布、拐杖、围巾、夹子、毛根、橡皮筋、绳子、金银锡箔纸、回收的水果网套、垃圾袋、胶带、剪刀等可用以做造型的材料。

流程：

	定点小组轮流
1. 介绍数样素材，如布、拐杖、围巾、夹子等，讨论可以用这些对象做什么样的装扮。	➤ 若欲发展学生对于对象的想象力，建议参考活动【感-2-2 布，不只是布】。
2. 邀请一位志愿者担任"模特儿"，由老师担任"造型师"，示范利用上述对象帮"模特儿"进行装扮。	➤ 老师可先设定好示范装扮的主题，如巫婆。

3. 讨论"模特儿"装扮后看起来像是什么样的角色，为其命名并一同帮角色创造三个属于他的定格动作，讨论内容可参考如下：

T："装扮后看起来像什么？" S："巫婆。"

T："'巫婆'可能会做些什么事？" S："骑扫把。"

T："还会做什么？" S："搅拌毒药。"

（讨论三个巫婆的动作，并请模特儿做出定格的动作）

4. 5至6人一组，小组中选出一位模特儿被装扮，其他成员再一同讨论角色与动作。 "你们可以先决定角色，如厨师、新娘子、日本武士等，或先装扮后再帮角色命名。"	➤ 进行装扮时，可限制对象装扮的数量，如3~4项即可。 ➤ 可先设定角色再进行装扮，或进行装扮后再帮角色命名。
5. 轮流分享分组的创作并解释角色的特色。	
6. 从步骤5中挑选一组作为示范组，发展故事。	
7. 讨论以示范组角色为主的故事情节与其他角色，运用一一加入的方式，最后形成一张静止的照片，如新娘子欢喜结婚照片。	➤ 将画面静止，即为"静像画面"技巧。

T:"她是新娘子,新娘子应该会在'哪里'?"

S:"教堂。"

T:"她在'做什么'?"

S:"等新郎来。"(请新娘先做出等待的动作)

T:"还有'哪些人'会在这个地方?"

S:"观礼的人""新娘家人""亲戚朋友"。

T:"这些人都在'做些什么'?"

S:"有一个人准备好,当新郎进场就拉炮。"(请一位志愿者出来做拉炮的动作)

S:"新娘妈妈很开心女儿要出嫁,但是也很难过女儿嫁人。"(请一位志愿者出来扮演新娘妈妈,在礼堂的某处做拭泪的动作)

(讨论后,请全部出来的角色做动作并定格成为一张具丰富情节的照片。)

8. 依据步骤6及7,分组讨论关于小组角色的故事情节与其他角色,发展出一张"静像画面"。

9. 分组轮流分享静像画面,分享时,老师可轻触学生的肩膀,请他说出角色内心的想法或当下的感觉。

- 可以"人""事""地""时""物"等相关问题进行引导。
- 注意人物、事件出现的合理性。

- 建议小组成员都要进入画面中。
- 若活动进行流畅,可使小组其他成员也适时进行装扮,让画面更生动。
- 轻触肩膀,请角色说出内心的想法为"思想轨迹"技巧,需要扮演者以角色的身份说话。

延伸

将故事转化为三张"静像画面",发展成具有开始、中间、结束的"三格漫画"。也可启动屏幕,以即兴创作的方式呈现。

高 听觉

感-3-3 飞机导航

目标：1. 增进听觉敏锐度。
2. 培养团体默契与信任感。

准备：铃鼓、眼罩、大小不同的物件，如书包、衣服等。

流程：

定点全体同时

1. 全班分成四组，排成一个矩形，分别坐在教室的四周。

 ➤ 如图4-2所示。

2. 在矩形区域中，放置各种对象，如书包、衣服等，设定终点与起点。

 ➤ 放置的障碍物尽量以柔软对象为主，避免受伤。

3. 说明每队负责一个方位（前、后、左、右），皆须负责听从领航员的指挥，运用鼓掌的方式发出信号，让飞机听从掌声前进、后退或转弯，以成功地避开所有障碍物，从起点安全地抵达终点。

 ➤ 也可通过掌声的轻响，让飞机知道即将接近终点，如掌声越响表示接近终点。

 "每队都要一起鼓掌，掌声越响代表越靠近终点了！"

 "如果飞机要往你们小组的方向前进，小组就要拍手，其他小组不能拍手，不然会混淆飞机的前进方向。"

 ➤ 提醒飞机勿随意转飞行的方向，尽量听从塔台的指令。
 ➤ 可不断更换终点位置，让每个方位的小队都有机会拍手。

 "如果飞机快要撞到障碍物，要马上停止拍手，让飞机停下来。"

4. 邀请一位志愿者戴上眼罩扮演飞机，老师当领航员，示范指挥各小队拍手发出导航信号，让飞机安全抵达终点。

5. 邀请两位不同的志愿者扮演飞机及领航员进行活动。

 ➤ 将领航员的权力下放给学生。

6. 讨论分享让飞机安全抵达的诀窍。

延伸

可3~4人组成一架飞机。

图4-2

感-3-4 音乐的联想与变奏

听觉

目标： 1. 提高听觉感官的敏锐度。
2. 结合不同的音乐旋律，创造包含"起、承、转、合"的故事。

准备： 以舒缓、轻快、沉重或激烈等不同风格的音乐，结合成包含开始、承接、高潮、结束的音乐组曲。

流程：

	定点小组轮流
1. 事先准备四段具舒缓、轻快、沉重或激烈等不同风格的音乐。	➤ 若要能引发包含"起、承、转、合"的情节，建议四段音乐能有不同的节奏与风格。
2. 全班分成四组，并围圈。	
3. 播放第一段音乐。讨论听到音乐后的感觉，并想象音乐中可能出现的角色与戏剧情境。	
"这个节奏听起来像是在什么地方？"（森林、沙漠、月球）	➤ 确定场地会加速讨论，也更聚焦。
"谁要出现了？在做什么事？"	
4. 小组讨论并确定第一段音乐的地点、角色动作与情节后，运用肢体动作练习呈现。	
5. 播放第二段音乐。讨论听到音乐的感觉，想象角色接下来发生的事。	➤ 出现不同的想法时，老师要帮忙抓住各组的主轴，依音乐的顺序，协助各组情节的发展。
"听起来有什么感觉？是角色发生了什么事？"	
"听起来像是这群人在做什么事？"	
"有可能出现其他人或角色吗？"	
6. 小组讨论并确定第二段音乐的情节后，运用肢体动作练习呈现。	
7. 播放第三段音乐。讨论听到音乐的感觉，想象角色遇到的冲突情境。	

"发生什么事情?怎么觉得很紧急!"

8. 小组讨论并确定第三段音乐的情节后,运用肢体动作练习呈现。

9. 播放第四段音乐。讨论听到音乐的感觉,想象故事结局。

"这音乐给你什么样的感觉,最后故事的结局怎么了?"

10. 小组讨论并确定第四段音乐的情节后,运用肢体动作练习呈现。

11. 小组轮流呈现,配合音乐的旋律,以哑剧方式演出个别创造出的音乐故事。

➢ 呈现前,可针对空间、角色与出场顺序作简短的讨论。

 高 味嗅觉

感-3-5　闻一闻3

目标： 1. 回忆嗅觉感官的经验。
　　　　2. 运用嗅觉感官的经验，创造角色与情境。

准备： 铃鼓、自制嗅觉瓶数个。

流程：

1. 提供数个不同味道的瓶子，如刺鼻的味道、芳香的味道、酸臭的味道、药品的味道等，轮流闻一闻，并猜测瓶中味道的来源。

2. 练习以哑剧动作做出对不同味道的反应，鼓励以夸张的面部表情表现出来。

3. 挑选其中一种味道，讨论与味道有关的人物、情节。

 "这是什么味道？"

 "什么时候或什么地点有闻过这个味道？"

 "发生了什么事，为什么这味道在这里？"

4. 全班坐成一圈，边叙述前一步骤讨论的情节，边邀请不同的志愿者到圆圈中间，配合口述，即兴演出故事内容。口述参考如下：

 闻到风油精的味道，想到学校毕业露营时被蚊子咬到，越来越痒，一直抓，在旁边的同学到处找医药箱，东找西找找，终于找到风油精，超级高兴地跑过来要帮我擦药，打开风油精，味道很刺鼻，擦完后不小心抹到眼睛，又刺又痛的，眼泪一直流，我一直擦……

5. 5至6人一组，每组发给不同味道的瓶子，请各组依照步骤3与4，自行发展与此味道有关的情节，并练习呈现。

定点小组轮流

➤ 可参考活动【感-1-5　闻一闻1】与【感-2-5　闻一闻2】。

➤ 以常闻到的味道为主，如烤鸡蛋糕的香味、防蚊液的味道等。

➤ 可让情境稍微复杂一点。

➤ 口述时建议加强动作的细节。

➤ 亦可将即兴表演转化成具"起、承、转、合"的四张静像画面。

6. 分组轮流演出与味道有关的故事。

7. 讨论令人印象深刻的味道及原因。

延伸

可每组给三种不同味道的瓶子,综合发展出一个包含"开始、中间、结束"的故事,如故事开始是因为刺鼻的味道而引起,接着,又有臭酸的味道,然后转成芳香的味道,最后出现药品的味道。

高 味嗅觉

感-3-6 冰淇淋2

目标：1. 回忆味觉感官的经验。
　　　　2. 运用哑剧操作表现完整的故事。

准备：铃鼓。

流程：

1. 进行暖身后，请大家吃冰淇淋，并分享买冰淇淋、吃冰淇淋的经验。

2. 示范练习将买冰淇淋、吃冰淇淋的经验拆成"开始""中间""结束"三个情节。

3. 讨论"开始"等待买冰淇淋的心情或经验，挑选其中几项讨论，通过口述邀请学生运用哑剧动作做出来。

　"买的时候发生了什么事情？"

　（等很久、人很多、前面有人插队等。）

　口述参考：天气很热，烦躁不安，等了老半天，快要上课了，还没有轮到我。

4. 讨论"中间"买到冰淇淋的感受与后续行为，挑选其中几项，通过口述邀请学生运用哑剧动作做出来。

　"买到的时候真的有顺利吃到冰淇淋吗？"

　（最后一支被别人买走了，刚买到上课铃就响了。）

　口述参考：冰淇淋拿在手上很想吃但是上课了（犹豫），别人眼巴巴在旁边看你吃（偷偷的），吃一大口冰淇淋到嘴巴发麻（不舒服），冰淇淋滴得满手都是（狼狈不堪）。

5. 讨论"结束"时吃到冰淇淋的情形，挑选其中几

定点全体同时

➤ 参考活动【感-2-6　冰淇淋1】。

➤ 如在冬天进行此活动，可更改成其他的味觉经验，如吃火锅/麻辣锅。

➤ 可夸大地叙述吃冰淇淋的各种情绪反应或表情动作。

项,通过口述邀请学生运用哑剧动作做出来。

"吃了冰淇淋后,发生了什么事情?"

(被老师发现,罚站了、吃得好赶、滴得到处都是。)

口述参考:什么!冰淇淋竟然掉到地上了,只能看着地上的冰淇淋发呆(错愕)。

6. 综合上述分段讨论,将情节联结起来后,全体做出连续的哑剧动作,内容参考如下:

"天气很热,利用下课买个冰淇淋消暑,便利店人太多,买到冰淇淋的时候已经要上课了……"

"冰淇淋拿在手上很想吃但是上课了,别人眼巴巴在旁边看你吃,吃一大口冰淇淋到嘴巴发麻,冰淇淋滴得满手都是……"

"一不小心手上的冰淇淋掉到地上……"

▷ 也可运用三张"静像画面",呈现吃冰淇淋三部曲。

7. 分享呈现时的感受,并提出不同的表现方式。

延伸　可分组发展"没吃到冰淇淋"的故事情节。

 触觉

感-3-7 我把球变成狗了

目标： 1. 回忆触觉感官的记忆和觉知。
2. 发挥想象以哑剧动作创造互动的情节。

准备： 铃鼓、排球数个。

流程：

定点小组同时

1. 全班分成四组并排成列。第一次先给予每组一个排球依序从第一位传到最后一位，第二次收起球后，传递隐形球传回第一位。

 ➤ 细节可参考活动【感-2-7 传球】。

2. 分享养狗的经验，讨论与狗互动的情形，如喂狗吃饭、跟狗抢袜子、抓狗身上的跳蚤、帮狗洗澡、梳毛等。

3. 说明"排球"将变成一只毛茸茸的"小狗"，讨论可与小狗（排球）互动的方式。

 ➤ 强调运用想象力的重要性。

 "如果你手上有一只可爱的小狗，你会怎么对待它？"

4. 邀请一位志愿者示范运用哑剧动作与小狗（排球）互动。

5. 维持前述四组的分组，小组决定狗的大小及类型，讨论不同的互动方式。

6. 分组练习将"排球"当成狗，依序从第一位做出与小狗互动的动作后，将狗传递给下一位，直至最后一位为止。

 ➤ 当传递给下一位时，可以重复性的音乐或鼓声作为转换的暗号。

7. 小组轮流呈现与狗的互动方式和动作。

8. 分享观察到各种主人与狗的哑剧动作，并比较用排球与真实小狗之间的差异。

延伸

可运用隐形物想象成其他动物，依上述步骤做出哑剧动作。

第五章 戏剧潜能开发三：
声音与口语表达

"声音与口语表达"活动主要目的在帮助学生控制其声音与语调，进而增进表达与沟通的能力。由于年纪小的孩子受限于本身口语的表达能力，因此这个阶段的"声音与口语表达"探索，多半以"声音"及简单的"口语"活动来进行，待经验成熟或年龄增长后，就可以进行即兴口语对话的活动。

大致而言，"声音与口语表达"分别是**声音与非口语**及**口语**的沟通表达练习。个别又包含初级、中级、高级三个不同层次的活动，老师可先从初级活动开始进行，逐步进入比较有挑战的活动。本书在活动的编排上，也先呈现初级的所有活动，接着再介绍中级与高级的活动。从活动进行的延续性上看，老师可以一个单元的初、中、高活动为主，例如将【声-1-5　物品故事1】【声-2-5　物品故事2】及【声-3-5　物品故事3】等跟物品有关的三个活动串联进行，学生可以在同一个主题下，由浅而深感受不同的乐趣。活动安排的顺序相当弹性，教师可依据学生的程度、年龄和兴趣，不一定要完成所有的初级活动，才能进入中级或高级的活动。以下将依类型分别说明。

一、声音练习

刚开始进入戏剧活动时，可以先从声音开始，通过简单的游戏或暖"声"，让学生自然地发"声"。【声-1-1　传声筒】【声-2-1　回音谷】【声-3-1　声音大合奏】就是针对特殊的声音或音效进行声音传递或投射练习的活动。除了发"声"外，通过一个"故事"制造声音也是另一种方法，如在聆听故事后，用自己的声音或身体部位，为故事中的声音制造音效。这样的活

动方式，不但可让学生自发地依照自己的想法创造一些简单的声音，还可从中获取成就感。活动【声-1-2　声音故事1】【声-2-2　声音故事2】【声-3-2　声音故事3】就是通过对周遭环境的声音产生兴趣后，由老师引导学生发展不同的声音，并创造一个具有声音的故事。

二、非口语练习

在进入正式的口语表达活动前，可以用"**非口语**"的活动，引导学生用肢体、表情来传达信息，"外星语"就是常用的一种练习活动。所谓的"**外星语**"，是指不依赖语言文字，只用"无特定意义"的声音，配合表情、肢体或者语调的变化来和他人进行沟通。这类活动需要把习惯性的语言拿掉，学生就特别要以夸大的表情、肢体动作和情绪性的语调，让对方了解自己的想法。活动【声-1-3　外星语】【声-2-3　买卖东西】【声-3-3　境外旅游】就是让学生在无口语压力的情况下，能尽情地运用肢体，将情绪、角色、问题及关系表现出来。

三、口语练习

口语练习常以"对白模仿""说故事""对话"或"角色扮演"为引入的活动，并尝试用不同的声音、语气、情绪等进行沟通练习。由于年纪小的学生表达力有限，在口语活动的设计上，建议以有限参与的方式引入。在已设计并规划好的戏剧框架中，学生可以不用伤脑筋去想对白，只要跟着老师的指令进行，反而能自然而然地表达口语内容，如同日常生活聊天一般，说出想说的话，分享心中所想。

刚开始进行"口语"活动时，可先从"对白模仿"引入，运用简短中立的口白，搭配不同的情绪进行，活动【声-1-4　话中有话】【声-2-4　一句话—情绪急转弯】【声-3-4　视情况而"说"】就是针对固定的对白而进行的活动。

除了"对白模仿"外，许多学生热爱听故事，也可通过"说故事"的方式帮助他们表达。【声-1-5　物品故事1】【声-2-5　物品故事2】【声-2-6

大家来讲古2】【声-2-7　真真假假】【声-3-5　物品故事3】【声-3-6　大家来讲古3】【声-3-7　朗诵接力】等，就是通过故事、对象或不同的人称方式，发展口语表达能力的活动。

"对话"也是另一种帮助表达的方法，通过一个大家耳熟能详的故事，邀请学生扮演主要的角色，再以访问的方式引导其发展简短对话，如活动【声-1-6　大家来讲古1】。在学生对口语表达有一定的程度时，老师可以通过"角色扮演"的方式，让学生发展即兴对话，如活动【声-1-7　角色卡】。

表5-1　声音与口语综合活动列表

	初级	中级	高级
声音与非口语	声-1-1　传声筒	声-2-1　回音谷	声-3-1　声音大合奏
	声-1-2　声音故事1	声-2-2　声音故事2	声-3-2　声音故事3
	声-1-3　外星语	声-2-3　买卖东西	声-3-3　境外旅游
口语	声-1-4　话中有话	声-2-4　一句话—情绪急转弯	声-3-4　视情况而"说"
	声-1-5　物品故事1	声-2-5　物品故事2	声-3-5　物品故事3
	声-1-6　大家来讲古1	声-2-6　大家来讲古2	声-3-6　大家来讲古3
	声-1-7　角色卡	声-2-7　真真假假	声-3-7　朗诵接力

第一节 初级活动

声音与非口语	声-1-1 传声筒 —————— 171
	声-1-2 声音故事1 —————— 172
	声-1-3 外星语 —————— 174
口语	声-1-4 话中有话 —————— 175
	声-1-5 物品故事1 —————— 176
	声-1-6 大家来讲古1 —————— 178
	声-1-7 角色卡 —————— 180

 初 声音与非口语

声-1-1 传声筒

目标: 1. 探索各种声音的变化。
　　　 2. 练习声音的传递与接收。

准备: 铃鼓。

流程:

1. 将全班分成4到6排。

2. 给每排的第一位一组音节,如"呜拉呼",由第一位发出"呜拉呼"声音,并将之传给第二位,依此类推直至每排的最后一位。

 "每排的第一位请起立,当老师给你声音时,请你记住,不可忘记。"

 "当我说开始时,请每排的第一位开始传递我刚刚给你的声音。"

3. 邀请每排第一位自行创造一组音节,依循上述步骤传递声音直至最后一位。

4. 每排最后一位分享传到的声音,并确认与第一位相同,也可讨论传递声音过程中应注意的事项。

5. 讨论各种有趣的声音及其传递的过程。

定点小组同时

➢ 音节变化可先从简单开始,最后让学生自行发挥。

 延伸

1. 可在耳边小声地传递一句话,从第一位传给最后一位,看看最后会有什么变化。

2. 参考活动【声-2-1　回音谷】。

 初 声音与非口语

声-1-2　声音故事1

目标： 1. 尝试表现不同的声音。
　　　　2. 为故事发展不同的音效。

准备： 铃鼓、绘本《祖母的妙法》。

流程：

定点全体同时

1. 提供单音节如 a、e、i、o、u 等声音，请大家一起练习发音。

2. 运用"双手开合的动作"，作为控制学生发声的工具（如音量调节器），说明当两手打开时，表示声音要变大；两手合起时，表示声音要变小。

3. 练习配合音量调节器，用嘴发出由大变小、由小变大的声音。

4. 一边说故事《祖母的妙法》，一边练习运用自己的声音，为故事配音效，故事大纲如下：

 "阿力有许多玩具，如会讲话的鹦鹉（音效）、玩具钢琴（音效）、小火车（音效）等。"

 "但是阿力胆子小，生活中遇到任何的东西，虽然很普通，但只要被他看到，都会被阿力的想象力转成另一样恐怖的东西，如看到小狗（音效）以为是大猎狗（音效）；看到有人骑脚踏车（音效）以为在飙车（音效）；听到脚步声（音效）以为是巨人在走路（音效）；听到敲门声（音效）以为外面在打雷（音效）……"

 "阿力告诉祖母，祖母教他念一个咒语'卡啦卡啦，我胆子大，我是高大力，谁都不怕！'"

 "阿力练习多次后，回到街上，把所有遇到的事情都变回来，他再也不害怕了！"

5. 讨论运用自己的声音或周遭的物品制造各种声音的可能性。

6. 进一步讨论有音效与否的异同。

> 也可先收集各类动物、环境的音效，一同分享并猜测其声音的来源，作为引起动机。

> 参考绘本《祖母的妙法》。
> 可以创造不同的玩具。
> 除了嘴巴发出声音外，也可以鼓励用手边的物品来制造音效。
> 若学生年龄较小，可先将故事中欲出现音效的角色制成图片，就可以图片表示声音的来源。

延伸

1. 分组负责不同的音效,老师当指挥家,边说故事边指挥小组做出音效。
2. 可在进行上述步骤4时,将故事与声音完整录音,待完成后可一同分享,并讨论下次进行时的改进之处。
3. 也可将常听到的声音,连贯成一个故事,参考活动【声-2-2 声音故事2】。
4. 详细的声音故事教学技巧,可参考林玫君(2005)出版的《创造性戏剧理论与实务——教室中的行动研究》(2015年于复旦大学出版社再版,更名为《儿童戏剧教育的理论与实务》)一书中第五章第五节(P212)。

 初 声音与非口语

声-1-3 外星语

目标：1. 运用声音、语调的变化进行沟通。
　　　　2. 运用眼神、表情或简单动作等"非语言"的信息进行沟通。

准备：铃鼓。

流程：　　　　　　　　　　　　　　**定点双人同时**

1. 讨论并示范什么是外星语。

2. 创造一个有关外星人的故事情境，如：

 > 也可依主题或教学需要，创造不同的情境，如不同国家的人、宠物的世界等。

 外星船在地球抛锚，外星人已经一天没有吃饭，于是他离开宇宙飞船，跑到附近的村落中向村民求救……

3. 说明老师将入戏扮演外星人，请学生当村民，当外星人走近村民旁时，村民要以外星语回应外星人的话。

 > 老师可运用对象加强自身扮演的角色。

4. 老师到一旁做简单的装扮，以外星人的身份出现，走到几位村民桌边，用外星语询问或求救，学生以外星语即兴响应。

 > 可尽量引导学生多说一些外星语。

5. 两人一组，一人当外星人，用外星语向另一位扮演村民者讲话，村民可以用眼神、表情或简单动作和外星人做回应（但不能讲话）。可交换角色，重复演练。

 > 建议进行此活动时，须设定好外星人的任务，如本次是外星人肚子饿要吃饭。

6. 分享刚才对话的内容，讨论外星人和村民如何以"非语言"的信息和彼此进行沟通。

 > 如生动的表情、夸大的动作、声音语调的变化等。

延伸

可两两一组，在特定情境中用外星语即兴对话，参考活动【声-2-3 买卖东西】。

 初 口语

声-1-4 话中有话

目标：练习以不同的情绪表达一句话。

准备：铃鼓、情绪图卡。

流程：

1. 运用不同句子,用平常的方式说出下列语句：

 如:"我完蛋了""你是最后一个""你迟到了""怎么会有这种事"等。

2. 从步骤1中选取一句话,引导配合不同的情绪（如兴奋、悲伤、生气、快乐等）,练习说出那句话。

3. 分享讨论同一句话因不同的情境而影响说话时的情绪。

 "什么时候会说'怎么会有这种事'？"

 "当时会有什么样的情绪？为什么会用这情绪说话？"

4. 引导讨论以一句话来创造出与句子有关的情境。

 以"怎么会有这种事"为例,可能的情境如下：

 当老师在发考卷时,拿到考卷后发现考不及格,就会以"难过"的情绪说"怎么会有这种事"。

5. 邀请两位志愿者,即兴示范步骤4的讨论,做出动作后并停在这句话上。

6. 两人一组,小组决定一句话,讨论并即兴练习与句子有关的"情境与情绪"。

7. 轮流请小组分享所创造的句子与情境。

8. 讨论如何以同一句口白,表达不同的情绪,并比较其中的差异。

定点双人同时

- 句子尽量保持中性,避免被既定的情绪影响接下来的活动。
- 句子来源也可参考各课本或绘本,配合语文教学。
- 各式情绪可先以文字或图形放在展示卡上,通过观看展示卡来练习用不同的情绪说话。
- 可两人一组,给同一句话,互相猜对方的情绪。
- 须留意句子与情绪是否契合。

- 若学生年龄或经验不足,建议可由老师直接挑选句子给小组。
- 若无时间,可将小组再分为两大组,轮流呈现。

延伸

同一句话赋予不同情绪,参考活动【声-2-4 一句话—情绪急转弯】。

初 口语

声-1-5　物品故事1

目标： 通过物品练习叙说故事。

准备： 铃鼓、请学生从家中带一件具纪念性的物品或玩具。

流程：

<div style="text-align:center">定点个别轮流</div>

1. 事先请学生从家中带一件具有纪念性的物品或玩具。

2. 老师示范分享自己的物品故事，并说明得到纪念物的时间、地点、来源和特别的意义。

 ➢ 若时间有限，步骤2与3可择一。

3. 请两位志愿者分享自己的物品故事，并说出得到纪念物的时间、地点和来源或特别的意义。

 ➢ 如为年龄较小的学生，可直接找5到6位志愿者进行分享，之后再以小组的方式轮流分享。

 如：这是我们六年级毕业旅行时，到游乐园，几个好朋友每个都买了一个徽章别在包包上，代表我们是一群好姊妹。因为，毕业后大家就不会在一起，所以每当我看到这个徽章的时候就会想到过去的几位好朋友。

4. 若是有些学生在表达上有困难，可以运用下列方式引导：

 S："这是一只泰迪熊，是我的生日礼物。"

 T："谁送给你的？"

 S："妈妈送的。"

 T："为什么特别选它来学校分享？"

 S："因为我很喜欢它。"

 T："你都和它一起做什么事？"

 S："它每天陪我睡觉、看电视。"

 ➢ 若听者有问题想问，也可提问，不一定皆由老师提问。

5. 从众多分享中，挑选一个令大家感兴趣的故事，邀请1~2位志愿者示范以定格动作呈现故事。

以泰迪熊故事为例,学生可以做出"抱着泰迪熊睡觉或看电视""收到礼物的惊喜""妈妈送礼物的动作"等。

6. 全体在定点上做出属于自己物品故事的定格动作,并轮流分享。

延伸

可帮具故事性的雕像创造台词或想法,详细带领方式请参考【声–2–5 物品故事2】。

初 口语

声-1-6 大家来讲古 1

目标：1. 练习以不同角色所持的观点响应老师的问题。
 2. 发展各种角色的背景、地位、态度及动机。

准备：铃鼓。

流程：

1. 选择一个大家皆熟悉的故事，如《老鼠娶新娘》。简单地将故事大纲复习一次。

2. 全班围一大圈，以 123 报数的方式进行报数。请 1 当 "老鼠爸爸"，2 当 "老鼠女儿"，3 当 "太阳、乌云、墙或老鼠青年" 等其他角色。

3. 请 1 号 "老鼠爸爸" 出列并围成一小圈，老师以发问的方式，随机指定不同的 "老鼠爸爸" 响应问题，这些问题包含角色的背景、地位、态度动机及相关的情节等。

 "你今年几岁？有几个小孩？"

 "在村里，担任什么工作？为什么想要嫁女儿？"

 "为什么想要找一位世界上最勇敢的女婿？"

 "你女儿知道你要把她嫁出去吗？"

 "你觉得你女儿会听你的话吗？"

4. 请 2 号 "老鼠女儿" 出列围成一圈，老师以发问的方式，随机指定不同的 "老鼠女儿" 响应问题，以发展角色的背景、地位、态度与动机等。

 "你爸爸带你去找了哪些人？你喜欢他们吗？"

 "你理想中的丈夫是怎样的人？有没有喜欢的对象？"

 "你会如何对爸爸说出你的想法？"

定点个别轮流

> 如果对故事很熟悉，可省略步骤 1。

> 尽量选择耳熟能详的故事，或参考课本中的故事或童话故事，减少再次说故事的时间。

> 尽量选有两个主角以上或多位配角的故事。

> 如果学生年龄小，可针对人物的背景、年龄、长相或个性进行提问，以发展故事情节为主。

> 询问的时间不宜太长，一人一句就好。

> 如果响应偏向特别的主题，如暴力，此为人之常情，可忽略之，更改问题方向即可。

5. 请3号"太阳、乌云、墙或老鼠青年"出来围成一圈,老师以发问的方式,引导学生以其他角色的身份,响应问题。

 "太阳先生,你为什么拒绝这门婚事?"

 "乌云先生,你知道为什么老鼠爸爸要来找你?"

 "墙,你想娶老鼠小姐吗?为什么?"

6. 分组依据上述角色的响应,运用故事接龙的方式,将故事串联。

延伸

可以老鼠爸爸或不同的身份重述故事,参考活动【声-2-6　大家来讲古2】。

初 口语

声-1-7 角色卡

目标： 1. 练习和不同的角色即兴对话。
2. 从他人的对话中了解自己的角色。

准备： 铃鼓、角色卡。

流程：

1. 选择一个大家皆熟悉的角色，如校长。简单地讨论谁会和校长谈话，谈话的内容是什么。

 "如果你遇到校长，你会跟他说什么？"

 "如果你是老师，遇到校长，你会用老师的身份跟他说什么？"

2. 邀请一位志愿者到前面示范，说明将会在他背后贴上一种角色的名称如：校长，接着会请志愿者"校长"走到其他人面前，其他人必须自己设定一种角色，并和校长谈话，但不能说出"校长"这个关键词。

3. 全班分成四组，围圈坐定，说明将把书写好的人物角色卡——如总统、妈妈、油漆工等——贴在每组的一位学生后方(A)，表示他就是字条上的角色，但他(A)却不知道自己是谁，请其他人依步骤2，和他(A)谈话互动后，再让A猜测自己是什么角色。

4. 讨论A如何从别人的对话和反应中，得知自己的角色身份。

 "你怎么知道你是谁？"

 "是什么样的动作或话语让你觉得你就是那个角色？"

定点小组同时

➢ 建议大家围成圈，校长在圈中移动听听他人的回应。

➢ 若学生能力佳，可请小组自行决定角色后，邀请他组的一位成员进入互动，由他组成员来猜他是什么样的角色。

延伸

可在全班每人背后贴上角色卡，同时进行。

第二节 中级活动

声音与非口语	声-2-1	回音谷 ——————— 182
	声-2-2	声音故事2 ——————— 183
	声-2-3	买卖东西 ——————— 185
口语	声-2-4	一句话—情绪急转弯 ——— 187
	声-2-5	物品故事2 ——————— 188
	声-2-6	大家来讲古2 —————— 190
	声-2-7	真真假假 ——————— 191

中　声音与非口语

声-2-1　回音谷

目标： 1. 探索各种声音的变化。
　　　　2. 练习声音的传递、接收与投射。

准备： 铃鼓。

流程：

1. 讨论如何在两座山中进行声音的"投射与接收"。

 "你有在山中大喊的经验吗？"

 "猜猜看，如果你在山中大喊，你的声音会发生什么样的变化？"

2. 全班分成两组（A组与B组），面对面并维持至少三步远的距离。

3. 练习声音的"投射与接收"。邀请A组第一位先发出单音或一连串的音节，以一定的音量，传递给B组第一位后，再回传给A组第二位，以此方式，用"闪电"图形（参考图5-1）依序传递声音下去，直到两组学生皆传递完成为止。

4. 参考步骤3，以声音"渐小"或"渐大"的方式进行传递，直到两组皆传递完成为止。

5. 讨论各种有趣的声音变化及如何可以让声音的传递更清晰自然。

定点小组同时

▷ 两组距离拉大，做出山谷的感觉。

图5-1

延伸

1. 两两一组，分别为A与B，由A持续发出一串的音节音，B模仿A，直至老师喊："换手"，由B持续发出一串的音节音，换A模仿B的声音。

2. 分组给不同的声音，通过指挥发展出大声小声或具节奏性的合奏，参考活动【声-3-1　声音大合奏】。

 中 声音与非口语

声-2-2 声音故事2

目标：1. 尝试表现不同的声音。
 2. 运用日常生活的声音创造故事。

准备：铃鼓。

流程：

1. 讨论生活周遭常常听到的声音，老师举例并邀请志愿者用自己的声音或周遭对象制造声音。

 如：上学的路上可能听到的声音是：摩托车、喇叭、警车、消防车、救护车、火车等不同交通工具的声音；挖土机等工地机器的声音；叫卖、小孩哭声或路人吵架等。

2. 选择前述讨论的几样声音，运用问答的方式，师生一同发展出一个声音故事。

 T："如果皮皮要上学，在哪里会听到摩托车的声音？"

 S："妈妈出门的时候，在路上。"

 T："假装皮皮坐着妈妈的摩托车上学，出门时会遇到什么事情？要有声音的哦！"

3. 如步骤2慢慢将故事完成后，再将故事重头讲一次，大家一起为故事做音效。如：皮皮上学快要迟到了，坐上妈妈的摩托车（音效），妈妈用遥控锁打开车库铁门（音效），很快地冲出家门。忽然听到一阵喇叭声（音效），一辆车迅速地从右后方开过来，妈妈紧急刹车（音效）后再次出发。车子往前行，皮皮老远就听到铁路道口的警铃声响（音效），声音越来越大（音效渐大），火车经过（音效）后，妈妈带着皮皮转到另一条路上。忽然，看到一辆消防车（音效）呼啸而过，好像是哪里发生了火灾，接着救护车（音效）及警车（音效）来到……

定点全体同时

▷ 引发旧经验。

▷ 可一面讨论一面将故事的流程书写于黑板上。

▷ 可参考活动【声-1-2 声音故事1】。

4. 讨论自创声音故事的趣味性,并比较不同声音的效果。

1. 以分组的方式进行,给予各组不同地点,如动物园、游乐场、家中等,请各组依据地点自创一个声音故事。
2. 可借由物品发出的声音来创作声音故事,详细流程参考活动【声-3-2 声音故事3】。

中 声音与非口语

声-2-3 买卖东西

目标： 1. 运用声音、语调的变化进行沟通。
2. 运用眼神、表情或简单动作等"非语言"的信息进行沟通。

准备： 铃鼓、随手可得的物品。

流程：

定点双人同时

1. 回忆旅行的经验，小贩如何向别人推销小纪念品。

 "还记得小时候出去玩，那些卖东西的人是怎么推销商品的吗？"

 "如果卖的东西你喜欢，你会怎么砍价？"

 ➤ 商品可以是随手可得的对象。

2. 两人一组面对面，A当小贩、B当游客，两人共同决定一件商品进行贩卖，练习三分钟内以即兴口语的方式进行买卖。

3. 说明接下来要进行境外旅游购物的情节，小贩和游客来自不同的国家，他们都必须以自己国家的语言进行对话，因此，两人都必须以"外星语"（听不懂的话）沟通。

4. 同样两人一组面对面，A当小贩，B当游客，两人共同决定一件商品进行贩卖，练习在三分钟内以"外星语"的方式进行沟通与买卖。

 "不要忘记了，你们两个都不是中国人，不会说普通话。"

 "你怎么说他都不懂，可以用什么样的方式让他懂？试试看，做出来！"

5. 说明将交互运用"普通话"及"外星语"的指令进行买卖活动。

 ➤ 进行此步骤前，可先邀请几位志愿者上台示范。

 如喊："普通话"时，正在用外星语谈话的两人，必须延

续原来的情境并转成使用"普通话"交谈。喊:"外星语"时,两人就要用"外星语"交谈,但对话内容仍须延续前面的情境。

6. 两人一组面对面,依据新的规则进行买卖活动。

7. 邀请志愿小组分享前述的"外星语"即兴对话表演,其他人猜测分享组的细节内容。

延伸

1. 两人一组面对面,提供下列情境,请学生运用"外星语"进行对话。
 ——谈论不可为人知的八卦。
 ——站在五楼的楼顶,向下对地面的人说话。
 ——安慰跌倒受伤的同学。
 ——来到台南的观光客找路人问赤崁楼的位置。

2. 三人一组,一人当外星人以外星语和另一位地球人(讲普通话)对话,第三位站在中间当翻译官,同时以普通话和外星语帮前两人翻译,参考活动【声-3-3　境外旅游】。

中　口语

声-2-4　一句话—情绪急转弯

目标： 1. 练习说话时的情绪表达和转换的方式。
　　　　 2. 比较不同情绪如何影响说话时的语气和行动。

准备： 铃鼓。

流程：

移动小组轮流

1. 邀请一位志愿者（A）边用特定的情绪（如生气）说出一句话（如："你再查查看，这不是我认识的那个人！"），边在空间中直线前进，直到说完这句话再停止。

 ▷ 也可挑选其他句子进行。
 ▷ 句子要长一点，可以让学生至少走个三四步。

2. 引导思考一句话中的停顿位置如何影响情绪的表达，如很生气地说："你（大声用力，用手指对方）……再查查看（假装把文件丢到地上）……这不是我认识的那个人！（快速交代，扭头就走）"

3. 邀请一位志愿者示范，先以一个方向行走，边走边用某一情绪（快乐）说完一句话；接着，转换另一方向，改变情绪（怀疑）继续说完同样一句话。依前述步骤持续进行，用同一句话，不断变换方向与情绪，直至喊停为止。

 ▷ 每转换一方向，情绪即转换。

4. 给予不同的情绪，继续让不同的志愿者出来做练习。

5. 全班分成两大组，两组轮流依照步骤3，在空间中持续行走，未轮到的小组在旁观察，直到轮到自己上场为止。

 ▷ 视时间允许的情况而定。

6. 讨论活动的心得，比较不同情绪如何影响说话时的语气（含停顿时间）及行动。

延伸　可搭配情境，如楼上对楼下的人说话，参考活动【声-3-4　视情况而"说"】。

 中　口语

声-2-5　物品故事2

目标： 1. 通过物品练习叙说故事。
　　　　2. 运用语言表达个人或角色的想法。

准备： 铃鼓、请学生从家中带一具纪念性的物品或玩具。

流程：　　　　　　　　　　　　　　　　**定点双人同时**

1. 老师示范分享自己带来的物品或玩具，并叙说与之有关的故事。

2. 请学生拿出从家中带来的物品或玩具，两两一组坐下，并互相分享故事。

3. 练习做出与物品有关的雕像动作。　　　▷ 细节请参考活动【声-1-5 物品故事1】。

4. 全班围成圈，邀请一位志愿者至圈中呈现与纪念品有关的雕像后，进一步引导讨论雕像当下可能的情绪或可能说出的话。

 以泰迪熊的故事为例，老师可如此问：

 "他现在手中抱着熊，这是妈妈送他的礼物，想想看，如果是你，你现在想说什么？"

5. 邀请几位志愿者轮流站在雕像后面，以第一人称　　▷ 仿佛在帮雕像做旁白。
 说出雕像的想法。

 如泰迪熊的故事，一位学生做出抱着泰迪熊睡觉或看电视的动作，其余学生可轮流至后方说出下列语句：

 "你摸起来好舒服哦！每天抱着你睡觉真好！"

 "告诉你哦！今天在学校有人欺负我，他……"

6. 延续前述的两两一组（A与B），先请A当雕像，B到A后方说出雕像的想法（如步骤5），再请B当雕像，A到B后方说出雕像的想法。

> 延伸

1. 若时间允许,可将全班分成数组,请每组1号到小组圈中当雕像,其余同组成员轮流到雕像后方说一句话,如此重复流程,直到最后一位为止。
2. 可将不同的物品故事结合成包含"起、承、转、合"的情节,详细流程可参考活动【声-3-5　物品故事3】。

中　口语

声-2-6　大家来讲古2

目标： 1. 练习以第一人称的观点叙述故事。
　　　 2. 比较不同角色所叙述的故事。

准备： 铃鼓。

流程：

定点双人同时

1. 选择一个班上同学皆熟悉的故事，如《老鼠娶新娘》。简单地将故事大纲复习一次。

 ▶ 建议先做【声-1-6　大家来讲古1】，再进行本活动。

2. 老师扮演老鼠爸爸，以第一人称的方式叙说自己嫁女儿的故事（也就是老鼠娶新娘的故事）。

 ▶ 选择的故事尽量有二或三个以上的主角。

3. 解释若以剧中角色观点说自己的故事时，就叫作"我的故事"，等下会请大家用这个方式说故事。

4. 两人一组（A与B），请A以"老鼠爸爸"的身份对B讲"我的故事"，B则以A的好朋友身份聆听故事。

 "其实，我本来也觉得嫁给我们老鼠很好，可是……有一次当我开村民大会的时候，猫竟然来袭，杀了我们好几位村民，为了我们村的安全着想，我才决定要找一个世界上最厉害的人当我的女婿……"

 ▶ 可自行设定B的角色，如邻居、老婆等。
 ▶ 鼓励A说故事时，不要模仿之前的示范，尽量用自己的话语来讲述。

5. 两人一组（A与B），请B以"老鼠女儿"的身份对A（好朋友）说故事。

6. 比较以不同角色身份讲述"我的故事"的差别；也可比较用第一人称与第三人称讲故事的差别。

 ▶ 可用不同的态度来说故事，如用抱怨、不满意、分享喜悦或后悔的语气说故事。
 ▶ 借以体会角色的遭遇以帮助同理心的建立。

参考活动【声-3-6　大家来讲古3】。

中 口语
声-2-7 真真假假

目标： 1. 通过语言及操作表达想法、感觉及角色。
2. 加入想象叙述故事。

准备： 铃鼓。

流程：

1. 分享今日上学发生的印象深刻事件。

2. 邀请一志愿者（A）向老师（B）说出今天上学的经过，B可随时对A说"做给我看"，A就要边说出经过边用动作做出来。

> A：今天早上我六点起床，先到厕所刷牙洗脸……
>
> B：做给我看。
>
> A：（边拿起牙刷边说）我先刷牙，把牙膏挤在牙刷上面（挤牙膏在牙刷上），结果挤太多了（做出表情讶异状），害我整个嘴巴都好辣（边说边对自己的嘴扇风）……

3. 两两一组，决定A与B后，进行步骤2的活动。

4. 说明接下来，B必须延续A的故事，编入一些想象的情节，继续对A说故事。

> 如：我到学校后，发现大家都不见了！今天不用上课吗？我这样怀疑，当我一间一间教室查看有没有人时，突然有一个很大的声响……

5. 两两一组，持续进行B对A说故事。

6. 分享在说故事的过程中的感觉和听故事时的感觉。

定点双人同时

> 须先说出真实的事件经过，才能做出动作。

> 交换角色后，改说出想象的情节。

延伸

1. 可选择故事中令人印象深刻的片段，做一静止画面。
2. 两人合作完成故事，两人须轮流说，一次只能说一个"字"，如A："很"；B："久"；A："以"；B："前"……

第三节 高级活动

声音与非口语	声-3-1 声音大合奏	193
	声-3-2 声音故事3	194
	声-3-3 境外旅游	196
口语	声-3-4 视情况而"说"	198
	声-3-5 物品故事3	200
	声-3-6 大家来讲古3	201
	声-3-7 朗诵接力	203

高 声音与非口语

声-3-1　声音大合奏

目标： 1. 探索各种声音。
　　　　2. 练习声音的控制与变化。

准备： 铃鼓、录音机。

流程：

> **定点全体同时**

1. 全班分成两组。

2. 每组从基本发音中，各选择两个音节，如a、e与i、o。

3. 分别在小组中练习由小到大，或由大到小的变化。

4. 老师扮演"指挥家"，以手势一起控制两组的声音，练习"大小声"。

 "我是指挥家，看着我的手，当我的手往上扬，请你们声音变大，当我手往下降，声音就要变小。"

5. 老师扮演"指挥家"，分别用左右手控制位于左右两边的小组，并以握拳表示声音消失。

 ▷ 如果要让声音产生节奏变化，可以张手、握拳来控制声音。

 "我的右手是指挥右边这一组，请右边这一组专注看我的右手，左边小组请专注看我的左手。"

6. 老师扮演"指挥家"，综合运用手势高低、握拳等，让两组轮流或同时发声，变化合奏出不同的组合。

 ▷ 建议可以在进行时加以录音，事后一起听一听刚刚创造的声音变化。

7. 综合讨论刚刚活动进行的感觉，及听到的声音的感觉怎么样。

延伸 若学生能力许可，可分更多组进行声音的合奏。

声-3-2　声音故事3

声音与非口语

目标：1. 尝试不同声音的表现。
　　　　2. 运用物品声音的特色创造故事。

准备：铃鼓、各类可发出声音的对象。

流程：

	定点小组同时
1. 每人拿一样可发出声音的物品，如小型的打击乐器或锅碗瓢盆等，并练习用同一物品来创造不同的声音。	▷ 可前一天请学生从家中带一样物品到校。
2. 每人为发出的声音设定一个情境，如火灾中喷水的声音、上学途中车子紧急刹车的声音等。	
3. 邀请1~2位志愿者分享，并请其他人猜猜看可能是什么样的情境，对照与志愿者原先的设定是否相同。 "这声音可能会在哪里出现？" "发生什么事会有这样的声音？" "和你原先的设定是否一样？"	▷ 可两两一组，互相练习并猜测声音的情境。
4. 将全班分成数组，请各组在小组内轮流分享彼此的物品的声音。	
5. 请各组在组内，讨论并运用现有的对象声音及事件，发展出包含"开始""中间"及"结束"情节的声音故事。	
6. 轮流分享各组的声音故事，其他小组则担任听众。	▷ 提醒除自己手中对象所发出的声音外，还可辅以自己的声音，以丰富故事情节。
7. 讨论声音故事发展的其他可能性，并进一步思考如何调整声音的变化（如节奏、音高、音色、	

强弱等）使故事更精彩。

"刚刚的台风声还可以怎么处理，使得台风更剧烈？"

延伸　若时间允许，可请各组进一步讨论并修正声音故事的内容。

 声音与非口语

声-3-3 境外旅游

目标： 1. 运用声音、语调的变化进行沟通。
2. 运用眼神、表情或简单动作等"非语言"的信息进行沟通。

准备： 铃鼓、随手可得的物件。

流程：

	定点小组同时
1. 回忆境外旅行的经验，讨论境外旅游购物的情形，假设小贩和游客来自不同的国家，他们必须以自己国家的语言对话，因此两人都以"外星语"（听不懂的话）沟通。	▸ 建议有进行活动【声-2-3 买卖东西】的经验较佳。
2. 说明外国小贩（说外星语）设法推销小纪念品，但台湾地区游客（说普通话）听不懂，请导游翻译。	▸ 加入第三位翻译的角色。
"小贩说的话我们听不懂，要请导游翻译。"	
"所以导游很厉害哦！会外星语及汉语两种语言。"	
3. 邀请两位志愿者示范，A当外国小贩，B当台湾地区游客，老师当导游，示范如何通过导游的翻译，帮助小贩和游客之间的沟通。	
4. 三人一组，A当外国小贩，B当台湾地区游客，C当导游，共同决定贩卖的一件商品，外国小贩以外星语向游客推销，导游以中文解释给游客听，游客以中文回应小贩，导游再以外星语翻译给小贩听，小贩再接续回应。	
5. 三人必须在5分钟内以即兴口语的方式进行买卖，最后要做一个决定，买或不买。	▸ 老师须随时到小组中了解沟通情形，并记录下来，作为下一步骤分享的内容。
6. 邀请几组分享前述的即兴对话。	
7. 讨论比较有翻译官与否的不同，好玩的地方是什么。	

延伸 全班分成四组围成圈,每组给予一样物件当商品,请一人当外国小贩站在圈中进行推销,另一人当导游负责翻译,同组成员坐在圈中当游客,推销约1至2分钟后,依指示更换外国小贩或翻译的导游。

声-3-4 口语 视情况而"说"

目标： 1. 运用对象创造不同的对话情境。
2. 在同一情境中，练习不同的情绪和语气的表达。

准备： 铃鼓、椅子、布、桌子等教室中随手可得的物件。

流程：

1. 全体围成圈坐下。

2. 在圈中放置一样物品（如椅子），引导讨论椅子所在的情境。

 T：这是一张椅子，但它也可能是什么地方的椅子？

 S：是看牙医的诊疗椅。

 S：是电影院的椅子。

 S：是公园里的垃圾桶。

 S：是我的背包。

3. 共同决定椅子的一种情境，如牙医诊所的诊疗椅等。

4. 邀请两位志愿者上台，扮演角色创造简单情境。

 如：病人张大嘴巴躺在椅子上。

5. 提供一句话（如"怎么会有这种事"），请医生依据情境说出具有情绪的一句话。

 如：医生看着病人的牙惊讶地说"怎么会有这种事"。

6. 邀请第三位志愿者上台，依据前两人的情境（看牙医），自行设定角色后，进入情境，说出另一情绪的同一句话。如：护士走近看病人的牙，嫌恶地说"怎么会有这种事"。

定点小组同时

➢ 可挑选其他句子进行。
➢ 情绪如兴奋、悲伤、怀疑、愤怒等。

7. 再邀请第四位志愿者扮演家长,说出不同于前面情绪的同一句话。

 如:家长看到小孩的牙,生气地说"怎么会有这种事"。

8. 四人一组,每组重复步骤3~7。

9. 分享情境、角色与情绪之间的关联性。

 ▶ 适时引导思考为什么护士或家长会说这句话。

10. 如果时间允许,可以重复步骤3~7进行其他情境(如电影院、公园等)。

声-3-5 物品故事3

口语

目标：1. 通过物品练习以第一人称的方式叙说故事。
2. 运用语言沟通彼此的想法。

准备：铃鼓、自己从家里带来的物品或玩具。

流程：

1. 全班分成四组，每组围成圈。

2. 小组在圈内轮流分享自己的物品故事，并在讨论后，从中挑选出一个令大家印象深刻的物品或玩具。

3. 请小组针对选出的物品，从主人开始，以第一人称的方式叙说故事，其他成员依逆时针的顺序，运用"故事接龙"的方式，轮流叙说并延伸故事的片段，最后轮回物品主人，把故事做一个结束。

 "说故事的时候，要用'我来说故事'哦！"

 "如果你说不下去了，请下一个人接着说。"

 "注意，当你在说故事的时候，一定要听清楚前一个人说什么，这样故事才不会怪怪的。"

4. 小组利用十分钟做讨论与练习，即兴演出刚刚接龙完成的故事。

5. 轮流分享各组的物品故事，其他组则当观众。

6. 引导讨论故事的情节如何加深加广，该如何发展具高潮的故事。

定点小组同时

➤ 可参考活动【声-1-5 物品故事1】或【声-2-5 物品故事2】。

➤ 若第一人称难度过高，建议可先从第三人称来叙说故事后，再尝试第一人称。

声-3-6 大家来讲古3

口语

目标：练习以不同角色的观点叙述故事。

准备：铃鼓。

流程：

1. 选择一个班上皆熟悉的故事,如《老鼠娶新娘》。简单地将故事大纲复习一次。

2. 老师解释并示范如何以"我的故事"方式说故事。

3. 全班分成四组,并围成圈坐下。

4. 说明小组成员皆必须以"老鼠爸爸"的身份,用第一人称对同组的人叙述"爸爸嫁女儿"的故事,从第一位开始叙述,通过故事接龙的方式,直到最后一位完成故事为止。

5. 当第一圈故事结束时,更换角色观点,以"老鼠女儿"的身份,重复步骤4,接龙讲述"老鼠女儿"自己的故事。

 "爸爸说完故事,要换女儿来说自己的故事了。"

 "不要忘记了,你现在是女儿,你嫁人的情形及情绪,可以说出来。"

 "或许爸爸不知道,现在你可以趁这个时候说出你的感觉。"

6. 当第二圈故事结束时,再更换角色观点,以"老鼠村民"的身份,重复步骤4,逐一讲述"老鼠娶新娘"的故事。

7. 分组轮流分享不同角色所创造的故事情节。

定点小组同时

> 参考活动【声-1-6 大家来讲古1】。

> 参考活动【声-2-6 大家来讲古2】。

> 可指定各小组开始讲故事的人。
> 可自行决定要对谁说故事,如朋友、亲戚或邻居等,对象不同,说故事的态度或语气也会有所差异。

> 老鼠村民的观点似说八卦或以第三人称来说故事。

201

8. 比较以不同角色讲述故事的差异，也可比较用第一人称与第三人称讲故事的差别。

➤ 可配合语文活动，将"新老鼠娶亲"的故事书写下来。

延伸

讲完故事，可请几位志愿者讲故事，或邀请小组轮流上台呈现故事。

声-3-7　朗诵接力　口语

目标：
- 以朗诵的方式，探索声音的变化。
- 练习彼此的默契。

准备： 铃鼓、文章。

流程：

1. 选择一篇文章，一起练习朗诵文章内容。

2. 全班分成四组，围成圈坐下。

3. 各小组成员同时持续小声地朗诵文章。

4. 小组内任何一位成员，在读到某句子时，可以随时放大音量，朗诵该句话。但是，一次只能有一人放大音量，若不巧同时有其他人放大音量朗诵同一句时，就算默契不够，全组必须从头开始朗诵文章。

"注意你们周围的音量，有人大声朗诵你就不能大声。"

"试试看，让放大音量的频率接起来，不要一直等待有人会大声。"

"你不要一直大声念，换人试试看。"

5. 持续进行步骤4，直到整篇文章顺利念完为止。

6. 同一篇文章，鼓励轮流放大音量，让不同的人参与，增加替换"大声念句"的次数，使文章中的每句话都有不同的人大声念出。

定点小组同时
- 文章来源可参考课本、剧本或绘本。
- 规则可参考活动【暖-2-5 默契123】。
- 鼓励倾听彼此，注意默契。

延伸

可给予每组不同的文章或段落。

第六章 戏剧课堂管理技巧

第一节 戏剧教学前的考虑

戏剧活动强调儿童"想象"与"创造"的过程,在进行戏剧教学前,需要考虑儿童如何组织分配(人)、戏剧活动中教学资源的准备(物)、时间和空间的安排与掌控(时、地)、活动主题与将要进行活动的方式(事)等。戏剧教学若能由小而大、由简而繁地观照上述考虑,就能顺利完成戏剧活动。

 一、组织与分工

台湾地区一般中小学的班级人数约30~35位学生,在带领戏剧活动时,首先要考虑如何"组织",使之能在有限的时间、空间中进行活动。通常分组的方式有下列不同的安排:

(一)"全体同时"或"个别轮流"

在戏剧活动进行初期,为了帮助儿童克服在人前表达的不安感,老师可让所有儿童在同一时间内站在定点,完成老师所分配的任务,这是一种"全体同时"的组织方式。其中,每个人都是表演者,没有观众,大家都能自由自在地发挥,不用担心有别人在看自己。另外,这样也可以节省"等待"与"轮流"的时间,减少吵闹或说话等常规问题。待儿童经验较多或动机较强时,就可以用"个别轮流"的方式,让他们自由分享。戏剧教育并不特别强调演给观众看,只是通过分享来激发其他更多的创意且鼓励儿童克服自己

的心理障碍，获得一种正面的参与经验。另外，当想要"好好表现"的欲望被诱发时，他们可能会一再主动地练习、改进且努力去完成这项他们所喜爱的事。当儿童的社会技巧较成熟且能够轮流及等待时，就可以常用"个别轮流"的方式来进行活动。

（二）"双人同时"或"双人轮流"

"双人同时"是指以与前述"全体同时"雷同，以两人一组的方式，在同一时间内，依老师的指令，同时进行活动。它的好处是只需与一人合作就能马上进入戏剧的情境。然而，因要与另一人合作，所以须等儿童有合作的默契后，才能进行。在另一方面，戏剧活动开始时，老师通常会要求儿童同时进行活动，在时间允许下则可以两人一组轮流分享他们的创作成果，这就是"双人轮流"了。

（三）"小组同时"或"小组轮流"

小组是三人以上的分组方式，老师可请儿童自行选择小组成员，也可以随机的方式挑选小组成员，或以报数的方式完成小组分配的工作。在戏剧活动中，"小组同时"为班上全部的组别同时完成老师的要求或指令，"小组轮流"则是个别小组轮流练习或分享，然而对于年龄较小的儿童而言，此类的分组方式，需要经过一段时间去学习如何与他人合作的技巧，及如何协同完成所赋予的挑战，因此对于未有合作经验的儿童，最好避免一开始就要双人或小组合作的活动。

二、时间、空间的安排

一般中小学的教学空间与时间有限，在带领戏剧活动前，也应考虑戏剧活动的"空间"与"时间"的安排，使活动顺利进行。通常"时间"与"空间"的安排方式有下列几种：

（一）"时间"的分配与导入

一般戏剧课程约40至50分钟，不论是"进行时间的长短"或"进行的时

段"，都会影响戏剧活动进行的状况。老师需要视儿童的情况弹性地运用课程的时间，包括"时间的分配"与"导入的时间"等。

在"时间的分配"中，一堂课的戏剧活动流程约有前导暖身、讨论练习、呈现分享和反省回顾等四个部分，然而，有时候因为儿童对主题的兴趣浓厚，在"前导暖身"及"讨论练习"的部分花了相当长的时间，以致无法在当日完成呈现及反省。老师可视教学的情况，把整个戏剧的时段切成两段或数段，分别在两日或数日中完成戏剧活动。

在"导入的时间"部分，需要注意的是，因为儿童对于戏剧主题的兴趣与熟悉度各不相同，因此，进行戏剧前需要不同的导入时间。有些比较陌生的主题，需要较长的酝酿期。可在戏剧教学前，先做与主题相关的讨论与体验，待儿童对于主题有较广泛的接触与了解后，再进行活动。对于一些儿童已熟悉的主题，可以经过简短的导入后，就马上进入戏剧呈现的部分。但是有时，因为儿童对主题相当感兴趣，以致花了很长的时间做讨论分享，间接影响后面课程的进行。老师可视情况而做弹性的调整，做不完的部分，隔日再完成。

总之，虽然戏剧活动中的时间分配与导入有所限制，但儿童的"兴趣"主导着一切。一个吸引大家的主题能够长时间地（超过50分钟）抓住大家的兴趣，即便间隔好几天，他们对戏剧活动投入的程度仍然热力不减。

(二)"空间"的安排与规划

中小学现场有大量的学生人数与狭小的教室空间，多半教室都不太适合用来进行戏剧活动。通常当大家留在定点上讨论或练习时，一般的教室空间尚无问题，而当全体起立，必须同时在空间中移动时，教室的空间就显得非常狭隘，就会产生因互相碰撞而推挤的情形。

现场中老师解决之道可从下列三方面着手：1. 减少参与活动的人数；2. 分组轮流；3. 创造或找寻其他空间。在"人数"方面，一次活动理想上以12至15人为主，若班级中有30至35位儿童，建议把全班分成两组，由一组先进行戏剧活动，另一组扮演观众。之后再交换角色。在"分组"方面，可把儿童分为数组，有的当观众，有的则轮流进行活动。在"空间"方面，可移动一些桌椅，创造出开放或个别的戏剧空间。也可在地上用电光胶带贴地线（圆

形、马蹄形、正方形），帮助儿童确定其活动的范围。

另外，还可利用学校中其他的空间，如韵律教室、午睡间、地下室、资源教室等进行活动。由于这些空间未加区隔且非儿童平日习惯性的使用方式，因此儿童常会因为场地太大，或不相关的材料设备（如镜子、乐器等）而分心，以致无法专注于戏剧活动。因此，使用前必须贴好地线，挪走会让儿童分心的来源，明确订定公约，活动才得以顺利进行。至于一些体育馆的空间，由于其聚音效果差，容易影响上课时"说"与"听"的互动。另外，体育馆的空间太过辽阔，儿童容易在中间追赶跑跳且制造噪声，根本难以定下心来进行活动，并不适合用来进行戏剧创作。

在戏剧活动动线的安排上，有些活动需要儿童在"定点"进行，有些则分散至空间中。对初学戏剧的儿童而言，老师最好以定点的方式来进行活动。如此能够帮助儿童安定身心，也让老师在带领上较能循序渐进。此外，在一般教室中进行戏剧活动时，可利用桌椅当成定点，或在没有桌椅的地方，老师也可用一张方形拼图地板作为活动开始与结束的定点，如此的定点学习方式不但能使初学者感到安全，也能帮助老师控制整体的秩序。另外，有些活动本质就属于"定点"的活动，如活动【肢-1-4 小种子长大了】，进行的是发芽长大的过程，儿童只要在定点上变成种子，将肢体慢慢地由低至高开展。由于儿童不需大范围地移动，老师也较易掌控儿童的秩序，这样的活动是非常适合初学戏剧的儿童与老师一同进行的。

除了定点的活动，老师常需要儿童站起来至空间"移动"。要让一群人同时在空间移动会是比较具挑战性的工作。尤其对于初次参与戏剧活动的儿童，要使其在空间中移动而不去撞到别人，是一件很难的事。移动前，老师必须确定儿童间有足够的空间，不至于身体展开时，互相碰撞。可用"手臂的空间""大脚的空间"或"身体的空间"等帮助儿童保持个体之间的距离。移动前，要确定儿童清楚地知道将要移动的方向与方式，如此才能避免造成混乱。

此外，有些活动需要儿童时而坐下、时而进入空间移动。在这种情况下，老师最好在儿童坐着的时候，就先确定知道起身之后的移动状态，以避免因方向的混淆而造成的混乱。另外，由定点而移动或由移动再回到定点的变化次数不宜太多，否则儿童忽起忽坐，很难有明确的方向感。

三、教学资源的准备

教学资源对戏剧活动而言是非常重要的，不论几岁的儿童，都需要一些具体或半具体的道具及相关音乐背景来发挥想象，使其更能进入戏剧的情境，以下将教学资源的准备注意事项分为下列两类：

（一）道具的运用

无论对人物的模仿或剧情的呈现，老师若能适当地提供一些具体、半具体的实物或非具体的替代物，都能增加儿童对戏剧内容的兴趣，甚至引发更多的创意空间。例如：在人物模仿上，加上一些配件、衣物或头套；在剧情中，加上一些真实的东西（如气球、种子等）。但必须留意道具的具体性，运用的时机及对道具操作的熟练度等问题，否则会弄巧成拙，反而妨碍戏剧的进行。

（二）音乐、乐器与灯光的使用

此三者对整个戏剧时间的控制及气氛的烘托有重要的影响。老师可利用教室中现成的灯光或窗帘来表示情境的转换或日夜晴雨的变化，让儿童更能表现出内心的感觉。而音乐则是全世界共通的语言，它能烘托戏剧的气氛，也是一项很好的戏剧媒介。有时候，加入或由儿童自己为戏剧制造背景音效，对于鼓励儿童的创意，有很大帮助。借着戏剧气氛的增加，儿童在不知不觉中更能专注地进入戏剧的情境。教室中若能设置一个小小的舞台，可加上帘幕及简单的灯光装置，可让儿童亲身感受舞台的效果。在进行课程前，也要留意一些小细节如录音带是否已回带、电源有无插头、机器有无故障、东西是否在手边等问题，以保障教学的顺利。

四、活动主题与方式的确定

在规划戏剧活动的阶段中，为使未来戏剧活动进行得更顺利，通常会先考虑"活动主题"与预定"进行的方式"。

(一) 活动主题

在主题部分,主要的来源有"儿童的经验或兴趣""戏剧内涵""学校的课程内容""特殊需要"等。

一般老师在选择活动主题时会针对"儿童的经验或兴趣"来设计教学内容。通常儿童对于玩具都非常喜爱,如机器人、布偶等,此时老师就可以"玩具"为主题来进行戏剧活动,这样的课程就非常吸引儿童的注意了!另外,还有一些学校课程中已发展出来的学习经验,也能成为戏剧活动的好题材。如自然课中谈论到的"青蛙三态之变化",或生活课程中的"种子""天气"等,通过这些已学习过的课程内容,加入戏剧元素,如在"青蛙三态之变化"的题材中,老师可先请儿童观察青蛙三态的变化,接着让儿童变成青蛙一同体验当青蛙的感觉,并将之编成青蛙成长日记。通常老师只要擅于在儿童的学习经验中加入戏剧元素,这些随手可得的主题就可以吸引儿童进入戏剧中。

若老师特别希望针对"戏剧的元素与内涵"来进行戏剧课程,老师可以本书中建议的课程来进行,这也是一种决定活动主题的方式。以本书为例,其中"肢体动作""感官知觉与想象""声音与口语表达"的发展,就是戏剧主题的来源。

"特殊需要"的部分皆为因应学校所需而进行的,如学校毕业典礼要求在校生演出一出戏来欢送毕业生,或参与英语话剧比赛,或倡导"两性安全"的议题,也都是戏剧主题的来源。

(二) 活动方式

在初进行戏剧活动的班级中,建议进行戏剧活动时,老师可先以结构性高的方式进行引导。"结构性的高低"与老师掌控戏剧活动的程度有关。

以"结构性高"的方式来说,老师在进行口述时,提示的内容越多,儿童想象的空间相应变小;等到儿童的戏剧经验累积与对故事的熟悉度提高后,老师就能用"结构性低"的方式进行口述,用更开放性的问题或将口述的内容提示变少,如此可引导他们做更多创意的发挥。

除了考虑活动带领的结构性高低外,不同种类活动的"难易度"也是另

一项考虑因素。戏剧活动的种类包含甚广，活动间的难易度差别也大。从"哑剧活动"到"即兴口语对话"或"声音的模仿与创造"等，有些活动比较容易进行，有些活动的挑战性较高。在带领之初，老师可先以哑剧动作开始引导，要求儿童只做出动作，不需要讲话。待大家有戏剧经验后，就可要求其进行对话或口语沟通的活动。此外，本书也将活动分为初级、中级及高级三个阶段，活动的难易程度也从初级到高级逐渐提升，若老师想特别针对活动的难易程度来进行，也可参考本书所提供的活动来进行。

第二节　师生关系的建立

 一、共识的建立

　　戏剧课程一开始，最重要的就是要和儿童建立"共识"，通过"共识"具体建立的过程，才能产生一定的默契，戏剧活动也得以顺利进行，有些境外教科书将这部分称为"契约"（Contract）。通常，师生在建立共识时，包含两个主要的部分，一个是"建立常规"的共识，另一个是"进入戏剧情境"的共识。

　　由于多数的戏剧活动鼓励儿童在身体或口语声音的部分尽情地参与和表达，他们往往会因为新鲜感或大量活动的刺激，而兴奋过度，进而干扰了活动的进行。因此，戏剧课的开始，就是要与儿童"建立常规"的默契，通常老师可以运用讨论的方式，让儿童共同订定上戏剧课需要遵守的约定，一般的约定如下：

　　　　1. 老师的指令要仔细聆听。
　　　　2. 尽力参与和发言，但是要举手并轮流。
　　　　3. 别人发言时要注意听。
　　　　4. 不随意碰触他人身体。
　　　　5. 不在教室中追逐奔跑。

6. 当同学在分享时，必须用心聆听或认真观看他人的创作。

如果不能遵守上述规定，则会有下列的结果：

1. 老师会给予口头警告。
2. 三次警告后，会被暂停参与活动三分钟。
3. 三分钟后若表现良好，可回到活动中。
4. 三分钟后若表现不佳，则在下课后要接受处罚，如写作业或整理教室等。
5. 若前述情形持续发生，就失去上戏剧课的机会。

有时，老师也能够与儿童建立一些"特别的行为模式"，以增进戏剧中的默契与互动，如：

1. 老师拍铃鼓一下表示开始，拍两下表示行动停止。
2. 听到老师拍手时，要停止所有的动作，站在原地响应老师的拍手次数，例如老师拍三下，大家就要响应拍手三次。
3. 戏剧开始时，全班要围成一个圆圈坐下，等待老师的指令。
4. 当老师喊"梅花"队形时，表示要个别小组围成小圈圈坐下。或当老师喊"升旗"队形时，表示要以行列方式排列。
5. 戏剧进行中，若是老师用眼神严肃地注视你时，表示需要注意自己的行为。
6. 当老师开始倒数时，就表示戏剧活动即将结束。例如老师开始倒数5、4、3、2、1时，就已经要准备把当下进行的讨论或活动结束。

除了上述常规的建立外，对于初次接触戏剧活动的班级或成员，必须特别和他们建立"进入戏剧情境"的默契，有时甚至要在第一次上课时，花一整堂课的时间，来示范或说明如何进入戏剧情境，如：

1. 当老师戴上帽子或者携带某些特别的道具时，就会变成另外一

个角色,大家要依剧中角色的要求,给予适当的响应。

2. 当老师脱掉帽子或去除道具时,就会恢复老师的角色。

3. 当老师讲一个故事或说"假装现在大家是……",这时表示老师要带着大家进入戏剧情境,也请大家发挥想象跟着一起扮演。

在建立戏剧的常规时,Heinig(1981)就曾建议运用一些正面的方式,来讨论并建立大家必须共同遵守的原则,如:

1. 因为我喜欢别人注意我说话,我也会注意听别人说话。
2. 因为我不喜欢别人说我的想法很笨,我也不会说别人。
3. 因为我不喜欢别人嘲笑我的感觉,我也不会嘲笑别人。
4. 因为当我表演时,我不喜欢被别人打扰,我也不会打扰别人。
5. 因为我喜欢有好的观众看我表演,我也要当一位好的观众。
6. 因为我不喜欢被别人排斥在外,我也愿意让别人与我同组。

此外,老师也可以运用一些戏剧策略,如"老师入戏",由老师扮演角色并善用情节设定的人物或要求,使儿童在戏剧情境中,不知不觉地随着老师的角色进行。如老师扮演国王的角色,要求儿童扮演人民必须听从国王的命令,他们为了配合国王的需要而不自觉地遵守指令;或说机器人电池用完了不能再动了;动物躲到山洞中,不能发出声音等,这些都是通过戏剧情境来内控儿童的好方法。如此,比较不易打断活动的进行,且能避免因常规问题而产生的失控情况,或因为要控制常规,而给予儿童过多的方向与规则,反而妨碍儿童创意的发挥。

利用戏剧游戏也可训练儿童自我控制的能力。一些游戏式的戏剧活动本身就能提供儿童练习自我规范的机会。例如:走路、慢动作、冰冻活动、猜领袖、肢体放松、无声之声等。通过这些游戏式的活动,儿童在过程中学习如何随着老师的口令及方向,控制自己的身体和声音。

虽然和儿童建立默契与常规是必需的,但是建立常规后最重要的是"维持"并"坚守"所订定的原则。有时候当老师在执行公约时,老师有时会因规则太多或同时发生多件违规情形而无法坚持当初的原则。有些儿童可能

也会故意破坏一些小规矩,来试探老师执行常规的尺度与坚持度。因此,老师在处理常规时,一定要时时提醒自己与儿童,对于已设立的规则必须实行同一种方式与标准,让大家了解老师坚守原则的决心,如:

1. 常规的讨论需要有一个结论且下次上课时,要执行已定的规则。
2. 老师必须确实执行违反公约的处理原则(例如:剥夺户外活动的机会)。
3. 戏剧课前的常规提醒与建立,对部分儿童而言效果不大。若是在常规问题发生的当下处理,且事后马上与儿童讨论处理的缘由,并强调规则与行为的因果关系,效果较好。
4. 老师必须在使用道具前,说明其使用的方式,且强调若不能遵照规则,用户将被剥夺使用道具的权利,而且老师"说到做到"。

虽然班上的规则必须遵守,但有时会因规则本身已不合时宜或因个别儿童的差异,在特殊的情形下,老师也必须保持"弹性",放宽标准且弹性处理某些违反规则的行为,或对不适用的常规持续地修正。所以,老师保持弹性,让儿童了解有些是必须且一定要遵守的原则,而有些则因为某些特殊的原因而改变了原来的标准,儿童也比较能够愿意且随时配合,遵守班上的生活常规。

在戏剧活动进行中,当有人的行为干扰到活动且违反常规时,老师常可应用提醒、沟通、讨论、转移、扮演、暂停及隔离等方式处理一般问题。戏剧活动进行中,儿童常会因为许多外在的因素而影响其专注力,间接也会违反某些常规或影响戏剧活动的进行,老师可以下列方式来提高、唤回其"专注力":

1. 将音量降低,或以"无声"的方式说话。
2. 适时地变化声音,以表示不同的情绪与意义。
3. 念口诀集中注意力,如老师说:"Attention"、儿童回应"one two",并在原地踏步两下。
4. 使用铃鼓或手鼓拍节奏,请儿童回应相同的节奏。

5. 灵活运用简单的小游戏,如老师喊1起立、喊2原地跳一下、喊3躺下、喊4坐起来,或进行"老师说"的游戏等。

二、建立互信互赖的关系

对任何一位老师而言,在带领戏剧活动时,其最关键的是如何在"老师与学生"或"学生与学生之间"建立一种彼此信赖且尊重的关系。唯有在这个前提下,一个团体的成员才能毫无保留地针对"个别"或"他人"所关心的议题进行讨论与沟通。要建立互相信赖的关系,首先就是要能接受彼此不同的想法、感受与表达方式。一位老师必须能够开放心胸,去接受自己及每位儿童的看法与感觉,并能提高他们对彼此的接受程度。通常建立互信互赖的关系方式有"适当真诚地鼓励""接受及反映学生的情感与想法""接受创意的限制及模仿的行为""表达老师自己的感觉""接受自己的错误"等,详细说明如下:

(一)适当真诚地鼓励

鼓励是使得儿童觉得自己有价值的方法。它是一种欣赏且接纳他们本身的口语及行动的表现。它代表承认儿童为完成一件事所下的功夫,及为改进所做的努力。若老师能对儿童有信心,他们会更容易地接纳且尊重自己和别人的想法与感觉。对年纪较小的儿童,受限于思想与表达的能力,常会提出一些不合逻辑、无关主题或缺乏创意的想法,老师绝不可认为其想法太过幼稚而加以嘲笑。事实上,儿童愿意表达自己,已经算是不错了。要鼓励儿童的行为时,老师可用表示接纳、信任或指出贡献、才能和感谢的语句(Cherry,1983)。如:

例一:显示接纳的语句
"你们好像蛮喜欢做……"
"你们好像很怕巨人,为什么?"

例二:表示信任的语气

"我相信你们可以帮助巨人,解决他爱发脾气的问题。"

例三:指出贡献、才能和感谢的语句
"谢谢,有了你们的帮忙,让我对十二生肖有更深刻的记忆。"
"还好有各位村民的帮忙,不然我真的不知道该怎么面对巨人。"

(二)接受及反映学生的情感与想法

利用"反映式的倾听"可以让儿童诚实地表达自己的信念和情感,而没有被拒绝的恐惧。倾听儿童说话时,要让他们知道老师很清楚地知道一些已经说的、没有说的和其背后要表达的是什么。人在情绪激动时,容易失去透视事情的能力,而由反映式的倾听,老师可以帮助儿童重新思考自己的问题。下面就是一位戏剧老师在上课时,运用反映式的倾听来厘清儿童心中真正想要表达的想法(Heinig,1981)。

儿童:"你好笨哦!"
老师:"为什么会觉得老师好笨呢?"(老师未生气。)
儿童:"因为你常常假装来,假装去的,看起来好好笑哦!"(儿童表达自己感觉。)
老师:"对啊!我真的很喜欢假装,我觉得很好玩呀,你觉得假装看起来很好笑是不是?"(帮儿童澄清问题。)

从例子可以看到,这个儿童可能在其他地方听过用这样的方式嘲笑别人,也怕别人会用相同的方式笑他,或许他自己心里对于这种假装的扮演行为觉得并不自在。因此就先发制人,以为这样就能避免别人的嘲笑。但是当这位儿童听到老师点出自己内心的挣扎,且愿意接受他的感觉时,他的焦虑可能因而减低,且愿意继续参与活动。

在情感的表达方面,老师应该在平日就试着传达"所有的人都有感觉"的信息。且通过"主动的倾听"(Active Listening)来协助儿童描述及反映自己的感觉。根据Gordon(1974)的建议,可利用下列描述"负面情感"或"正

面情感"的字眼来"反映儿童的感觉"(如表6-1)：

表6-1

反映"负面"情感的字	反映"正面"情感的字
被错怪了、生气、着急、无聊、挫折、困扰、失望、气馁、不受尊重、怀疑、尴尬、觉得想放弃、惧怕、有愧疚感、憎恨、绝望、受伤害、能力不足、无能为力、被忽略、可悲的、不受重视、被拒绝、伤心、愚蠢、不公平、不快乐、不被爱、想要摆平、担心、觉得自己没价值	被接受、被欣赏、好多了、有能力的、舒坦的、自信、受鼓励、喜欢、兴奋、愉快、舒服、充满感激、了不起、快乐、爱、欣慰、骄傲的、放心了、受尊重、满足的

此外，进行戏剧活动中，儿童也常会害羞，甚至还有天真奇怪的想法与特殊的情绪反应出现，若是老师能坦然接受，或引导讨论以澄清某个观念，这些都能帮助儿童接纳自己与同伴间彼此的感觉与想法。下面就是实际教学中发生的例子：

例一：接受具暴力的想法

进行"布，不只是布"时，儿童拿起拐杖做出打猎的动作。

儿童："砰……砰砰砰，我射到了。"

老师："哦！你射到的是……？谢谢你，那拐杖除了变成枪之外，还可以变成什么？"

☆有些儿童可能做出较具暴力的动作时，建议老师先不要指责或否认儿童，可以通过接受儿童的想法的历程，引导他去思考其他的想法或创意。

例二：害羞或不敢分享的小明

当每个人都变成气球在空中飞翔时，老师发现小明做得很棒，想要请他出来做给大家看。小明拼命摇头，显出害羞的样子。

老师："没关系，等你准备好的时候再请你出来分享，那……现在有谁想要跟大家分享的？"

☆有时候，老师想请表现好的儿童出来示范给大家看，以鼓励他的表现，但有些儿童较害羞，不愿意出来的时候，建议老师不要强迫他出来，反而运用一些接纳的语气或用词，让儿童了解"其实老师是知道他的感觉"的。

例三：接受异想天开的答案

在经过一番气球吹气、消气的引导与讨论后。

老师："你现在是一个扁扁的、没有吹气的气球，数到10就会充满气了哦！1、2、3……10（老师走到其中一个儿童身旁），你是什么样造型的气球？"

儿童："珍珠美人鱼！"（老师继续进行活动。）

☆儿童的答案虽然有点异想天开，但他们所呈现的都是创意的发想，建议老师接受其回答，且不加以批评，继续向下进行活动，如此反而有助于奇怪回答的产生。

（三）接受创意的限制及模仿的行为

老师常常急于启发儿童的创意，而对于儿童在活动之初"了无创意"的想法或表达，会显得失望，且常通过眼神或举止来表现老师无法接受的态度。老师应了解这些"了无创意"的行为只是开始的表现，创意会随着熟练、适当的引导及耐心的等待而发挥出来。尤其是对于儿童而言，他们常会从模仿老师或其他同伴中学习表达。老师若能明白这一点并能善用问话的技巧，来鼓励各种不同的想法与表达方式，渐渐地，儿童的创意就能在这种了解与信赖的气氛中发挥出来。在戏剧活动中，就常发生类似的事件，儿童互相指责对方模仿别人。

小明："老师，他学我，哼！"

老师："没有关系，我想他应该是很喜欢你，所以才会学你做动作，你再试试看不同的动作！"（接着描述其他儿童的动作。）

☆老师表达了他接受模仿为学习的一种方式的态度。同时，他也解除了模仿者的窘境，并增加发想者的信心。无形中，两人互相信赖的感觉也增进了。

（四）表达老师自己的感觉

在活动中，有时儿童容易因为肢体或思想的开放而兴奋过头，造成老师

的困扰。一位成熟的戏剧老师在面对自己的情绪困扰时,应坦诚面对自己的问题,且诚实地表达出来,让儿童了解,因为他们的某些行为,影响了老师及其他人的情绪,甚至干扰了整个戏剧活动的进行。

根据Gordon(1974)的建议,老师可以用"我—信息"的方式(I-message)来沟通自己的感觉与想法。"我"的信息一般包含三个部分:

 1.要能使儿童明白地了解对老师造成的问题是什么。换言之,老师必须先描述干扰你的"行为"(只加描述,但不含责备之意)。

 2.要指明该项特殊行为给予老师实质或具体的影响是什么。简言之,老师要"描述后果"。

 3.要叙述老师因受实质的影响而内心所生的感受,换言之,老师要"描述行为造成的后果给你的感受"。

一般而言,我们可以用下列公式套入:"当你……(描述行为),结果造成……(描述行为后果)""我感到……(描述情感或感受)"或"当你……(描述行为),我感到……(描述情感或感受),因为……(描述行为后果)"。如此一来,老师在表达自己的感受之后,相信儿童也很快就能安静下来。总而言之,老师与儿童关系的建立,不单只是老师接收儿童的感觉并将其反映出来,相对的,老师也应适时地反映出自己内心的感受让儿童知道,这样双向的沟通,才能建立真正良好的师生互动。

(五)接受自己的错误

在一个开放的教室中,无论老师或儿童,对不同方法的测试及不同想法的表达,常会存有许多疑问或不确定之处。但许多成人或儿童常误以为"失误"代表个人的"失败",因此会存着求全的心理或无法接受失误的心结。这种情形更常反映在老师身上,因为一般的老师,容易把自己建立成有权威且不容犯错的形象,要叫他打破自我的藩篱,去接受自我的限制,是一件不容易的事。因此,若老师能突破自我的限制,在平时活动进行中坦诚自己的错误或不当的措施,反而能成为儿童树立勇于接纳自己的典范。下列就是自我突破的例子:

接受错误1

"对不起,老师音乐放错了,我们重来一次。"

接受错误2

"记不记得讨论时说好的,要年兽一户户敲门拜访,每户人家必须与年兽进行一连串的互动让大家看,刚刚大家讲的声音太小了,这次放大音量再试一次好吗?"

综合而论,要建立良好的师生关系、营造互信互重的教室气氛,无论是带领的老师或参与的儿童都必须具备下列两项重要的态度和能力:

1. 对别人的开放与了解

对别人正面及负面之想法、感觉及行动都能接受,且有表达的能力与意愿,让对方"知道"你对这些想法、感觉及行动的了解。这必须通过正面口语的鼓励、反映式倾听等技巧来达到上列目的。

2. 对自己的开放与了解

无论是老师或儿童都必须培养接纳自己的态度,尤其是针对较"负面"的感情或"欠缺"的能力。老师如何能利用"我—信息"进行沟通,用适切的语意表达自己的感觉与不足之处,是相当重要的。对儿童而言,老师的身教示范也会影响其关系互动的模式,这对整个班级气氛的营造,的确是关键且重要的起步。

图书在版编目(CIP)数据

儿童戏剧教育活动指导——肢体与声音口语的创意表现/林玫君著.
—上海:复旦大学出版社,2016.4(2022.6重印)
儿童戏剧教育系列
ISBN 978-7-309-12110-0

Ⅰ.儿… Ⅱ.林… Ⅲ.儿童剧-戏剧教育-幼儿师范学校-教材 Ⅳ.J8

中国版本图书馆 CIP 数据核字(2016)第 024425 号

儿童戏剧教育活动指导——肢体与声音口语的创意表现
林玫君　著
责任编辑/谢少卿　赵连光

复旦大学出版社有限公司出版发行
上海市国权路 579 号　邮编:200433
网址:fupnet@fudanpress.com　http://www.fudanpress.com
门市零售:86-21-65102580　团体订购:86-21-65104505
出版部电话:86-21-65642845
上海崇明裕安印刷厂

开本 787×1092　1/16　印张 14.25　字数 208 千
2022 年 6 月第 1 版第 6 次印刷

ISBN 978-7-309-12110-0/J·286
定价:35.00 元

如有印装质量问题,请向复旦大学出版社有限公司出版部调换。
版权所有　侵权必究